旅遊 糾紛處理

李慈慧◎著

序

　　筆者任職於中華民國旅行業品質保障協會專責處理旅遊糾紛已八年餘，有鑑於類似的旅遊糾紛案件不斷重演—不變的是被申訴人總是旅行業者，而不同的消費者卻要面對重複發生的案件。對於旅行業者來說，處理旅遊糾紛似乎已成常態，但對消費者來說，好不容易的出國經驗，卻換來一場身心的疲累，心裡的感觸頗深。雖然交通部觀光局於民國七十八年輔導品保協會專責處理旅遊糾紛，但每年近千件的案件卻無法讓外界從錯誤中學習經驗，對於業界來說，實在是一大損失。

　　其實撰寫本書的構想早在民國八十九年，但因當年考上朝陽科技大學休閒事業管理研究所而停頓，今年（二○○四）因有揚智文化給予出版本書的機會，及宏如主編的鼓勵，由於構想本已成形，進而加快撰寫本書之進度。

　　本書將旅行社與消費者間，從洽談旅遊業務一直到出發後可能發生旅遊糾紛之時點與狀況，一一列出，並以相關法規分析，每件皆為真實發生之案例，也增加最新實施之旅行業綜合保險內容，適合旅行業從業人員及觀光旅運科系學生參考，希望能藉由操作手冊的功能，對旅行業者處理旅遊糾紛時有正面的參考作用，了解問題癥結所在，進而避免與防範。

　　從大學時期、就業，到再次進修，外子的支持一直是我人生的動力。本書得以出版，除了再次感謝揚智文化給予新手機會外，並感謝中華民國旅行業品質保障協會李清松理事長、黃金祥副理事長，陳怡全秘書長及高雄辦事處林瑞平主任。尤其是目前

台灣處理旅遊糾紛權威之陳怡全秘書長，對於本書多處指正，使得本書內容更加周延。此外，也感謝幼獅文化公司福生大哥於過程中的鼓勵與建議，讓本書得以順利出版。

李慈慧

2004年9月於高雄

目　錄

第一篇
基礎篇

抱怨行為理論

 抱怨行為理論與分類

 抱怨行為處理方式

　　台灣地區隨著經濟快速成長、國民所得增加，使得國人對於休閒活動日益重視，赴國外旅遊亦蔚爲風潮。尤其自民國六十八年一月一日開放國人出國觀光，及民國七十六年十一月開放國人赴大陸探親後，出國人口不斷急速增加，從民國七十八年的二百一十萬人次，到民國八十九年首次突破七百萬關卡，達到七百三十二萬人次，雖然在民國九十年呈現些微的衰退，但也達七百一十八萬人次，民國九十二年出國人次則爲五百九十二萬人次（交通部觀光局，2004）；而國人出國旅遊方式，依交通部觀光局統計（2000），大多委託旅行社辦理（佔83.7％）。在出國旅遊人次大幅增加的情況下，旅行社的家數自然依市場機能而有所成長，自民國七十七年一月交通部重新開放旅行業執照之申設後，至民國九十三年六月統計，全台旅行社家數已達2,508家（合計總公司與分公司），爲開放前302家的八倍餘，其中又以辦理出國旅遊業務之甲種旅行業成長最爲迅速。然而國內旅遊業者爲了爭取客源，常以降價競爭爲手段，而惡性競爭之結果亦使得旅遊品質無法提昇，消費者抱怨事件頻傳，進而衍生消費者與旅行社間之旅遊糾紛。

第一節　抱怨行爲理論與分類

　　消費者抱怨行爲雖自一九七○年代晚期被學者提出研究，而後在一九八○年代起，陸續有學者致力於此方面之研究，然而都偏向對有形商品的購買，對無形服務的探討仍未臻完善，而針對觀光相關產品所產生抱怨行爲的研究更是付之闕如。在行業別來說，以汽車維修業、醫療服務、雜貨採購及銀行服務居多（Singh, 1990; Sign and Pandya, 1991; Kolodinsky, 1995; Keng, Richmond

and Han, 1995；賴其勳，1997）。但如前所述，台灣地區旅遊糾紛頻傳，而出國旅遊民眾又以委託旅行社代辦佔多數，佔83.7％（交通部觀光局《89年國人出國旅遊消費及動向調查》）。雖交通部觀光局委託中華民國旅行業品質保障協會專責處理，但對於品質不佳之旅遊產品或旅行社，或處理結果無法令人滿意的狀況者，卻未能予以制裁，或訂定記點制度，民眾於參團時仍無法有客觀之比較。

「抱怨行為」為顧客對於不滿意的購買經驗所可能採取的反應（Day, Schaetzle and Staubach, 1981）。中村卯一郎（1992）認為，消費者抱怨行為是指經由認知不滿的情感或情緒所引起的反應，亦即抱怨行為是消費者對商品或服務品質不滿的一種具體表現。曾志民（1997）認為消費者抱怨來自於購買過程中對產品、服務或零售商的不滿。而過去文獻（Day, 1980; Jacoby and Jaccard, 1981; Landon, 1980）對於消費者抱怨行為有兩項觀念性的意義：1.消費者抱怨行為是由於消費者知覺不滿的情感或情緒所引起，所以沒有知覺不滿的消費者反應，不能視為消費者抱怨行為。2.消費者抱怨行為的反應通常可分為兩大類，即行為反應與非行為反應（Jagdip Singh, 1988）。以下即針對消費者抱怨行為之分類進行探討。

一、Day and Landon（1977）

Day and Landon（1977）針對消費者抱怨行為，首先依據「採取行動與否」，將消費者不滿意行為反應分為兩大類，且將採取行動分為「公開行動」和「私人行動」，如圖1-1所示：

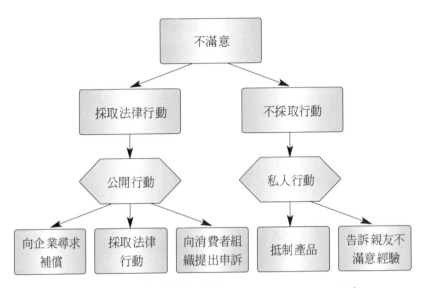

圖1-1 消費者抱怨行為分類（Day and Landon, 1977）

　　Day（1980）針對前述分類，依採取行動（公開行動或私人行動）之目的（動機），重新提出以下三種分類：

1. 尋求補償：經由直接（企業）或間接（法律或消費者組織）途徑尋求賠償。
2. 抱怨：表達本身不滿意情緒給他人，如告知親朋好友不滿意的購買經驗。
3. 個人抵制：因失望的購買經驗而不再向企業購買產品或服務。

二、Bearden and Teel（1983）

　　Bearden and Teel（1983）將消費者抱怨行為納入消費者滿意的模式中，首次將抱怨行為視為一個理論性的構念進行研究，以

汽車維修服務爲研究對象，提出五個項目衡量抱怨行爲，分別
爲：

 1.警告家人與朋友。

 2.將汽車退回重修並／或向經理抱怨。

 3.向製造商抱怨。

 4.向政府消費者部門、消基會等機構抱怨。

 5.採取法律行動。

三、Singh（1988）

Singh（1988）延續Day and Landon（1977）的研究，首次利
用實證資料以驗證性因素分析，研究四種不同的抱怨情境：分別
是雜貨採購、汽車維修、醫療服務與銀行及金融服務，評估Day
and Landon（1977）、Day（1980）、Bearden and Teel（1983）等
消費者抱怨行爲分類模式的效度，結果發現這些分類方式均無法
充分代表實證資料，於是以汽車維修的資料作探索性的因素分
析，將消費者抱怨行爲的反應分爲下列三類，如圖1-2：

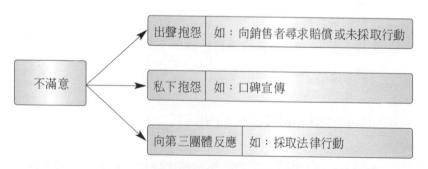

圖1-2　消費者抱怨行為分類（Singh, 1988）

四、其它相關研究

在國內的研究方面，闕河士（民國78年）利用Singh（1988）的研究方式，對Day and Landon（1977）、Day（1980）、Bearden and Teel（1983）和Singh（1988）的分類模式進行驗證，結果發現沒有任何一個得到實證資料的支持，進而提出新的消費者抱怨行為分類法：無行動、私下抱怨、向企業抱怨、第三團體抱怨（如圖1-3所示）。而賴其勛（民國86年）以汽車維修業為研究對象，針對Bearden and Teel（1983）、Day and Landon（1977）、Day（1980）、Singh（1988）及闕河士（民國78年）五位學者對於消費者抱怨行為進行驗證後，提出新的抱怨行為分類模式：為「私下反應者」、「私下與企業反應者」及「企業與第三團體反應者」三類。該研究分類不同之處在於，「私下與企業反應者」為除了向企業反應外，也會從事私下抱怨行為，而「企業與第三團體反應者」為在向企業抱怨後，也會告知第三團體，使其他消費者也知

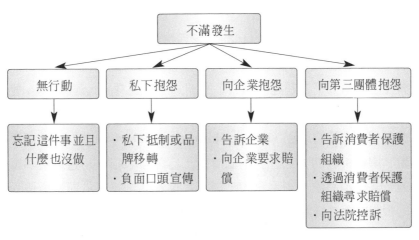

圖1-3　消費者抱怨行為分類模式（闕河士，民國78年）

道,或是委請第三團體代為求償,其分類模式之涵蓋面較廣。

　　Heskett et al.(1990)研究結果則認為過去的研究發現組織的抱怨處理補救行動中,有一半以上反而增強了顧客對公司的負面印象,根據TARP(1986)的研究,消費者提出抱怨後,如果得到滿意的抱怨處理過程或結果,會將此美好的接觸經驗,告訴四至五個親友;但假使是不滿意的或印象糟的過程或結果,則會將此不好的接觸經驗告訴九至十個親友。由於抱怨處理結果將可能達成口耳相傳的效果,因此,旅行業者尤應妥善處理顧客抱怨,以提昇顧客長期忠誠度。

第二節　抱怨行為處理方式

　　就抱怨行為處理方式而言,以下就近來各學者之研究分為三部分分析之。

一、補償結果

　　Oliver and DeSarbo(1988)認為抱怨補償處理可用來衡量或改善抱怨結果與投入比率,如符合顧客的要求或期待,顧客可能會產生等值公平或超越等值公平的認知(林長壽,民國90年)。抱怨補償的種類包括退款、替換、維修及提供未來再購買折扣等,或是這些求償的組合(Kelley, Hoffman and Davis, 1993)。一般來說,服務補救的方式分為兩個層面:心理面包括利用道歉、解釋的方式來消除顧客對服務的不滿意;實質面則是對於顧客所遭受的損失給予實質的補償(陳志遠、藍政偉,民國89年)。

　　而Clark、Peter and David(1992)研究顧客抱怨回應策略對

公司形象的影響，結果顯示企業抱怨處理的方式包括：回函並加送贈品、回函、置之不理等，分別以此三種方式衡量後，結果發現消費者對於廠商能夠採取愈多的補償方式，抱怨處理後的滿意度愈高。

輝偉偉（民國84年）在顧客抱怨處理與滿意關係之研究發現，實質補償比起非實質補償，會提高顧客公平性知覺，並認為外部解釋及實質的補償，往往比內部解釋、非實質補償，會讓顧客感到抱怨處理方式較公平。

鄭紹成（民國85年）對於服務業服務失誤、挽回服務與顧客反應之研究中，認為企業所採取之挽回服務，仍無法完全令顧客滿意，在挽回服務滿意評分方面，消費者最滿意之處理方式為免費取得產品或服務；未做任何挽回服務之處置則是評價最低之挽回服務方式；挽回服務之口頭抱歉之外，若再加上實質物品，則能提高挽回服務滿意程度。

林長壽（民國90年）認為由相關學者（Estelami, 2000; McCollough, Berry and Yadav, 2000; Tax, Brown and Chandrashekaran, 1998）的實證研究結果，可得知抱怨補償結果可能正面影響抱怨處理後顧客的滿意度。

二、員工抱怨處理行為

在Jacoby and Jaccard（1981）研究中，認為員工的正面抱怨溝通，對消費者的不滿情緒有很重要的紓解作用，並且扮演非常關鍵的角色（Bitner et al.,1990），Martin（1993）也認為在服務補救期間，顧客接觸人員在決定顧客整體滿意度上扮演極重要的角色，因為消費者在向企業提出抱怨的同時，因心中感覺受到不公平的待遇，因而期望在抱怨過程中能獲取「心理公平」的待遇

旅遊糾紛處理

（Walster et al., 1973, Tax et al. 1998）。顧客認知的員工正面性抱怨處理行為，可能會對抱怨處理過程及結果感到高興或滿意（Estelami, 2000; Tax, Brown and Chandrashekaran, 1998），或降低或消除不滿情緒。

張德儀及曹勝雄（民國84年）針對顧客對旅行社提供之服務、設備、資訊進行重視程度及滿意度之調查，結果發現顧客選擇旅行社最重視之因素為服務品質因子：依序為能妥善地處理顧客的抱怨、接待人員擁有專業知識、能迅速處理顧客的問題、能提供完整的旅遊目的地資訊、能瞭解顧客的需要等。由此顯示顧客除重視旅遊品質外，對旅行社服務人員之專業素養及處理突發狀況解決問題之能力也特別重視。

三、抱怨處理速度

Smart and Martin（1992）研究結果認為，企業如能迅速寫信回應顧客的抱怨申訴，將會有助於改善顧客對抱怨結果的評估。Conlon and Murray（1996）研究發現顧客對於負責任、快速的解釋方式與有補償的抱怨處理方式，有較高的滿意度與再購率。Tax et al.（1998）也認為抱怨處理速度是程序公平的一個重要元素。而其他相關研究（Bitner et al, 1990; Kelly et al. 1993; Taylor, 1994; Estelami, 2000）指出，企業如無法迅速處理顧客所提出的抱怨，可能會擴大或強化顧客的不滿意程度。杜壯（2000）引述美國ACM（Altanta Complaint Monitoring Company）公司所做的調查，倘若在24小時內處理顧客抱怨，96％的顧客會再回來；若在24小時之後處理，只有10％的顧客會再回來。

台灣地區旅遊糾紛現況與成因

* 台灣旅行業發展重要時程表

* 旅遊糾紛協調單位

* 旅遊糾紛成因

* 旅遊糾紛類型

第一節　台灣旅行業發展重要時程表

　　茲將台灣旅行業發展的重要時程表，簡述如下：

　　1.民國十六年，「中國旅行社」成立，為我國旅行事業之開創者。

　　2.民國三十四年，台灣光復後由鐵路局接收「東亞交通公社台灣支部」，為台灣地區第一家專業旅行業。

　　3.民國三十六年，台灣省政府成立後，將「台灣旅行社」改組為「台灣旅行社股份有限公司」直屬於台灣省政府交通處，成為公營的旅行業機構。

　　4.民國四十九年，台灣旅行社股份有限公司核准開放民營。

　　5.民國五十八年，台北市旅行業同業公會成立，當時會員有五十五家。

　　6.民國六十年，全省旅行業已發展至一百六十家，來華觀光人口也超過了一百萬人。

　　7.民國六十年，政府為了有效管理相關觀光旅遊事業，將「台灣省觀光事業委員會」改組為「觀光局」，隸屬於交通部。

　　8.民國六十七年，政府宣佈暫停甲種旅行社申請設立之辦法。

　　9.民國七十六年十一月，開放國人赴大陸探親。

　　10.民國七十七年一月一日，重新開放旅行業執照之申請。自民國七十六年十一月開放國人赴大陸探親，及為改善當時旅行業非法營業之狀況，與出國人口不斷急速增加之需求，政府於民國七十七年元月一日重新開放旅行業執照之申請，並將旅行業區分綜合、甲種和乙種三類。

旅遊糾紛處理

11.民國八十一年四月十五日，修訂旅行業管理規則，對旅行業的發展有了更多的正面作用。

12.民國八十四年六月，再次修訂旅行業管理規則。

13.民國八十八年，行政院消保會製定通過「旅遊定型化契約應記載及不得記載事項」。

14.民國八十九年五月四日，交通部觀光局修訂旅遊契約。交通部觀光局爲因應八十九年五月五日民法債篇旅遊專節的實施而再次修訂，修訂後的旅遊契約，融合了民法、消保法的精神，對消費者及旅遊業者雙方皆有更公平的規範。

15.民國八十九年五月五日，民法債篇旅遊專節實施。民法債篇旅遊專節相關條文係參考一九七○年布魯塞爾旅行契約公約及德國民法，意在以先進國家成熟的旅遊商序之法規來規範台灣旅遊消費市場。

第二節　旅遊糾紛協調單位

消費者若遇旅遊糾紛案件，其處理單位在中央爲交通部觀光局，地方則爲各地縣市政府設置之消費者服務中心，民間組織則有專責處理旅遊糾紛之中華民國旅行業品質保障協會，與中華民國消費者文教基金會及消費者保護協會等。

而據統計，自民國八十六年至九十年間主要受理旅遊糾紛單位之案件，總計爲以下：中華民國消費者文教基金會1,417件、中華民國旅行業品質保障協會2,969件、交通部觀光局601件、各省（市）、縣（市）政府337件。

一、交通部觀光局

　　該局依發展觀光條例第四條規定為全國觀光事務主管機關，因負有對旅行業輔導及管理權責，自開放出國觀光以來，旅客如遇有旅遊糾紛常向該局申訴。民國七十八年該局輔導旅行業界成立品保協會後，該局即以受理非品保協會會員旅行社與旅客間之旅遊糾紛申訴，及經品保協會調處未和解之案件送往該局再進行調處。

二、地方政府之消費者服務中心

　　各直轄市及縣（市）政府依據消費者保護法第四十二條規定設有「消費者服務中心」以提供民眾消費諮詢服務及受理民眾申訴，惟其受理申訴僅為申請消費爭議調解之條件，並未即進行調解。民眾如有旅遊糾紛大多向品保協會或觀光局、消基會申訴，故在旅遊的申訴案件上並不多。

三、消基會處理與分類、案件統計

　　消基會係以推廣消費者教育，增進消費者地位及保障消費者權益為宗旨之非營利財團法人組織，協助並接受消費者申訴為其主要業務範圍之一。在消基會統計中，自民國七十七年起旅遊糾紛每年均名列十大排行榜中，民國八十一年至八十三年連續三年排名第四名，自民國八十七年起該會將「休閒」併入「旅遊」計算後，於民國八十八年及八十九年排名第二。

旅遊糾紛處理

四、品保協會處理與分類、案件統計

　　該會係以提高旅遊品質、保障旅遊消費者權益為宗旨，由旅行業界所組成之公益社團法人，受理並協調會員旅行社與旅客間之旅遊糾紛案件，為該會主要任務之一。品保協會將糾紛案由分為：行前解約、行前解約、機位未訂妥、行程有瑕疵、證件未辦妥、導遊領隊服務品質、其他、訂金問題、不可抗力事變、飯店變更、代償、中途生病、意外事故、溢收團費、行李遺失、飛機延誤等。旅客參加旅遊與旅行社間之糾紛，屬私法爭議事件，應循民事訴訟程序處理，惟因旅遊糾紛之訴訟標的小，訴訟程序繁複冗長，中央觀光主管機關於民國七十年即有協調旅遊糾紛之服務，民國七十八年為配合品保協會成立，旅遊糾紛由品保協會調解及代償。**表**2-1即為品保協會自民國八十八年至九十二年的旅遊糾紛統計表。

表2-1　　民國88年～92年品保協會旅遊糾紛統計表

年度	案件數	旅遊糾紛類型前三名	旅遊糾紛地區前三名	申訴人數	和解率	賠償金額
民國88年	680件	1.行前解約 2.其他 3.領隊導遊服務品質	1.東南亞 2.美國 3.東北亞	3,943人	69.26％	12,838,716
民國89年	624件	1.行前解約 2.機位未訂妥 3.領隊導遊服務品質	1.東南亞 2.美國 3.大陸	3,729人	67.47％	14,195,357

（續）表2-1　民國88年～92年品保協會旅遊糾紛統計表

年度	案件數	旅遊糾紛類型前三名	旅遊糾紛地區前三名	申訴人數	和解率	賠償金額
民國90年	664件	1.行前解約 2.機位未訂妥 3.行程瑕疵	1.東南亞 2.大陸 3.歐洲	4,792人	62.50％	15,405,579
民國91年	672件	1.行前解約 2.行程瑕疵 3.機位未訂妥	1.東南亞 2.大陸 3.東北亞	7,012人	65.77％	14,124,431
民國92年	522件	1.行前解約 2.機位未訂妥 3.行程瑕疵	1.東南亞 2.大陸 3.東北亞	3,000人	67.62％	8,084,210

資料來源：中華民國旅行業品質保障協會

　　上述單位處理旅遊糾紛經驗雖多，但也只是居中調處，協助雙方達成和解，如果無法達成和解，或旅客對旅行社的賠償數額及條件仍然不滿意，則可另循司法途徑請求救濟。

第三節　旅遊糾紛成因

　　旅行社安排旅遊，主要係將旅客在遊程中所需之出入境手續、食宿、交通及其他娛樂服務項目予以組合，並且每一環節皆需環環相扣，旅遊過程方能順暢。但由於旅客與旅行社間的資訊不對稱，旅行社所獲得的資訊不論在量或是質上均較一般消費者具有優勢，為資訊不對稱中優勢的一方；加上旅客出發前無法親見旅遊內容之實體，或旅行社操作時如遇不可預期因素介入，旅遊糾紛則起。

旅遊糾紛處理

除此之外，旅遊糾紛的發生尚有以下幾個原因：

一、旅行社方面

1.旅行社業務人員對外招攬業務時，因不瞭解旅遊團體內容操作的困難度與可行性，或國外景點之詳細資料，輕易答應客人要求。

2.機位未訂妥、脫隊或接駁機位發生問題、交通工具未確認、餐飲未達通常之價值及約定之品質、飯店等級問題、簽證未辦妥等。

3.以購物佣金彌補團費。

二、領隊或導遊問題

1.未依規定派遣合格領隊服務，或領隊導遊素質不佳。

2.小費問題。

3.發生突發狀況時，領隊應變能力不佳。

三、消費者因素

1.消費者行前對於旅遊產品的憧憬與期待過高，造成認知上之差異。

2.消費者特性不同，同樣的旅遊產品對於消費者所造成之滿意度有可能不同。

四、旅遊產品的特性

(一) 無形性（Intangibility）

　　旅遊產品和人員服務並不像實體產品一樣，大都無法提供樣本與試用品，顧客於購買前無法事先看到、摸到、嚐到或感覺到，造成產品無法展示與行銷上的困難，而服務通常只是一種行為表現，難以設定其一致性或規範品質的規則。

(二) 同時性（Simultaneity）或不可分割性（Inseparability）

　　旅遊產品不同於製造業的產品必須經由製造、儲存、配送、銷售，其生產與銷售同時產生，顧客在消費時必須親自介入觀光產品的生產過程，造成服務人員與消費者間互動頻繁。

(三) 異質性（Heterogeneity）

　　服務必須藉助人員的提供才能完成，所以服務的過程具有高度的變化性。隨著服務提供者與服務時間、地點及消費者個人需求等情境因素影響，使得服務的品質產生許多變化，即使接受同一人的服務，服務品質也可能因服務提供者與接受者當時的情緒而有所差異，其服務品質不易維持一致性。

(四) 易逝性（Perishability）

　　觀光事業是以勞務產品為導向，非實質性的產品，故無法如同實體產品一般加以事先生產再行庫存。此外，觀光產品與服務的效用亦具有時效性，一旦未能即時銷售，產品即視同毀損。

旅遊糾紛處理

五、其他外在因素

1.當地旅行社的配合與操作。
2.併團、天候、航空公司、路況其他因素的影響。
3.旅行業同業競爭激烈。

第四節 旅遊糾紛類型

以旅遊糾紛發生種類區分，可分為以下類型（如**表2-2**）：

表2-2　旅遊糾紛種類表

行程內容問題	取消旅遊項目、景點未入內參觀、變更旅遊次序、餐食不佳。
班機問題	機位未訂妥、飛機延誤、滯留國外。
證照問題	護照未辦妥、出境申辦手續未辦妥、簽證未辦妥、證照遺失。
領隊導遊服務	強索小費、強行推銷自費活動、帶領購物。
行前解約問題	人數不足、生病、臨時有事、契約內容不符、訂金。
飯店問題	變更飯店等級、飯店設備、飯店地點。
其他	不可抗力事變、代辦手續費、行李遺失、尾款、意外事故、生病、保險理賠……等。

資料來源：中華民國旅行業品質保障協會

一、以糾紛類型分類

以品保協會自民國七十九年起至九十三年六月止之統計分析
（**表**2-3），其中以行前解約的案件最多，佔17.5％，但在申訴人數
方面，則以行程有瑕疵最多。

表2-3　民國79年～93年旅遊糾紛分類表

中華民國旅行業品質保障協會調處旅遊糾紛分類統計表 （民國七十九年三月～九三年六月）				
案由	調處件數	百分比	人數	賠償金額
行前解約	1,085件	17.50％	4,059	1,035,704
行程有瑕疵	787件	12.69％	9,396	12,696,191
機位未訂妥	761件	12.27％	3,358	10,186,872
其他	746件	12.03％	2,697	4,770,209
導遊領隊服務品質	615件	9.92％	3,753	6,871,900
證件未辦妥	534件	8.61％	1,319	8,151,296
飯店變更	364件	5.87％	2,766	5,181,868
變更行程	190件	3.06％	1,405	2,389,850
訂金	168件	2.71％	959	1,923,197
購物	127件	2.05％	371	1,030,654
不可抗力事變	112件	1.81％	691	1,382,531
意外事故	100件	1.61％	345	6,205,300
溢收團費	95件	1.53％	399	1,382,084
取消旅遊項目	93件	1.50％	640	1,198,950
行李遺失	92件	1.48％	185	850,137

（續）表2-3　民國79年～93年旅遊糾紛分類表

案由	調處件數	百分比	人數	賠償金額
中華民國旅行業品質保障協會調處旅遊糾紛分類統計表（民國七十九年三月～九三年六月）				
代償	89件	1.44％	8.283	42,560,107
飛機延誤	67件	1.08％	783	861,137
中途生病	65件	1.05％	188	1,002,748
規費及服務費	42件	0.68％	75	123,854
拒付尾款	35件	0.56％	600	936,000
滯留國外	24件	0.39％	124	662,030
因簽証遺失致行程耽誤	10件	0.16％	49	116,300
合計	6,201件	100％	42,445	121,519,019

資料來源：中華民國旅行業品質保障協會

二、以地區分類

　　以品保協會自民國七十九年起至九十三年六月止所受理之旅遊糾紛案件為例，以東南亞所發生之比率最高，佔38.57％，其次為大陸地區，佔15.47％（如表2-4）。

　　其中代償為品保協會功能之一，當旅遊消費者參加其會員旅行社所承辦之旅遊，而旅行社違反旅遊契約致旅遊消費者權益受損時，得向品保協會提出申訴，經旅遊糾紛調處委員會的調處後，如承辦旅行社確實有違反旅遊契約而應負起賠償責任時，該承辦旅行社就應於十日內支付賠償金，逾期未支付者，由品保協會先行代償，再向該旅行社追償。

表2-4　旅遊糾紛發生地區分類統計表

中華民國旅行業品質保障協會調處旅遊糾紛地區分類統計表 （民國七十九三月～九十三年六月）				
案由	調處件數	百分比	人數	賠償金額
東南亞	2,392件	38.57％	12,186	28,434,008
大陸	959件	15.47％	6,614	11,629,750
美國	796件	12.84％	3,966	11,128,939
東北亞	686件	11.06％	4,105	8,506,754
歐洲	627件	10.11％	3,099	9,985,592
國民旅遊	265件	4.27％	2,176	3,204,430
紐澳	259件	4.18％	1,369	3,788,186
其他	128件	2.06％	648	2,281,253
代償案件	89件	1.44％	8,282	42,560,107
合計	6,201件	100％	42,445	121,519,019

資料來源：中華民國旅行業品質保障協會

　　目前，國內大專觀光旅運科系已紛紛開設旅遊糾紛處理的專業課程，表示已獲得教育單位的重視，而筆者數年的糾紛處理經驗下來，深感旅遊糾紛多半起因於業者不重視旅客的抱怨，未能積極處理，或處理人員未獲充分授權，且業者在處理旅客的抱怨時，往往以怒相待，認為消費者小題大作，因此其實最需教育訓練的是旅行業從業人員。本書主要目的不在於紀錄過去案例之處理結果，而在於分析法規與處理技巧，除希望能成為觀光旅運系學生未來從事旅遊業的參考外，更希望成為目前旅行業從業人員處理旅遊糾紛的操作手冊，書中未陳述每個案件結果的原因，在於避免日後可能再次發生類似個案時，其實會因當事人不同、情

旅遊糾紛處理

境不同、過程不同，會有不同結果，若因此要求沿用同樣的處理結果，可能更加造成協調與處理的困難度，此非出版本書的目的。

　　此外，本書除描述平常容易發生糾紛的案件外，也輔以近年來法院對於旅遊相關案件的判例，及媒體對於旅遊糾紛的報導供讀者參考。

第二篇

　　行前篇

坊間關於旅運管理的書籍非常多，本書對於旅行社經營之基本觀念，及其組織與設立規定不再贅言，直接探討旅遊糾紛的成因。

行前解約

個案一 旅客本人或親屬生病而無法成行

> 旅遊地點：大陸北京
>
> 阿春家族十幾人已計劃許久，想找個地方做一趟家族旅遊，因老爸是外省人，最後決定到大陸北京。為避免旺季訂不到機位，阿春在旅行社催促下，兩個月前就繳付訂金三萬元。後來因阿春的嫂子住院開刀，又逢華航發生空難事件（註：民國九十一年五月二十五日華航CI611班機由台北飛往香港途中，在澎湖馬公外海墜毀），在阿春老爸反對下，迫不得已取消家族旅遊。因離出發日還有一段時間，旅行社好心告知阿春將盡力找尋其他旅客替代，或代售該組機位，但事後卻沒消息，令阿春懷疑旅行社的生意手法。

相關法規與解析

一、旅遊契約規定

　　好不容易決定了行程與時間，卻正巧發生家人生病、死亡，無法如期出發，這是最常發生的情形，雖然這是阿春與旅行社極不願意發生的事，但依國外旅遊契約第二十七條規定，「甲方於旅遊活動開始前得通知乙方解除本契約，但應繳交證照費用，並依下列標準賠償乙方：通知於旅遊活動開始前第三十一日以前到達者，賠償旅遊費用百分之十。」

旅遊糾紛處理

二、民法規定

　　但因雙方並未簽訂旅遊契約，按民法第二四九條規定，「訂金，除當事人另有訂定外，適用左列規定：契約因可歸責於付訂金當事人之事由，致不能履行時，訂金不得請求返還。」因此，旅行社沒收阿春三萬元訂金是合理的，但關鍵就在於旅行社曾口頭約定其他事項，也就是若該組機位可賣給其他旅客，將退還訂金。旅行社實為多此一舉，亦不宜冒然允諾旅客。雖然離出發日尚有一段時日，且時值暑假旺季，相信旅行社處理該組機位應不難，但建議旅行社應於處理機位告一段落後，主動聯絡阿春，以酌退部分款項或其他方式處理，如此不但能留住老客戶，也能維持商譽，避免糾紛。

　　再舉一個常發生之旅客未付訂金，但事後取消的情形。如旅客在報名之初，即向A旅行社報名要參加B旅行社的團，A旅行社受理後，將有關證照資料轉交給B旅行社，B旅行社也接受。在性質上，B旅行社就是消保法第八條所規定的製造商，而A旅行社就是經銷商，是要負連帶責任。消保法第八條規定，「從事經銷之企業經營者，就商品或服務所生之損害，與設計、生產、製造商品或提供服務之企業經營者連帶負賠償責任。」再依民法第一五三條之規定，當事人互相表示意思一致者，無論其為明示或默示，契約即為成立。則依前述，旅行社與旅客間契約已經成立。

　　B旅行社將行程表置於A旅行社委託招攬旅客，則為旅行業管理規則第二十六條的性質，應由B旅行社與旅客簽定旅遊契約，而由A旅行社副署，所以說旅客、B旅行社是簽約當事人。契約已經成立卻未書面化，究應如何來規範彼此的權利義務呢？依民法二一六條之規定，損害賠償除法律另有規定或契約另有訂定外，應

以填補債權人所受損害及所失利益為限。所以說，法律上一般是尊重契約當事人的自由意願，只要雙方所定的契約不違反法律規定，就依照雙方契約。

　　也就是說，若雙方簽訂了旅遊契約，則按觀光局所訂的旅遊契約第二十七條有關旅客違約時應賠償旅行社的規定；但當旅客未付訂金發生取消行程的情形時，如果事先也未簽訂書面契約，旅行社則不能依照旅遊契約第二十七條的規定來請求，只能依民法二一六條的規定請求，而旅行社受到的損害可能是為旅客所支付的簽證費用，可要求旅客賠償；或旅行社也可要求旅客賠償所失利益，所謂「所失利益」也就是我們一般所說的「利潤」。

個案二　旅客因特殊事件取消行程

旅遊地點：巴里島

阿美聽同事到巴里島度蜜月，描述當地多麼浪漫，水上活動又多麼地好玩，於是決定參加旅行社承辦之巴里島旅遊。不巧報名後巴里島爆發阿米巴痢疾事件，阿美內心在天人交戰許久後，決定還是不要冒著生命危險旅遊，於是在出發前四天向旅行社取消行程。旅行社表示因該行程是包機，要向阿美沒收全額訂金一萬元，阿美認為按旅遊契約規定，旅行社應僅能收取團費之30％。

相關法規與解析

　　雖然當時巴里島發生多起痢疾事件，但其嚴重程度並未到使

旅遊糾紛處理

政府發布禁止或建議國人不宜前往的程度（此亦為民國九十二年由交通部觀光局偕同消保團體與品保協會增修旅遊契約第二十八條之一的前因），因此按旅遊契約第二十七條規定，「甲方於旅遊活動開始前得通知乙方解除本契約，但應繳交證照費用，並依下列標準賠償乙方：通知於旅遊活動開始前第二日至第二十日以內到達者，賠償旅遊費用30％。乙方如能證明其所受損害超過第一項之標準者，得就其實際損害請求賠償。」此外，旅行社若因包機理由，其取消費用高於旅遊契約規定時，最好報請交通部觀光局核備，並事先告知旅客，以避免紛爭的發生。

一、特殊事件：巴里島發生痢疾事件

資料來源：衛生署疾病管制局92.11.18新聞稿

【疾病管制局表示，九十二年十一月七日有兩旅行團共三十三人自印尼巴里島旅遊回國，因旅客出現身體不適，經檢疫人員採集有疑似症狀之八名旅客檢體送驗。十一月十三日該局檢驗證實其中有四名旅客感染桿菌性痢疾。

經衛生單位調查發現，雖然該兩旅遊團於巴里島所安排之旅遊行程不同，但經比對後，於團員發生身體不適症狀前一日，該兩旅行團均曾在當地同一家餐廳用餐，隔日即陸續發生團員腹瀉等不適症狀。由於今年（二〇〇三年）以來已陸續發生多起境外移入案例，因此疾病管制局特別呼籲旅行業者，旅行團出國期間的餐飲安排，務必要注意衛生安全，以免危害旅客的健康。相對地，國內民眾欲參加旅行團出國旅遊，亦要留意並要求旅行業者提供安全衛生的飲食，同時出國期間亦要注意個人的飲食、飲水衛生及保持良好的衛生習慣，如此才能有效防範腸胃道傳染病的侵襲，快樂享受出國旅遊的樂趣。

　　疾病管制局表示，桿菌性痢疾在我國為法定傳染病之一，是由志賀桿菌所引起之腸道傳染病。其流行為世界性，尤其在熱帶、亞熱帶地區為地方性流行病，於擁擠及環境衛生不良社區則常見大流行。在我國則常於學校、安（教）養機構及山地鄉造成聚集流行，由於該局目前正推動加強桿菌性痢疾防治計畫，今年（二〇〇三年）截至目前為止，桿菌性痢疾病例數已較往年大幅下降，且大部分皆為散發個案，但卻常見東南亞團傳出境外移入疫情。

　　由於桿菌性痢疾之傳染方式主要是因直接或間接攝食被病人或帶菌者糞便污染的東西而感染，即使只吃入極少數病菌（十～一百個）亦可能發生感染，也因此極容易造成流行。其症狀為腹瀉、伴隨發燒、噁心、嘔吐、痙攣及裏急後重。典型患者糞便中有血跡、黏液及細菌群落形成之膿，然而約三分之一患者有水樣下痢，病程平均四至七天或數週不等。因此至國外旅遊民眾應特別注意飲水及飲食衛生，以免受到感染。在衛生較落後地區旅遊，注意個人衛生尤其重要，飯前便後均應正確使用肥皂洗手，如廁時需準備充分衛生紙以免糞便污染手指。並飲用經過煮沸的水，不吃生冷食物。】

　　發生巴里島痢疾事件也導致當時大部分的旅行社取消了被點名的：泛舟外燴、髒鴨子餐廳、金滿樓餐廳的餐食，而改以其他高標準的餐飲替代。

　　而行政院消保會也於九十二年十一月二十四日邀集外交部、民航局、疾病管制局、觀光局、品保協會等單位，針對此問題討論，達成以下共識：

　　「旅客如取消行程，則依照定型化國外旅遊契約書第二十七條規定辦理，但基於減少旅遊消費者的損失，請旅行社儘量與航空公司及國外當地旅行社交涉，降低旅遊消費者的損失。請旅行社

注意及檢討旅程中所安排餐食之安全性。」

二、特殊事件：九十二年三月SARS事件

(一) 行政院消保會處理原則

對於旅客因SARS事件取消行程者，由於當時報載：「嚴重急性呼吸道症候群（非典型肺炎）造成旅客取消出團，觀光局已取得中華民國旅行業商業同業公會全國會同意，協調航空公司不要收取消費，旅行社亦僅向旅客收取已支付之必要費用及手續費，如果旅客要延後出發，則不扣除費用」，上述報導造成旅行業者極大困擾，因此品保協會於九十二年三月二十一日赴行政院消費者保護委員會商討本問題，經過討論後，行政院消費者保護委員會同意依下列原則處理：

1. 旅客報名參加廣東省、香港、河內（越南）等地之旅行團，如欲取消出團者，可適用國外旅遊契約書第二十八條之規定，僅支付必要費用給旅行社，無需支付違約金。
2. 除前述地區外，旅客如欲取消出團，仍需依照國外旅遊契約書第二十七條之規定，支付違約金。

(二) 旅遊契約第二十八條之一草案

由於類似事件近年來屢次發生，觀光局於九十三年邀集相關單位討論擬新增修訂之旅遊契約第二十八條之一草案（出發前有客觀風險事由解除契約）：

「本旅遊團所前往之旅遊地區，其中任一地區當地因遭受敵對、封鎖、罷工、停工、暴動、爆炸、恐怖活動、天災、火災、

政府行為（包括立法上、行政、司法、警察或其他政府機關之措施在內）、傳染病蔓延或其他超出任何一方可合理控制之事由，致有危害旅客生命、身體、健康、財產安全之虞者，得解除契約，並依下列規定辦理：

1.經政府機關發布不宜前往者，準用第二十八條之規定辦理。

2.經政府機關發布建議暫緩前往者，乙方應將已代繳之規費、履行本契約已支付之全部必要費用及行政管銷費用扣除後之餘款返還甲方。」

前項第二款之行政管銷費用，不得超過旅遊費用總額之5％。

三、外交部發布國外旅遊警示參考資訊指導原則

此外，為兼顧消費者及旅行業者雙方當事人權益，觀光局也配合外交部國外旅遊預警制度，區分為「建議提高注意（黃色警戒）」、「除必要商務外建議暫緩前往旅遊（橘色警戒）」、「不宜前往（紅色警戒）」。「外交部發布國外旅遊警示參考資訊指導原則」已於九十三年三月三十日以部授領三字第09370004680號令發布。

發布日期：2004年4月22日。

1.外交部為利出國考察、研習、推廣商務、求學及旅遊等國人，掌握目的地之警示資訊，特訂定本原則。

2.國外旅遊警示之認定參考情況：

旅遊糾紛處理

(1)國外旅遊一般警示之認定參考情況如下：

警示等級顏色（程度）	警示意涵	警示等級參考情況
黃色警示（低）	提醒注意	如：政局不穩、治安不佳、搶劫、偷竊頻傳、罷工、恐怖份子輕度威脅區域、突發性之缺糧、乾旱、缺水、缺電、交通或通訊不便、衛生條件顯著惡化等，可能影響人身健康、安全與旅遊便利者。
橙色警示（中）	建議暫緩前往	如：發生政變、政局極度不穩、暴力武裝區域持續擴大者、搶劫、偷竊或槍殺事件持續增加者、難（飢）民人數持續增加者、示威遊行頻繁、可靠資訊顯示恐怖份子指定行動區域、突發重大天災事件等，足以影響人身安全與旅遊便利者。
紅色警示（高）	不宜前往	如：嚴重暴動、進入戰爭或內戰狀態、已爆發戰爭內戰者、旅遊國已宣布採行國土安全措施及其他各國已進行撤僑行動者、核子事故、工業事故、恐怖份子活動區域或恐怖份子嚴重威脅事件等，嚴重影響人身安全與旅遊便利者。

(2)當表列警示等級參考情況已改變或不存在時，得隨時變更或解除之。

(3)國外旅遊疫情警示之認定參考情況，請參考行政院衛生署發布之資訊。

3.國外旅遊一般警示發布時機及方式：

(1)國外旅遊一般警示之發布時機及方式如下：

警示等級	發布時機	發布方式
黃色警示	每月或視情況隨時更新	由外交部直接刊登於領事事務局資訊網或以其他方式通知大眾。
橙色警示	情況確認後立即發布	由外交部發布新聞背景參考資料或新聞稿，倘屬跨部會情況，則於聯繫相關部會後發布新聞；並刊登於領事事務局資訊網或以其他方式通知大眾。
紅色警示	情況確認後立即發布	由外交部發布新聞背景參考資料或新聞稿，倘屬跨部會情況，則於聯繫相關部會後發布新聞；並刊登於領事事務局資訊網或以其他方式通知大眾。必要時得立即召開聯合記者會公布國家整體因應措施及協助方式。

(2)國外旅遊疫情警示之發布時機與方式，請參考行政院衛生署發布之資訊。

4.本原則所公布之國外旅遊警示，不受政治或經貿考量之影響。

　　因此，旅客報名參加旅遊團後，如有發生類似巴里島痢疾事件、恐怖活動等等事件，致有危害旅客生命、身體、健康、財產安全之虞者，旅客得解除契約，可比照第二十八條之一之草案規定支付旅行社已代繳之規費、合理必要費用外，還應支付旅行社行政管銷費用。

個案三 旅客因特殊事件取消行程

旅遊地點：美加洛磯山

阿福夫妻二人由朋友阿生邀約，共組一個十幾人之旅遊團體，打算來一趟洛磯山美加東十五日遊，後來因發生美國九一一恐怖攻擊事件（二〇〇一年），朋友阿生代表一行人與旅行社協議，雙方同意保留一行人所付訂金，暫訂延至九十一年三、四月出發，若到時大家無法參加，旅行社有權沒收訂金。但事後，阿福認為因九一一事件無法成行，非他們所願，而日後萬一無法繼續參加，旅行社欲沒收訂金，則不合理。因此阿福要求旅行社由已繳之訂金中扣除證照費用後，退還餘款。

相關法規與解析

一、 旅遊契約規定

發生美國九一一恐怖攻擊事件，按旅遊契約第二十八條規定（或按第二十八條之一草案規定），「因不可抗力或不可歸責於雙方當事人之事由，致本契約之全部或一部無法履行時，得解除契約之全部或一部，不負損害賠償責任。乙方應將已代繳之規費或履行本契約已支付之全部必要費用扣除後之餘款退還甲方。但雙方於知悉旅遊活動無法成行時應即通知他方並說明事由；其怠於

通知致使他方受有損害時，應負賠償責任。為維護本契約旅遊團體之安全與利益，乙方依前項為解除契約之一部後，應為有利於旅遊團體之必要措置（但甲方不得同意者，得拒絕之），如因此支出必要費用，應由甲方負擔。」

二、 委任關係

因該事件發生後，美國機場關閉多日，嚴重影響美國線旅客之入出境，由於不確定因素及安全考量，雖阿生代表一行人同意將團體延後出發，保留訂金，作為下一次出團之訂金，但其意見能否代表全體團員，則涉及民法第五二八條委任之規定，「稱委任者，謂當事人約定，一方委託他方處理事務，他方允為處理之契約。」，且委任人應依民法第五三五條規定，「受任人處理委任事務，應依委任人之指示，並與處理自己事務為同一注意。其受有報酬者，應以善良管理人之注意為之。」 若阿福聲稱未委任阿生處理，糾紛則起，由於團體延期出發，應會發生原有團員無法繼續參加之情事。建議旅行社處理時應分為兩部分處理：一為能延期出發者；一為無法繼續參加者，則要事先擬定退費方式。

三、美國九一一恐怖攻擊事件

（資料來源：中時電子報http://money.chinatimes.com/spot/america/economics/901022-01.htm）

九一一恐怖攻擊行動，已對全球航空市場帶來致命的一擊，台灣的航空產業也難逃這股寒流的侵襲，長榮航空與遠東航空等公司都陸續傳出裁員的動作，同時多家航空公司也加入減班的行列，減少成本開銷，以度過這波難關。

旅遊糾紛處理

(一) 空運業害怕被劫機，減班裁員度小月

　　九一一事件後，長榮航空的營運壓力日漸沈重，並在（二○○一年）十月一日破天荒宣布，進行大幅度減班，每週總共減少多達十七個航班，同時到年底前展開人力精簡計畫，全力節省各項不必要的開銷，以度過這波危機的衝擊。

　　繼長榮航空後，國內航線龍頭業者遠東航空，也悄悄在（二○○一年）十月展開資深員工的優退計畫，並在十月十六日截止申請，從十一月起開始適用優退。遠東航空曾在多年前，實施主管減薪計畫，並在去年（二○○○年）恢復原有薪給水準，此次則是感受到不景氣的冷氣團，已對營運帶來壓力，因此決定推動優退辦法，以退休的條件，鼓勵年資超過十五年的員工離職。

　　面對一波又一波的裁員風潮，國內仍有數家航空公司表態，到目前為止還未有裁員的計畫，不過，也坦承早在數年前，整個國內航空市場就一直未見起色，去年調高票價，更令旅客卻步，因此，包括遠航與復興等在內的航空公司，都曾實施過主管減薪的措施，至目前為止，復興航空因虧損未見改善，還在減薪的禁令中。

　　面對九一一事件，再加上今年（二○○一年）七、八個颱風侵台，導致國內航線的營收損失高達三、四億元。為改善虧損的狀態，立榮航空決定採取減資再增資的計畫，而復興航空也陸續增資達十七億元，希望藉由改善財務結構，增強經營體質，以便可以繼續營運，度過經營危機。

(二) 觀光旅遊業旅客銳減、兵險加收錢難賺

　　九一一恐怖事件發生以來，已使觀光旅遊業滑落不少，據旅遊業全聯會理事長曾盛海指出，亞洲降幅約在15％～120％，其

中，僅有北海道仍能維持平穩，而囊括歐、美、加等長程線跌幅更深，至少在二成以上。

曾盛海指出，九一一事件後旅遊業經營飽受內外煎熬，除了出國旅遊人次大幅萎縮外，全球航空業兵險費加收，以及來台旅客行程取消，業者需自行吸收「取消費」等，都讓經營備感艱辛。

觀光局業務組長吳朝彥亦指出，不景氣罩頂下，從今年（二○○一年）元月至今已有70多家旅行社停止營業，若是再加上九一一事件後，旅遊業界恐怕將更艱辛；曾盛海則強調，不景氣有人關門，相對地景氣好的時候，也有人關門，現在不能開源、就要節流，因此，業者不妨趁著各家航空公司促銷機票時期，做出「品質不變、價格優惠」產品，他同時呼籲消費者，目前全球安檢嚴格、出團價格漂亮，確實是出國最佳時機。

（三）產險業再保費率調漲，承保能量縮減

產險業者表示，九一一事件，國內產險業者直接損失有限，但是間接衝擊則大，一方面是產險費率大幅調漲，另一方面則是再保承接額度降低，甚至發生找不到國際再保公司的窘境。

產險業者指出，國內產險有一段期間曾經承接國際再保，不過因損失慘重，現階段幾乎不承接國際再保案子。因此，國內產險業者在九一一事件直接損失不大，損失部分則是在旅遊平安險由產險業承保部分。

不過，九一一事件間接影響則大，讓產險保費調漲由無形壓力化為有形的費率。首先反應的是航空及水險兵險費率大幅調漲，而國際保險及再保公司受此事件影響，承保能量大幅縮減，造成產險業者找不到足額國際再保及再保費率大幅上揚情形。

再保公司在九一一事件後，宣布大幅調降航空責任兵險保

旅遊糾紛處理

額，由原先的一七‧五億降為五千萬美元，保費也大幅調升，如航空第三責任兵險，每人保費為一‧二五元，據了解，這是原先的二千倍，而機體兵險則調漲約十五倍。

至於水險，一般地區，貨物運輸兵險費率，從0.0275％提高到0.05％，漲幅約八成，而船體兵險由0.012％～0.015％漲至0.05％，約為三至四倍，至於限保地區則由十二增加為十九個。

另外，如火險、工程險，則在國際再保受創嚴重及國內風災影響雙重因素下，導致費率有大幅上揚壓力，產險業者表示，目前正是與國際再保公司議訂新年度保險合約期間，據聞再保費率已大幅調漲，保險條件限制也將更加嚴格了，因此產險相關費率是漲定了。

（筆者註：目前購買機票另需加收兵險費用，就是由九一一事件影響所致）

（四）網路軟體，搭機者少，視訊會議需求浮現

九一一恐怖攻擊事件發生至今，對於網路軟體產業的影響，好壞都有。對於個人消費市場而言，軟體及網際網路連線服務業者（ISP），單一恐怖事件的影響有限，但隨著電腦硬體一起銷售的軟體業者，則是在事件發生之際，立即受到海陸空交通的影響，長遠來看，仍要視不同區域的景氣狀況而有所不同。

但也有例外的，業者表示，包括視訊會議服務、軟體及設備等公司，在九一一事件後，明顯感受到市場的需求浮現，許多業者有國際業務往來的需求時，多半開始考慮捨棄搭乘飛機，而以跨國視訊會議來替代。

然而，旅遊網站的影響則是立即可見，不但國外旅遊網站，因此一事件營收下滑，立刻祭出裁員的舉動，台灣本土的旅遊網站，在本月份業績，也減少二成左右。

四、九一一事件保險理賠處理狀況

　　交通部觀光局於九十年十月九日發文予台北市產物保險商業同業公會表示，因美國九一一恐怖攻擊事件，造成我國旅行團旅客滯留美、加地區，所增加旅費由何單位負擔問題，於九月十四日邀集中華民國消費者文教基金會、中華民國旅行業品質保障協會、台北市旅行商業同業公會、高雄市旅行商業同業公會、台北縣旅行商業同會公會等單位會商獲致如下結論：

　　「在原訂行程天數內所增加之費用，由旅行社負擔。

　　超過原訂行程之滯留天數，有關旅客滯留美、加期間所增加費用負擔問題，因本次旅客滯留係肇因於機場關閉所產生飛機無法起降之交通事故，建請保險公司應依保險契約條款理賠。

　　有關保險理賠事宜，另洽財政部保險司協調保險公司辦理；至於旅行業者及旅客應分擔部分，俟依財政部保險司協調結果，再邀集業者開會進一步協商。」

　　因此，交通部觀光局與財政部保險司商議結果（與會者有品保協會、台北市旅行公會），該司協助洽商產險公會如下：本次旅客滯留事件，非屬「交通事故」，無法依契約條款理賠（每人每天新台幣二千元，最高十天），但肇於事件特殊，願以「優惠理賠」方式補償（每人每天一千元，最高三天）。

（筆者註：也因保險公司對於九一一事件個案處理保險理賠的結果，減少了不少因停滯美國所衍生之費用問題的旅遊糾紛。）

旅遊糾紛處理

個案四 旅客於特殊時段解約

> 旅遊地點：關島
>
> 麗麗為慰勞自己辛苦工作了一整年，邀了朋友共三人打算在農曆年期間到關島旅遊，團費三人共七萬九千一百元。然而出發前麗麗卻因病無法成行，三人於是決定取消行程，結果旅行社告知需扣款五萬六千二百七十八元，三人認為不合理。

相關法規與解析

一、 特殊時段機票使用限制

　　當麗麗告知旅行社取消行程時，旅行社表示由於是在農曆春節期間，航空公司規定機票一經開出，不得延期、不得轉讓、不得退票，其扣款明細為每人機票費用一萬五千五百元，稅及保險部分為九百二十六元，房間取消費用為七千元，因此最初旅行社表示每人取消費用為二萬餘元，幾乎是接近團費的全部了。在機票方面，航空公司於旺季所開立之機票常會有不得延期、不得轉讓、不得退票之嚴苛規定，旅行社應要事先告知旅客，免得事後衍生爭議。

二、旅遊契約規定

　　然而按旅遊契約第二十七條規定，旅行社亦僅能扣除麗麗每人團費之30％，但若旅客僅繳交訂金，雙方未簽訂旅遊契約，按民法二四九條規定，旅行社僅能沒收旅客之訂金。

　　另外，值得一提的是，旅遊契約中，開宗明義地就明訂「本契約審閱期間一日」，此審閱期的規定，乃依據消費者保護法而來。因為旅遊契約屬定型化契約，一般定型化契約都是企業經營者所制定，因此許多條文都是以企業經營者的立場來規範，消保法為使消費者能充分瞭解定型化契約之內容，在消保法施行細則第十一條規定：「企業經營者與消費者訂立定型化契約前，應有三十日以內之合理期間，供消費者審閱全部條款內容。」但以國人對於旅遊活動的計畫不可能給予三十天的審閱期，該條文也規定：「中央主管機關得選擇特定行業，參酌定型化契約之重要性、涉及事項之多寡與複雜程度等事項，公告定型化契約之審閱期間。」因此觀光局基於職權，公告旅遊契約之審閱期為一天。倘若旅行社並未依規定給予旅客一天審閱期就簽約，該條文規定：「違反前項規定者，該條款不構成契約之內容，但消費者得主張該條款仍構成契約之內容。」

個案五 旅客對行程質疑而解約

旅遊地點：希臘愛琴海

小玉老師母子三人與任職學校同仁計劃在暑假來一趟十五日

的希臘愛琴海半自助旅遊，事前小玉老師的同事與旅行社洽談結果，預估機票、酒店及船票費用每人約五萬餘元，小玉為了唸國小國中的兩個小朋友能增廣見聞，忍痛決定參加了，並繳交訂金三人共三萬元給旅行社。旅行社於出發前十天左右也向小玉一行人召開說明會，但尚未確定詳細費用，兩天後方才確定每人費用為七萬六千元，但小玉認為與原預估費用每人差距高達二萬五千元，打算取消行程，因此亦未補繳證件。但由於旅行社是與小玉的同事接洽團體事宜，當時也已經開票。旅行社希望小玉補足全部團費後，待退票款退下後給小玉，但小玉認為旅行社未與她本人確認即已開票，錯在先，況且她已付出訂金三萬元，還要再補足團費不合理。

相關法規與解析

一、 聯絡發生誤差

在旅客委由親友聯絡出團事宜，而非由旅客本人與旅行社聯絡時，最容易產生溝通不良與聯絡上之誤差。根據民法第五百二十八條規定，「稱委任者，謂當事人約定，一方委託他方處理事務，他方允為處理之契約。」小玉委由同事處理旅遊事宜，雙方已構成委任關係。旅行社認為，團體從頭至尾就是與小玉的同事接洽，所出示之旅客名單應為確認後之名單，因此當機票價格確定後就立即開票，但小玉對團費與事前預期有落差，其取消之意願未及時傳達至旅行社處。

二、 旅行社處理的彈性

　　其實發生這樣的情形並不是十分嚴重，也非難以處理，但由於旅行社的公司政策對於類似案件皆請旅客補足費用後再行退費，因此雙方才無法達成共識，這樣的處理方式其合理性與公平性確實有待討論，由於小玉也自覺當初應直接告知旅行社其取消的決定，因此同意負擔退票手續費，請旅行社將剩餘訂金歸還。但由於旅行社最初堅持按公司規定處理，導致單純的案件變得難以處理。

　　另外一種常發生的是學校學生團體旅遊的報名，由於學生團的人數在報名初期常處於不確定狀態，以致於旅行社對於就契約生效與否常感困擾。一般來說，要確定契約的生效時點，旅行社可採用附始期或附停止條件二種方式。較明確的方法是以附停止條件的方式，亦即約定團體人數足以成團時，契約自動生效。例如旅行社可在契約上註明「如旅客代表於○年○月○日取得同意參團者授權代簽約之書面，人數達XX人，本契約生效」的字樣。但這樣的方法固然簡便，但在未註明解約條件時，只要期限屆至，即使參團人數不足，雙方也無法逕行解約。所以要採用附始期的方式訂約時，必需註明解除條件，至於解除契約的方法，只要意思表示到達即可。旅行業者承辦學生團，面對類似的「先簽約後比價，發現有更便宜的團就主張解約」或「代表簽約人未取得同學的委託即自行簽約，致人數不足或不滿意行程安排時，要求旅行社無條件解約」的契約糾紛，已是層出不窮。實際上簽約是雙方就議定事項的認同行為，互負有相當的權利義務，既然是具完全行為能力的成年人，即使身為學生，也難以「不懂或不知道」來推辭責任。相對的，旅行社雖競爭激烈，也不應有放話表

旅遊糾紛處理

示「雙方契約尚未解決前，不得報名參加其他旅行團」之行為，對於自身商譽會有一定的損害。雙方如能本著誠信原則處理契約相關問題，當可避免兩敗俱傷的情況。

判例：旅行社行程亂亂排，假泡湯判賠近十萬

（資料來源：朱慶文，2004-03-16／聯合晚報／10版。）

分住台北、高雄的黃姓姐妹，約定暑假時連袂帶小孩去日本東京迪士尼遊玩，事先她們和旅行社約定不可將東京迪士尼排在假日行程。但出團前，旅行社因故仍將東京迪士尼排在星期日，導致黃家人暑假出國泡湯，台北地院審理後，判決旅行社除返還三千元訂金外，還須賠償黃家人共九萬五千七百六十元。

台北地院審理時，認為旅行社雖在行程表會加註「旺季遇行程景點休假，住宿飯店調整、遇不可抗拒的現象，保有變更行程權利」的定型化契約，但如果旅行社事先承諾旅客的特約承諾保證，旅行社就不得主張定型化契約。

合議庭表示，為防止旅客因特殊旅遊需求而信賴旅遊業者承諾保證，旅遊業者又以定型化契約變更行程的不公平現象，本案已確定，該家旅行社不得上訴。

黃家姐妹前年暑假原約定，姐妹們要一起帶著小孩到日本旅行，找上台北市南京東路上的一家旅行社，由於之前她們有假日到東京迪士尼出遊，耗費大部分時間在排隊、照顧小孩的經驗，於是事先告訴旅行社行程必須將東京迪士尼排在非假日時間，否則她們可以另找旅行社。

旅行社事先答應，並向她們收取每人三千元的訂金。未料就在出發前夕，旅行社突然告知因預約飯店問題，東京迪士尼得排到星期日，雖然旅行社承諾可以補償讓黃家人再多玩半天的東京

迪士尼，但是不被黃家姐妹接受。

黃家姐妹表示，最痛心的是因為旅行社違約讓她們喪失全家同聚遠遊機會及小孩童年迪士尼的回憶。合議庭審理後，認為旅行社違約依雙方訂立的定型化契約，旅行社應賠償30％的旅遊費用，合計黃家人可獲賠近十萬元。

個案六 因涉及旅客之隱私而解約

旅遊地點：韓國

小卿預計單獨參加韓國五日遊，在報名後，小卿即不斷詢問旅行社其房間安排事宜，究竟她會與何人同住一房，由於當時仍為報名期間，旅行社無法確認，因此遭小卿質疑。待旅行社通知為與領隊同住一房時，小卿表示強烈反對，表示她並非服務人員，拒絕與領隊同住。出發前四天旅行社告知小卿，將安排另一女性團員同住，小卿則續問該團員之個人資料，由於該旅行社屬於躉售旅行社，客源來自其他旅行社所交付，對於團員身分並不清楚，小卿認為旅行社故意欺瞞，因而拒絕參團。

相關法規與解析

一、旅行社契約規定

依旅遊契約第九條規定，「甲方依第五條約定繳納之旅遊費

用,除雙方另有約定以外,應包括下列項目,住宿費:旅程中所列住宿及旅館之費用,如甲方需要單人房,經乙方同意安排者,甲方應補繳所需差額。」因此,小卿若不願與他人同住,應按契約規定補繳差額,在不願補繳的情況下,只能按旅行社依性別安排同房。

二、隱私權

對於同團旅客之個人資料,雖民法第五百一十四條之二規定,「旅遊營業人因旅客之請求,應以書面記載左列事項,交付旅客:一、旅遊營業人之名稱及地址。二、旅客名單。三、旅遊地區及旅程。四、旅遊營業人提供之交通、膳宿、導遊或其他有關服務及其品質。五、旅遊保險之種類及其金額。六、其他有關事項。七、填發之年月日。」其中旅客名單因未規定其範圍及程度,旅行社為顧及旅客隱私權,再加以旅行社接受旅客報名時並不需詢問職業等個人資料,因此無法提供小卿要求之資料為合理。若小卿因此拒絕參團,按旅遊契約第二十七條規定,「甲方於旅遊活動開始前得通知乙方解除本契約,但應繳交證照費用,並依下列標準賠償乙方:通知於旅遊活動開始前第二日至第二十日以內到達者,賠償旅遊費用百分之三十。」小卿應負賠償之責任。

民法對於隱私權的損害規定,在民法第一九五條尚有規定,「不法侵害他人之身體、健康、名譽、自由、信用、隱私、貞操,或不法侵害其他人格法益而情節重大者,被害人雖非財產上之損害,亦得請求賠償相當之金額。其名譽被侵害者,並得請求回復名譽之適當處分。」

個案七　因牛頭而起之行前解約

> 旅遊地點：大陸
> 阿雄共八人委託旅行社人員小黃辦理大陸旅遊，並繳交每人五千元訂金，孰料出發前三天預訂開說明會時，小黃告知阿雄此行取消。之後，阿雄欲聯絡小黃辦理退費事宜，卻聯絡不上他本人，只好向旅行社反應，但旅行社卻告訴阿雄說小黃並非該公司員工，無法負責。

相關法規與解析

一、牛頭是否為公司員工

　　小黃以旅行社名義招攬團體，若小黃當時為旅行社員工，依旅行業管理規則第五十一條規定，「旅行業對其僱用之人員執行業務範圍內所為之行為，視為該旅行業之行為。」

　　若小黃非旅行社員工，旅行社卻委託小黃招攬團體，依第五十二條規定，「旅行業不得委請非旅行業從業人員執行旅行業業務。非旅行業從業人員執行旅行業業務者，視同非法經營旅行業。」旅行社與「牛頭」的關係是很微妙的，平日雖有賴牛頭交付旅遊團體，但也要注意不負責任的牛頭與消費者引起的糾紛。

旅遊糾紛處理

二、公司負責人變更

由於旅行社之經營權常生變化，因此若旅行社員工與旅客之糾紛發生在旅行社變更公司負責人之際發生，依公司法第二十三條規定，「公司負責人對於公司業務之執行，如有違反法令致他人受有損害時，對他人應與公司負連帶賠償之責。」

三、旅客應索取旅行社正式收據

旅客會委請牛頭承辦旅遊，大都為舊識或親友介紹，因此在交易過程中，常以簡易收據，或訂金簽收單代替。在這種雙方既無簽訂旅遊契約，亦無代收轉付收據的情況下，若真有爭議發生，旅客常無法舉證，而讓自己權益受損。

四、旅行業從業人員之定義

旅行業與旅客之交易係透過從業人員之招攬，而旅行業從業人員以業務導向為主，致流動性大。為確定該從業人員與旅客交易時所代表之旅行社，旅行業管理規則第二十條規定，「旅行業應於開業前將開業日期、全體職員名冊分別報請交通部觀光局及直轄市觀光主管機關或其委託之有關團體備查。前項職員名冊應與公司薪資發放名冊相符。其職員有異動時，應於十日內將異動表分別報請交通部觀光局及直轄市觀光主管機關或其委託之有關團體備查。」

也就是說，在台北市的旅行社，要向台北市交通局申報異動，高雄市的旅行社要向高雄市政府建設局申報，在台灣省及金

門、馬祖的旅行社則向交通部觀光局申報。此種異動的申報作業，關係到每一家旅行社、每一位從業人員的責任及服務年資。

判例參考一

（資料來源：司法院 http://nwjirs.judicial.gov.tw）

【裁判字號】　　　88,台上, 2210
【裁判日期】　　　880930
【裁判案由】　　　給付違約金
【裁判全文】
最高法院民事判決　　　　八十八年度台上字第二二一〇號
　　　上　訴　人　　延泰旅行社有限公司
　　　法定代理人　　陳榮華
　　　被上訴人　　　台北市私立十信高級工商職業學校
　　　法定代理人　　陳朝經
　　　被上訴人　　　陳素敏
右當事人間請求給付違約金事件，上訴人對於中華民國八十七年九月十四日台灣高等法院高雄分院第二審判決（八十七年度上字第二八八號），提起上訴，本院判決如左：

主文

上訴駁回。
第三審訴訟費用由上訴人負擔。

理由

查，本件被上訴人台北市私立十信高級工商職業學校（下稱

十信工商）之法定代理人已更易爲陳朝經，有台北市政府教育局函爲憑，茲據其聲明承受訴訟，核無不合，合先明。

次查，被上訴人主張：被上訴人十信工商於民國八十六年元月十六日與上訴人簽訂國外旅遊契約書，由上訴人承辦於八十六年三月二十九日前往泰國作五日遊，團員共計一百十四人，每位團員之旅遊費爲新台幣（下同）一萬元，十信工商隨即交付面額爲十七萬四千元之支票與上訴人供作訂金之支付。被上訴人陳素敏亦於八十六年元月十五日與上訴人簽訂國外旅遊契約書，由上訴人承辦於八十六年三月二十九日前往泰國作五日遊，團員計八十九人，每位團員之旅遊費爲一萬元，陳素敏即交付面額爲十三萬三千五百元之支票與上訴人供作訂金之支付。上訴人竟於八十六年三月十日以存證信函通知伊上開旅行團無法於八十六年三月二十九日出團云云，致使伊之前開「泰國五日遊」，均無法於八十六年三月二十九日出國旅遊。依兩造所簽訂「國外旅遊契約書」第十二條第一項、第二項之約定，上訴人自應賠償伊旅遊費用百分之三十即十信工商三十四萬二千元、陳素敏二十六萬七千元等情。求爲命上訴人給付被上訴人十信工商三十四萬二千元、陳素敏二十六萬七千元之判決。

上訴人則以：伊於八十六年三月十日所發之存證信函乃是告知「旅行社之變更」，即通知已將契約轉讓其他旅行業，依照所訂之合約第十七條第二項約定：「甲方於出發後始發覺或被告知本契約已轉讓其他旅行業，乙方應賠償甲方全部團費百分之五違約金…」，而伊是於八十六年二月中旬，即告知轉約之事實，且被上訴人也依轉約之事實，陸續將證照等文件資料交與白創仁，由新台旅行社辦理，足見被上訴人均有同意移轉之事實，故應不得向伊請求違約金，縱得請求違約金，亦不得超過全部團費百分之五等語。資爲抗辯。

　　原審審理結果，以：查，被上訴人主張之前開事實，業據其提出國外旅遊契約書、收款確認單、存證信函等影本各二份為證，並為上訴人所不爭執，堪信為真實。上訴人雖辯稱，被上訴人均同意移轉由新台旅行社接辦「泰國五日遊」，並提出其於八十六年三月三日之傳真函及同年三月十日之存證信函為證。然被上訴人則否認有為同意之表示，而依上訴人所提出之傳真函及存證信函之內容觀之，僅係將上訴人公司之經理，即本件系爭旅遊承辦人白創仁離職前往新台旅行社任職，要求被上訴人轉往該新台旅行社由白創仁承辦旅遊等情事通知被上訴人而已，並無被上訴人已經同意移轉他人承辦之證據。上訴人在第一審聲請訊問之證人白創仁亦因行蹤不明未能傳喚到場作證，上訴人復無法舉證證明被上訴人確有同意之事實，上訴人所辯殊無可採。況系爭旅遊既由上訴人公司承辦，縱其公司經理白創仁離職，仍應由上訴人繼續辦理，始為正理，上訴人自不得以其職員離職為藉口拒絕辦理。系爭旅遊迄今均未成行，顯係上訴人單方不予承辦之故，即屬系爭旅遊契約書第十二條約定：「因可歸責於乙方（即上訴人旅行社）之事由致甲方（即被上訴人）之旅遊活動無法成行者，應負損害賠償責任」之情形，應由上訴人依該條第二項後段之約定賠償被上訴人之損害；上訴人抗辯應適用系爭契約書第十七條第二項之約定：「甲方（即被上訴人）於出發後始發覺或被告知本契約已轉讓其他旅行業，乙方（即上訴人）應賠償甲方全部團費百分之五違約金，…」云云，自無可取。被上訴人主張，上訴人應依兩造所訂之契約書第十二條、第二十三條第一項第三款約定負損害賠償責任，自屬有據。是被上訴人主張，上訴人應賠償旅遊費用百分之三十；而被上訴人十信工商係以一百十四人參加、被上訴人陳素敏係以八十九人參加泰國五日遊，每位團員之費用皆為一萬元，被上訴人十信工商之旅遊費共計一百十四萬

元，被上訴人陳素敏之旅遊費共計八十九萬元，依此計算（按兩造契約末頁載明被上訴人已另行加付簽證費與上訴人，自無需再依契約第三十二條第一項第二款扣除簽證費），被上訴人十信工商請求賠償三十四萬二千元（計算方式：$1,140,000 \times 30\% = 342,000$），被上訴人陳素敏請求賠償二十六萬七千元（計算方式：$890,000 \times 30\% = 267,000$），即屬正當，應予准許云云。為其心證之所由得，爰將第一審所為上訴人敗訴之判決予以維持，駁回其上訴，於法核無違誤。至於上訴人所提出支票二紙，證明其已收之款項已退還被上訴人乙節，係屬上訴於第三審所提出之新事實、新證據，依法本院不予審酌。上訴論旨，猶執陳詞，就原審取捨證據，認定事實之職權行使，指摘原判決違背法令，求予廢棄，非有理由。

據上論結，本件上訴為無理由。依民事訴訟法第四百八十一條、第四百四十九條第一項、第七十八條，判決如主文。

中　華　民　國　八十八　年　九　月　三十　日

判例參考二

（資料來源：司法院 http://nwjirs.judicial.gov.tw）

最高法院行政法院判決　九十年度判字第七八五號

原告　　　中達旅行社股份有限公司

代表人　　王文傑

被告　　　交通部觀光局

代表人　　張學勞

上當事人間因違反發展觀光條例事件，原告不服行政院中華民國八十八年十一月十七日台八十八訴字第四二○三三號再訴願決定，提起行政訴訟，本院判決如下：

主文

原告之訴駁回。

訴訟費用由原告負擔。

事實

緣原告依旅行業管理規則第十九條規定向主管機關報備之從業人員黃啓宏，於民國八十六年九月二十七日夥同他人在香港啓德機場，以交換登機證之方式替大陸人蛇集團協助大陸人士偷渡前往加拿大，案經內政部警政署航空警察局查獲，移送台灣桃園地方法院檢察署，並副知被告查處黃啓宏暨所屬旅行社之行政責任，經被告查證結果，黃啓宏所任職之旅行社即原告業以違反發展觀光條例第三十八條之規定，爰予以罰鍰新台幣九萬元之處分，原告不服，提起訴願、再訴願，均遭決定駁回，遂提起行政訴訟。茲摘敘兩造訴辯意旨於次：

原告起訴意旨略謂：一、原處分未能證明黃啓宏有協助安排偷渡情事，其處分尚屬無據：查原處分以內政部警政署航空警察局刑事移送書作為處分根據，查此移送書僅是告發性質，案件未確定，則事實如何，尚待司法機關調查認定，原處分以事實尚未確定移送書做為處分根據，顯於法無據，亦有錯誤。二、縱使原處分機關能證明黃啓宏有其所指之行為，原處分仍於法無據：（一）關係人民之權利、義務者，應以法律定之，中央法規標準法第五條第二項定有明文。而發展觀光條例第三十八條規定，「觀光事業經營者，有玷辱國家榮譽、損害國家利益、妨害善良風俗或詐騙旅客行為者」，始得依該條處罰。其處罰之要件，乃是觀光事業經者本身有各該行為而言，法意甚明。法律並未規定經營旅行業者應對其從業人員職務外有背善良風俗之行為負責，而處罰

業者。（二）查黃啓宏縱使有原處分所稱之行為，惟係於其非執行原告業務時所實施之個人行為，並非原告之行為，與發展觀光條例第三十八條之規定不符，則原處分處罰原告，顯然無據，亦於法不合。（三）又本件黃啓宏雖為原告之僱用人，然原告對其選任及執行業務之監督已加以相當之注意，至黃啓宏私下之行為，非執行旅行業務之行為，亦非屬原告所能監督之範圍，應不可歸責於原告監督不周，且其行為，亦與執行業務之行為無牽連關係，自不可歸責於原告，因此，處罰原告於法無據。三、黃啓宏之行為非執行業務範圍之行為，不得視為原告之行為，無旅行業管理規則第五十一條之適用：（一）原訴願決定駁回理由略以：「黃君有機會參與協助安排偷渡之行為，雖未利用原告之名義為之，確係利用任職於旅行業之便，瞭解入出國境相關手續之技巧，進而從事此一違法行為；反之，黃君若非旅行業之職員，則不瞭解個中技巧，人蛇集團亦不可能委其協助大陸人士偷渡……。」（二）前開所稱理由顯屬於法無據：1、黃啓宏之行為未利用原告之名義為之，其為違法協助偷渡出境之情事，亦未利用原告現有之資源，足證原告未有從事違法經營情事。2、黃啓宏因任職於旅行業，瞭解入出國境相關手續之說顯屬牽強：（1）旅行業人員流動大，所僱用之人員在職三個月內即離職之情形，至為常見。原告僱用人員但求能適才適用，至於所僱用之人員是否會參與違法行為，雖有內部規章強加監督、約束，亦無法全然防範，工作時間內原告尚可盡相當之注意，惟下班後黃君之私人時間，原告根本無法加以監督，因此，黃啓宏於休閒時間之違法行為不應歸責於原告。（2）該員工在公司之工作職責為「送機票給同業旅行業及收機票款回公司」，其工作與出入境之業務無關，且在職期間並無公差出國，因此，原處分所稱「因其業務」等語，並不成立。（3）縱使黃啓宏未任職於旅行業，瞭解有關入出境手續乙

節，亦可從其他第三人得知，或從法令規章瞭解，或從網際網路中得知訊息，以目前年台灣出國人口六百多萬，原處分所稱出入境為專業知識應不符事實。由此足證黃啓宏之違法行為，與原告之僱用無因果關係，其行為亦不得視為原告之行為。四、原告之行為未違反發展觀光條例第三十八條之規定：（一）本件原告係一正派經營的旅行社，正常執行經主管機關核定、准許辦理之有關國內外旅遊相關事項，並對其旅行業從業人員嚴加審核其工作績效，不適任者自會淘汰、離職。原告僅得拘束、控制其從業人員於工作期間之行為，請假或假日期間之個人行為概非原告之行為課處罰鍰，顯於法有違，應予撤銷。五、綜上所述，本件原處分、原訴願及再訴願決定均於法不合，請判決均予撤銷之等語。

　　被告答辯意旨略謂：一、按「觀光事業經營者，有玷辱國家榮譽、損害國家利益、妨害善良風俗或詐騙旅客行為者，處五千元以上、五萬元以下罰鍰，情節重大者，得立即勒令其停業或撤銷其營業執照。」為發展觀光條例第三十八條所明定。又「旅行業對其僱用之人員執行業務範圍內所為之行為，視為該旅行業之行為。」亦為旅行業管理規則第五十一條所明定。原告從業人員黃啓宏，利用任職旅行社、熟稔旅行業務、出入國境相關手續之便，且明知其不法，並貪圖不法之利益，甘心被人蛇集團所利用，協助大陸人士偷渡加拿大，案經內政部警政署航空警察局查獲，有黃啓宏親自簽名具結之偵訊（調查）筆錄附卷可稽，其違規事實洵堪認定，被告依據前揭法條之規定予以處分，並無違法或不當。二、查，警察機關移送書附有偵訊（調查）筆錄，該筆錄所載黃啓宏如何與他人交換登機證、協助偷渡等情，均經黃君坦承不諱且簽名具結，然其與他人交換登機證、協助大陸人士偷渡之事實足資採信，故按最高行政法院七十五年度判字第三○九號判決要旨，行政機關可自行認定事實逕為行政處分。次查，黃

啓宏之不法行為，雖未利用原告之名義為之，但確係利用任職旅行社之便，認識蔡家寧，並瞭解出入國境之相關手續及個中技巧而被大陸人蛇集團所利用，故究其行為外觀實與被告所營業務性質相同，應屬執行業務範圍內所為之行為，原告應對職員執行業務範圍內之行為負責。復查，黃君所為之不法行為，係利用渠任職旅行社之便（其他違法人員均同），亦即利用原告之無形資源，而原告竟未查覺，實難謂原告有善盡監督之責或相當之注意。三、原告所屬職員之行為，涉及刑事責任行為，由司法機關審理，而該行為妨害國家利益，由被告依發展觀光條例第三十八條之規定，對原告予以處罰。四、綜上，原處分並無違法或不當，訴願決定及再訴願決定亦無違誤，原告之訴為無理由，請判決駁回原告之訴等語。

理由

按「觀光事業經營者，有玷辱國家榮譽、損害國家利益、妨害善良風俗或詐騙旅客行為者，處五千元以上、五萬元以下罰鍰，情節重大者，得立即勒令其停業或撤銷其營業執照。」為發展觀光條例第三十八條所明定。又「旅行業對其僱用之人員執行業務範圍內所為之行為，視為該旅行業之行為。」復為旅行業管理規則第五十一條定有明文。本件原告依旅行業管理規則第十九條規定向主管機關報備之從業人員黃啓宏，於八十六年九月二十七日，夥同他人在香港啓德機場，以交換登機證之方式替大陸人蛇集團協助大陸人士偷渡前往加拿大，案經內政部警政署航空警察局查獲，移送台灣桃園地方法院檢查署，並副知被告查處黃啓宏所屬旅行社之行政責任，經被告查證結果，黃啓宏所任職之旅行社即原告業已違反發展觀光條例第三十八條之規定，爰予以罰鍰新台幣九萬元之處分。原告不服，循序提起行政訴訟，主張：

刑事移送書僅係告發性質，案件未確定，不能證明黃啓宏有協助安排偷竊情事，況縱黃啓宏行為違法，乃個人行為，非執行旅行業務之行為，非原告所能監督之範圍，且非利用原告之名義為之，未利用原告之資源，非公司上班時間內所為，與其從事業務無關，不得視為原告之行為，自不應對原告處罰云云。經查，原告於八十六年九月間僱用黃啓宏並向主管機關報備為從業人員之事實，為原告所不爭，而黃啓宏於航空警察局偵訊時供承：「八十六年九月二十六日搭CX410班機和陳鴻琦、張雅琦到香港會合，八十六年九月二十七日我們三人在香港啓德機場辦理國泰CX450班機及華航台北班機登機手續，取得國泰、中華兩班機之登機證後，我們三人就搭CX450返台，另華航班機之登機證就交給陳鴻琦，返台後立即轉往出境再辦華信AE502班機出境手續，通關後至免稅店將AE502班機登機證交給陳鴻琦，陳鴻琦再拿華航106班機登機證和我、張雅琦，三人飛往日本於隔日八十六年九月二十八日再搭華航班機入境台灣，而大陸人士就拿我們華信AE502時登機證前往加拿大…」，核與陳鴻琦、張雅琦及主謀蔡嘉寧等人於警局之偵訊筆錄所供相符，有偵訊筆錄四份附原處分卷可稽，依行政訴訟法準用民事訴訟法有關證據相關規定，黃啓宏之刑事罪責雖未確定，其違章行為已臻明確，應可認定事實。次查依黃啓宏在原告之員工請假卡所示，黃啓宏僅在八十六年九月二十七日一時三十分至同日十二時三十分請事假半日，有員工請假卡附原處分卷可稽，而依上開黃啓宏在警局之偵訊筆錄所述，黃啓宏參與本件違章之時間係自八十六年九月二十六日起至八十六年九月二十八日為止，其間除八十六年九月二十七日半日請事假外，其餘時間既未請假，（依黃啓宏之請假單，請上半日係至一時三十分至同日十二時三十分止，則其九月二十六日自應自十二時三十分請假至午夜止）自應視為從事原告執行業務之行為，

難謂係其個人行為。參以共同違人均係受僱於旅行社之從業人員，原處分以黃啓宏係利用任職於旅行社之便，受人蛇集團之託協助大陸人士偷渡，應屬執行業務範圍內之行為，而原告未能查覺，難謂已善盡監督之責或已盡相當之注意，予以科處罰鍰，尚無不合。從而，原告所訴各節，均無足取，原告起訴意旨，難謂為有理由，應予駁回。

據上論結，本件原告之訴為無理由，爰依行政訴訟法施行法第二條、行政訴訟法第九十八條第三項前段，判決如主文。

人數不足及不可抗力事變

個案一　團體人數不足（七天內）

旅遊地點：大陸

阿賢與友人共四人平日忙於生意，心想難得農曆年到了，一年僅有這幾天可放鬆心情遊玩，於是相邀參加大陸北京五日遊。然在出發前四天，旅行社卻告知阿賢，因同團有其他成員取消行程，導致人數不足而取消該團體。事後旅行社表示，阿賢雖將證照委由旅行社辦理，但並未交付訂金，因此無賠償責任。阿賢事後則自行找尋其他旅遊團體如期出發，對於旅行社未積極協助處理善後表示不滿。

相關法規與解析

一、旅遊契約規定

按旅遊契約第十四條規定，乙方通知於出發日前第二日至第二十日以內到達者，賠償旅遊費用百分之三十。雖阿賢未與旅行社簽訂旅遊契約與交付訂金，但按民法第一五三條規定，「當事人互相表示意思一致者，無論其為明示或默示，契約即為成立。」因此，旅行社無法以未收受訂金而逕自取消契約，但雙方因未簽訂旅遊契約，其後續之賠償條件只能由雙方進行協調。

旅遊糾紛處理

二、旅行社減低損失之法

當遇到同團其他旅客取消行程，導致人數不足而取消團體，雖然旅行社一方面可沒收應出發而無法出發之旅客訂金，但團體人數若不足以開立團體機票，損失頗大。有的旅行社為商譽考量，忍痛不惜成本按預定行程出團；也有旅行社及時找到類似團體，以湊團方式出發，但亦容易發生與他團行程不同衍生變更行程問題；也有旅行社則取消成行，賠償旅客之損失。因此，解決之辦法應以旅客意見為考量，同時兼顧處理時效與經營成本。

個案二　團體人數不足（七天前）

旅遊地點：北歐
小丁與友人共三人參加北歐北角十五日遊，並繳付訂金每人二萬元及護照費，因決定參加的時間較匆促，小丁並加付每人一千元的護照趕辦費用。然於出發前十天，旅行社通知小丁因人數不足取消行程，願退還訂金每人二萬元，但護照費及趕件費無法退還。

相關法規與解析

一、旅遊契約規定

　　依旅遊契約第十二條規定，「本旅遊團須有○○人以上簽約
參加始組成。如未達前定人數，乙方應於預定出發之七日前通知
甲方解除契約，怠於通知致甲方受損害者，乙方應賠償甲方損
害。乙方依前項規定解除契約後，得依下列方式之一，返還或移
作依第二款成立之新旅遊契約之旅遊費用。1.退還甲方已交付之
全部費用，但乙方已代繳之簽證或其他規費得予扣除。2.徵得甲
方同意，訂定另一旅遊契約，將依第一項解除契約應返還甲方之
全部費用，移作該另訂之旅遊契約之費用全部或一部。」旅行社
原欲將小丁三人轉至其他旅行社辦理，但小丁認為當初會選擇這
家旅行社就是比較過許多家旅行社後決定的，因此不同意參加其
他旅行社之行程。在證照費用部分，按契約規定，旅行社可將已
代繳之簽證或其他規費扣除。

　　而關於時間之計算方式，常會在旅客與旅行社間有所爭議，
民法第一百二十條明定：「以時定期間者，即時起算。以日、星
期、月或年定期間者，其始日不算入。」第一百二十一條亦規
定：以日、星期、月或年定期間者，以期間末日之終止，為期間
之終止。舉例而言，如出發日為二十五日凌晨0:00，並規定「出
發之一日前」須通知消費者，則始日（二十五日）不算入（民法
一二○條），一日為二十四小時（期間末日之終止，民法一百二十
一條）前須通知消費者，則乙方於二十五日0:00出發之團體應於
二十三日之23:59':59"前通知到消費者甲才算合理之通知。

旅遊糾紛處理

再進一步解釋，契約「旅遊開始前一日」之計算，依民法規定除有特別約定，期間之計算以日曆天為主，且民法第一二二條規定於一定期日或期間內，應為意思表示或給付者，其期日或期間之末日，為星期日、紀念日或其他休息日時，以其休息日之次日代之。因此休息日在期間中而非期間之末日者，也不得扣除。例如旅客於出發前一天（二十四日）下午四時通知旅行社，若出發時間為二十五日上午九時，雖離團體出發時間僅十七小時，但旅行社仍不得主消費者之解約為當天解約，僅得依契約第二十七條，收取旅遊費用百分之五十的違約金。

二、旅行社有告知之責

旅行社在接受旅客報名之時，若尚未達出團人數，應詳實告知，雖旅行社已於七日前告訴小丁團無法成行，無賠償責任，但應儘速找尋同業的類似行程，或經旅客同意轉換其他路線，減少糾紛的發生。

個案三 不可抗力事變

旅遊地點：普吉島

小新與友人於暑假相偕出國，報名旅行社承辦之「普吉五日遊」，團費每人新台幣一萬六千八百元，又因小新與友人都要求住宿單人房，所以另加收住宿費用新台幣四千元。但天有不測風雲，就在出發前一天晚上，正好颱風襲擊台灣東北部，在出發前一晚八、九點都沒有明顯受影響，各機關明天

也都照常上班，直到晚上九點鐘以後風雨慢慢變大，機場航站也在晚上十點鐘宣布隔天早上松山機場國內各航線班機停飛。因旅行社的行程為台北松山機場——高雄小港機場——搭包機飛普吉，團體約定為清晨六點多鐘於松山機場集合。這下子松山機場關閉，飛機飛不了，當時適逢深夜，小新二人無法與旅行社人員聯絡上確定團體是否取消。

出發當天小新兩人心想飛機飛不了了，所以也就沒前往機場集合。而在旅行社這方面，高雄方面飛普吉的包機沒受影響，正常起飛，因此航空公司緊急派了一輛遊覽車在松山機場等候旅客，計劃開車到高雄小港機場搭機，而旅行社人員當初只留下小新辦公室電話，未留下家中電話及大哥大。旅行社業務員稱曾經打電話到小新任職單位，但電話沒人接，所以連絡不上。但小新稱其所服務的單位是醫院，全天二十四小時皆有人聽電話，又他在醫院擔任要職，只要旅行社人員打電話告訴總機有急事，必定能找到他，事後雙方各執一詞。由於小新兩人並未接獲旅行社通知該項緊急措施，直到近上午九點鐘，小新兩人才與旅行社聯絡上，當時旅行社告訴小新兩人可自行搭計程車趕到高雄，飛機會等到中午12點。但當時戶外風雨交加，小新兩人根本叫不到計程車，而且二個多小時，怎麼從台北趕到高雄呢？小新兩人因此拒絕旅行社人員的提議。事後旅行社只退還小新每人新台幣六千八百元，小新兩人認為是旅行社沒通知到他們，錯不在他們。

旅遊糾紛處理

相關法規與解析

一、航空公司應變措施

由於颱風導致國內航線停飛，包機之航空公司臨時採取緊急之措施租用遊覽車將台北——高雄的旅客載往高雄，團體仍然成行。但小新兩人認為松山機場關閉，無法搭機前往高雄，且戶外風雨交加出門危險，因而判斷旅行團無法成行，所以沒到松山機場約定集合地點，而航空公司採取的緊急措施，旅行社也未通知到小新兩人。

參考旅遊契約第二十八條規定，「因不可抗力或不可歸責於雙方當事人之事由，致本契約之全部或一部無法履行時，得解除契約之全部或一部，不負損害賠償責任。乙方應將已代繳之規費或履行本契約已支付之全部必要費用扣除後之餘款退還甲方。但雙方於知悉旅遊活動無法成行時應即通知他方並說明事由；其怠於通知致使他方受有損害時，應負賠償責任。為維護本契約旅遊團體之安全與利益，乙方依前項為解除契約之一部後，應為有利於旅遊團體之必要措置（但甲方不得同意者，得拒絕之），如因此支出必要費用，應由甲方負擔。」有關責任歸屬問題，則應探討旅行社是否盡到通知義務。

二、旅行社應未雨綢繆

本島夏季多颱風，此為旅行社業者應有之心理準備，因此在旅客個人資料的留置上，應考慮多留個聯絡電話，並且在遇到班

機有可能停飛時，應事先考慮可能的應變措施，並通知旅客知悉。

個案四　不可抗力事變

旅遊地點：日本

小廖報名未婚聯誼會所舉辦於九月十一日出發之日本琉球四日遊，打算於旅遊中看看是否可認識到心目中的理想伴侶，團體一行共二十一人。聯誼會承辦人並未雨綢繆地與旅行社另行約定，「如遇不可抗拒因素，航空公司停飛，可順延至十月十日出發。」結果就是那麼巧，至出發前一日，果真遇到颱風來襲，導致班機取消。旅行社於事發後，竟立刻將護照及全團團費退回聯誼會，待聯誼會向相關單位詢問及投訴後，旅行社才於九月二十二日傳真告知聯誼會十月十日之班機已訂妥，並請聯誼會於當日下午前確認，若無法成行將另行收取機位訂金每人二千元。

相關法規與解析

一、因不可抗力取消行程

雙方原訂九月十一日出發之團體，因颱風取消行程，按旅遊契約第二十八條規定，「因不可抗力或不可歸責於雙方當事人之事由，致本契約之全部或一部無法履行時，得解除契約之全部或

旅遊糾紛處理

一部，不負損害賠償責任。乙方應將已代繳之規費或履行本契約已支付之全部必要費用扣除後之餘款退還甲方。為維護本契約旅遊團體之安全與利益，乙方依前項為解除契約之一部後，應為有利於旅遊團體之必要措施（但甲方不得同意者，得拒絕之），如因此支出必要費用，應由甲方負擔。」若事情僅演變至此，旅行社對於旅客之權利義務非常清楚，但問題在於雙方尚有另行約定。

二、雙方另行約定

而雙方另行約定「如遇不可抗拒因素，航空公司停飛，可順延至十月十日出發」，已明確約定順延之出發日期，因此旅行社雖可扣除必要費用，也尚有義務繼續安排後續作業，但卻於九月十一日無法出發後，立即將團費及護照退還，動機值得爭議。

由於雙方在先前的洽談過程中已發生不快，如聯誼會要求不派領隊，及要求降低團費，導致旅行社在團體取消後，不想繼續承辦該團，但因雙方於契約上已另行約定下一出團日，旅行社不得已才遲於九月二十二日傳真告知，並限聯誼會當日回覆。雖然旅行社仍按契約規定提供十月十日之行程，似無違約之處，但尚有契約義務人之責，其處理方式完全不盡理想。

按雙方契約規定，旅行社有義務繼續承辦該團，但卻未盡善良管理人之責，於事發後積極辦理，因而聯誼會在不信任旅行社的情況之下，已將團體交與其他旅行社承辦。但因不同的旅行社所配合的當地旅館不同，在無法取得原行程預定住宿的旅館情形下，聯誼會提出請旅行社賠償新台幣六萬元；但旅行社也提出聯誼會應賠償機位取消費用每人二千元，雙方互控對方造成損失。

在另訂契約方面，國外旅遊契約書經公告為定型化契約後，旅行業者同時受民法債編旅遊專節暨消保法的拘束。定型化契約

係指企業經營者為與不特定之多數相對人訂約之用，而預先就契約內容所擬定之交易條款。旅行社若沒有使用主管機關制定之定型化契約條款內容，自己單方預先擬定之契約，也是定型化契約，只是這種作法違反了旅行業管理規則第二十四條旅遊文件之契約書，應報請交通部觀光局核准後，始得實施之規定。又消保法第十七條規定，中央主管機關得選擇特定行業，公告規定其定型化契約應記載或不得記載之事項。違反前項公告之定型化契約之一般條款無效。所以如果旅行社所制定的定型化條款與應記載或不得記載之事項牴觸時，該條款內容無效，且依消保法施行細則第十五條第二項規定，中央主管機關公告應記載之事項，未經記載於定型化契約者，仍構成契約之內容。

個案五 班機延誤

旅遊地點：歐洲

老盧一行四十二人向旅行社報名參加八十九年八月二十五日出發之「北歐十五日遊」。出發前一天，卻發生立榮航空班機由台北松山飛往高雄的MD90客機，降落時因雨勢滂沱，跑道濕滑，又遭瞬間強烈側風，不慎衝出跑道，最後停在跑道末端的草地上。由於需等候飛安委員會到達現場蒐證後，飛機才准拖離跑道，小港機場暫時封閉。而拖離飛機作業又遭遇困難，直至隔日（八月二十五日）下午機場才完全恢復運作，老盧所參加之團體班機時間為二十五日上午八時五分，至港接駁中午十二時四十五分之班機，全部受影響而無法如期成行。

旅遊糾紛處理

相關法規與解析

一、相關規定

　　據當時報載，此樁意外兩天受波及之旅客達上萬人。本案因是大團體，又屬歐洲長程線，造成旅客與旅行社的損失更是大。依旅遊契約第二十八條規定，「因不可抗力或不可歸責於雙方當事人之事由，致本契約之全部或一部無法履行時，得解除契約之全部或一部，不負損害賠償責任。乙方應將已代繳之規費或履行本契約已支付之全部必要費用扣除後之餘款退還甲方。但雙方於知悉旅遊活動無法成行時應即通知他方並說明事由；其怠於通知致使他方受有損害時，應負賠償責任。為維護本契約旅遊團體之安全與利益，乙方依前項為解除契約之一部後，應為有利於旅遊團體之必要措置（但甲方不得同意者，得拒絕之），如因此支出必要費用，應由甲方負擔。」但當旅行社在機場列出因當天無法出發時，發生之必要費用需請旅客負擔之金額每人為數萬元時，旅客除了對無法如期出發，在機場等候近一天已心煩氣燥外，再加上旅行社告知賠償一事，實在無法接受，雙方逐吵鬧成一團。

二、旅行社損失多

　　雖然旅客提出請旅行社向立榮航空或民航局求償，但因肇事原因仍待鑑定，若欲尋此途徑解決可能緩不濟急，因多數旅客仍希望再次安排出國，國外方面的損失則由旅行社自行向相關單位爭取，旅行社再次安排旅客同樣的行程出團；而無法再次成行者

爲少數，旅行社僅扣除證照規費後，退還剩餘團費。如此的協調
結果，旅行社算是以安撫旅客爲先，再行處理國外LOCAL的取消
費用問題，相當大的損失。

特殊團體（遊輪、包機）取消

❋ 大陸長江三峽遊輪團

❋ 阿拉斯加遊輪團

❋ 包機

個案一　大陸長江三峽遊輪團

旅遊地點：大陸長江三峽之旅

阿美向旅行社報名參加大陸長江三峽之旅，團費每人三萬八
千元，孰料出發前一天阿美因病住院，於是通知旅行社取消
行程。事後，阿美與旅行社聯絡退費事宜，阿美提出請旅行
社按契約規定退還團費之50％，但旅行社遲遲未就確切退費
金額做出回覆。

相關法規與解析

一、旅遊契約規定

　　依旅遊契約第二十七條規定，「甲方於旅遊活動開始前得通
知乙方解除本契約，但應繳交證照費用，並依下列標準賠償乙
方：通知於旅遊活動開始前一日到達者，賠償旅遊費用50％。前
項規定作為損害賠償計算基準之旅遊費用，應先扣除簽證費後計
算之。乙方如能證明其所受損害超過第一項之標準者，得就其實
際損害請求賠償。」這樣單純的案件為何造成旅行社無法明快處
理退費，原因在於阿美所參加的是長江三峽遊輪團。

旅遊糾紛處理

二、遊輪團取消規定

　　由於遊輪團的費用佔團費的大部，且其取消費用條件嚴謹。如大陸遊船公司一般要求提前一至二個月預訂，三十天以前收取100％的預訂金；開航前十五天要求支付全客票價金；開航前七～十五天取消預訂，支付50％的費用；七天前取消預訂，收取100％的船票費用；一般取消有效預訂，訂金不予退回。但如遇遊船發生故障或其它不可抗拒的因素而影響正常航行時，遊船公司將負責安排接轉其它遊船，並退還船票差價（資料來源：中國長江三峽遊船網），因此旅行社提出其損失超過團費50％。

三、建議

　　旅行社可提出旅遊契約第二十七條規定，「乙方如能證明其所受損害超過第一項之標準者，得就其實際損害請求賠償。」因此，旅行社可舉證實際損害部分，與阿美進行協商。此外，還建議旅行社於宣傳單或旅客報名時，即應與旅客詳細說明取消規定，否則若依旅遊契約第二十七條解除契約之賠償規定，往往業者之損失不只於此，如美加、阿拉斯加團、長江三峽船票等最常發生這種情況。這時業者得報經交通部觀光局核准，對於旅遊契約書第二十七條解除契約之賠償於協議事項另行約定。

個案二　阿拉斯加遊輪團

旅遊地點：阿拉斯加

金枝婆滿心期待地參加旅行社承辦的阿拉斯加公主遊輪洛磯
山十七日遊，並昭告左鄰右舍，說兒子為了慰勞她幫忙照顧
孫子的辛苦，幫她支付團費十一萬五千元。孰料金枝婆的金
孫於出發前三天因急病住院治療，由於孫子是自己一手帶
大，金枝婆因愛孫心切且擔憂其病情，不得已於出發前三天
晚間告知旅行社欲取消行程。由於該團為遊輪團，取消費用
甚高，因此旅行社告知金枝婆阿拉斯加船費部分無法退費，
造成雙方就退費金額無法達成共識，金枝婆詢問鄉親鄰里的
意見，要求旅行社應依旅遊契約第二十七條規定處理，但旅
行社無法接受。

相關法規與解析

一、阿拉斯加遊輪取消費用

　　按照一般阿拉斯加遊輪的操作，除需儘早支付訂金外，團體
須在出發前三十五天全額付款才能保留艙位。而報名取消者，規
定如下：

　　1.團體出發前五十天取消者，取消費為訂金沒收。

　　2.團體出發前五十天至三十天取消者，取消費為團費之50％。

3.團體出發前三十天至二十天取消者，取消費爲團費之75％。

4.團體出發前二十天至一天取消者，取消費爲團費之100％。

為何出發前二個月半就要付訂金？由於阿拉斯加每年僅五～九月爲旅遊季節，且船爲移動式海上行宮，所有的船公司爲了要控制好確實登船人數而訂下訂金以及罰金制度（資料來源：加加旅遊網）。

因此若按旅遊契約第二十七條規定，金枝婆應賠償旅行社三萬多元，但旅行社提出請金枝婆需負擔船費、簽證費及加拿大團費取消費用，費用高達五萬六千元。

二、旅遊契約規定

本案為旅遊業者操作風險甚大之特殊團－遊輪團，由於金枝婆跟旅行社負責人爲多年好友，雖然旅行社招攬團體時，曾口頭約略告知該團取消費用甚高，但畢竟金枝婆非旅遊業專業人員，且年歲已大，雙方就取消行程之賠償方式並未進一步了解。如前所述，金枝婆可要求依旅遊契約第二十七條規定，「旅遊開始前第二日至第二十日期間內解除契約者，賠償旅遊費用之30％。」但旅行社也可依「乙方如能證明其所受損害超過第一項之標準者，得就其實際損害請求賠償。」舉證遭輪船公司沒收之取消費用。

三、建議

但不論如何處理，旅客仍遭沒收龐大的費用，爲最大受害者，爲此，中華民國消費者文教基金會也曾因消費者屢次申訴類

似案件，邀事發的旅行社進行協調，結果當然常是不歡而散。因此，建議旅行社招攬遊輪團時，除按觀光局規定簽訂旅遊契約外，應另行與旅客簽訂遊輪取消規定，並經觀光局核備，詳細向旅客說明。

個案三 包機

旅遊地點：菲律賓佬沃

阿雄聽說高雄飛菲律賓佬沃的飛行時間短，想利用短暫的假期出國玩玩，因此參加旅行社安排的佬沃三日遊，但於出發前四天，旅行社告知因飛機安檢之故，原上午班機改為下午班機起飛，造成阿雄參加的那一團由十六人減到十二人。因班機延遲四小時，旅行社針對還可出發之旅客，以二種方案處理之，方案一為每人退一千元；方案二為多玩一天，不另收費。對於無法成行之旅客，則退還訂金。由於阿雄無法再請一天的假，而若下午才出發，等於第一天都沒玩到，因此拒絕參加。事後，阿雄向航空公司詢問，懷疑是旅行社自行向航空公司取消班機，而非安檢之故。

相關法規與解析

一、相關法規

由於原訂班次疑為旅行社自行取消高雄至佬沃包機，而非航

旅遊糾紛處理

空公司延後起飛，因此按旅遊第二十三條規定，「旅程中之餐宿、交通、旅程、觀光點及遊覽項目等，應依本契約所訂等級與內容辦理，甲方不得要求變更，但乙方同意甲方之要求而變更者，不在此限，惟其所增加之費用應由甲方負擔。除非有本契約第二十八條或第三十一條之情事，乙方不得以任何名義或理由變更旅遊內容，乙方未依本契約所訂等級辦理餐宿、交通旅程或遊覽項目等事宜時，甲方得請求乙方賠償差額二倍之違約金。」民法第五百一十四條之五也有規定，「旅遊營業人非有不得已之事由，不得變更旅遊內容。旅遊營業人依前項規定變更旅遊內容時，其因此所減少之費用，應退還於旅客；所增加之費用，不得向旅客收取。旅遊營業人依第一項規定變更旅程時，旅客不同意者，得終止契約。旅客依前項規定終止契約時，得請求旅遊營業人墊付費用將其送回原出發地。於到達後，由旅客附加利息償還之。」

所以若阿雄同意出發，可依前條規定向旅行社請求該走未走之項目差額兩倍，或按時間之浪費，向旅行社請求賠償。旅遊契約第二十五條規定，「因可歸責於乙方之事由，致延誤行程期間，甲方所支出之食宿或其他必要費用，應由乙方負擔。甲方並得請求依全部旅費除以全部旅遊日數乘以延誤行程日數計算之違約金。但延誤行程之總日數，以不超過全部旅遊日數為限，延誤行程時數在五小時以上未滿一日者，以一日計算。」

二、旅行社應向旅客據實以報

旅行社在變更或解除契約時，應向旅客據實以報，因為旅客常會向航空公司或相關單位探詢真相，若確認自己被欺瞞，則更為加深案件之處理難度。

證件

個案一　護照效期

旅遊地點：巴里島

克哥與辣妹計劃來個二度蜜月，於是選擇具有浪漫南島風情的巴里島。因兩人已有出國經驗，克哥告知旅行社當天會自行攜帶護照至機場，旅行社也只提醒克哥注意效期是否過期。孰料至出發當天，克哥才知護照效期需要有半年以上，遂無法成行，當然親愛的老婆也只好放棄成行。克哥提出請旅行社退費兩人團費之一半，但旅行社則提出僅能賠償克哥個人機票費用一半，即六千元，其它費用將會為克哥爭取，但確切退費金額則無法確定。

相關法規與解析

一、旅遊契約規定

依旅遊契約第十三條規定，「如確定所組團體能成行，乙方即應負責為甲方申辦護照及依旅程所需之簽證，並代訂妥機位及旅館。乙方應於預定出發七日前，或於舉行出國說明會時，將甲方之護照、簽證、機票、機位、旅館及其他必要事項向甲方報告，並以書面行程表確認之。」

旅遊糾紛處理

二、護照效期為半年以上

　　目前國人出國旅遊非常普遍，機加酒自由行（機票加酒店，或再加上部分的遊程）的行程愈漸成熟，常有消費者提出護照自理的情形，因此業者尤應對於護照效期、軍警身分等問題特別加以注意。消費者雖應具有使用護照之基本常識，但旅行社亦應負起提醒之責，如目前旅遊網站上，也都有特別註明旅客注意事項，但當旅客親自前往旅行社接洽出國事宜者，旅行社卻反而忽視了此事。雖以狹義字面解釋，旅客只是委任旅行社代訂機票、住宿飯店及半天觀光，其委任事務止於此，應不包含提醒或注意旅客有關簽證事宜。而若是參團，則旅客和旅行社是一種類似承攬的契約，所有出國有關手續，旅行社均須替旅客辦妥或提醒旅客自行辦理。消費者保護法第四條也有規定：「企業經營者對於其提供之商品或服務，應重視消費者之健康與安全，並向消費者說明商品或服務之使用方法，維護交易之公平，提供消費者充分與正確之資訊，及實施其他必要之消費者保護措施。」

　　但國外個別旅遊定型化契約書第十條也規定，「乙方應明確告知甲方本次旅遊所需之護照及簽證。乙方應於預定出發前，將甲方的機票、機位、旅館及其他必要事項向甲方報告，並以書面行程表確認之。乙方怠於履行上述義務時，甲方得拒絕參加旅遊並解除契約，乙方即應退還甲方所繳之所有費用。」已明訂旅行社之告知義務，因此旅行社確有業務疏忽之處。而克哥之老婆辣妹，由於其證照並無問題，則屬自願放棄成行。

三、旅行社的責任

隨著國人參加旅遊團次數漸增，許多人厭倦了旅行團方式，愈來愈多喜歡獨立旅遊的人，改採委請旅行社訂購機票、飯店，或購買由航空公司包裝好，交由旅行社販賣的套裝產品。這時旅行社扮演的角色，可能只是單純的受任人或經銷商，其所應擔負的責任如何呢？

依民法上委任契約第五三五條規定，「受任人處理委任事務，應依委任人之指示，並與處理自己事務為同一之注意。其受有報酬者，應以善良管理人之注意為之」。所以旅行社受任人處理委任事務有二種義務：一是依委任人指示，二是應以善良管理人注意為之。

個案二　兵役問題

旅遊地點：澳門
阿慧趁著暑假期間，打算帶著二個兒子及一個女兒到澳門旅遊三日，但在高雄機場辦理出境手續時，阿慧的大兒子被告知因兵役問題，無法出境。

相關法規與解析

旅行社事前雖有收到阿慧傳真之四人的護照資料，但並未注意到她的大兒子有役男問題。前面有提過，辦理證照為旅行業之

旅遊糾紛處理

專業，尤其觸及如護照效期、軍、警、役男身分等，除業者應特別注意之外，旅客也有告知之責。

役男申請護照及出境須知

（一）本須知所稱役男，為年滿十九歲之年一月一日起至四十歲之年十二月三十一日止之男子。

（二）役男向領務局及其分支機構申請護照前，應備護照用照片（最近六個月拍攝二吋半身脫帽露耳彩色照片）二張，向內政部派駐該局及其分支機構櫃台人員提出下列文件，供兵役審查：

1. 普通護照申請書。

2. 國民身分證正本及影本一份。

3. 其他下列相關文件之一（未經徵兵處理尚未服兵役者免）：

(1)國軍人員或服替代役人員，應繳國軍人員或服替代役身分證明；退伍（役）者，應繳退伍（役）證明書。

(2)免役、禁役者，應繳免役、禁役證明書，或丁等體位證明書，或經市、縣（市）政府核定或鄉鎮市區公所證明為免服兵役之公文。

(3)核服國民兵役者，應繳國民兵證明書，或待訓國民兵證明書，或丙等體位證明書。

（三）役男取得之護照末頁蓋有「持照人出國應經核准」章，其辦理手續及注意事項如下：

1. 依役男出境處理辦法第四條規定申請出境者：

(1)在學役男因奉派或推薦出國研究、進修、表演、比賽、訪

問、受訓或實習等原因申請出境者，由就讀學校檢附相關
證明及護照影本等資料並造冊，向所屬直轄市、縣市政府
提出申請，經核准後，役男應於一個月內持核准函及護照
正本至所屬直轄市、縣市政府加蓋出國核准章，出境期限
至核准期限截止日，最長不得逾一年。

(2)未在學役男因奉派或推薦代表國家出國表演或比賽等原因
申請出境者，由役男檢附相關證明及護照正本，向所屬鄉
（鎮、市、區）公所提出申請，出境期限最長不得逾三個
月。

(3)其他原因申請短期出國者，由役男持身分證、印章及護照
正本，向所屬鄉鎮、市、區）公所提出申請，經核准者，
役男應於核准效期內出境，出境期限最長不得逾二個月。
（二十歲以上在學學生經核准緩徵者，亦可向境管局提出
申請）。

2.仍在國外就學之役男返國者，合於役男出境處理辦法第五
條規定，役齡前出境，於十九歲之年十二月三十一日前在
國外就讀正式學歷學校修習學士以上學位者（就讀大學至
二十四歲、碩士至二十七歲、博士至三十歲，但大學學制
逾四年以上者，每增加一年，就學年齡得順延一歲，順延
博士班就讀最高年齡以三十三歲為限），或依第十八條規定
於八十七年六月二十五日前已於役齡前出境而在國外就讀
正式學歷學校之男子（就學年齡限制同第五條規定），回國
停留不得逾二個月。但因重病、意外災難、其他不可抗力
之特殊事故或學校在連續假期期間等，應檢附相關證明，
向境管局申請延期出境，延期最長不得逾二個月。申請再
出境，由役男持經驗證之在學證明（中譯本）及護照正
本，逕向境管局申請。

旅遊糾紛處理

（四）其他事項

1. 僑民役男在臺居住未滿一年者，應檢附已加簽僑居身分護照或僑委會出具之有效僑民身分證明、護照正本向境管局申請出境。

2. 大陸地區、香港、澳門來臺役男在臺設戶籍未滿一年者，應檢附初次設戶籍之戶籍謄本、身分證影本等，向境管局申請出境。

3. 服替代役人員，服役期間申請出國，由服役之機關檢附護照（正本）及事由，核轉內政部核准。

4. 受限制出境之役男，因直系血親或配偶病危或死亡，申請出境探病或奔喪者，應檢附相關證明向所屬鄉（鎮、市、區）公所提出申請，出境期限以三十日為限。

5. 役男出境逾規定期限返國者，或役齡前就學返國逾規定停留期限者，不予受理其當年及次年出境之申請。

6. 護照上蓋有「持照人出國應經核准」、「尚未履行兵役義務」等戳記。因免役、禁役、核定服國民兵役者，請至內政部派駐領務局及其分支機構櫃台申請辦理身分變更或註銷戳記（入營服現役、或退伍者，請至國防部派駐領務局及其分支機構櫃台辦理）。

（資料來源：http://www.nca.gov.tw 內政部役政署）

 個案三 軍職

旅遊地點：日本北海道

小梅任職於XX空軍醫院擔任藥劑師，與男友相戀多年，早在

婚禮前半年即費心籌劃度蜜月事宜，並早早就委託住家附近的旅行社辦妥護照。最後，聽了好友的推薦，小梅決定報名參加好友介紹的旅行社承辦之「日本北海道五日遊」，做為一生難忘的蜜月旅行。結果出國當天，小梅卻於出境關口被攔下，無法出境，原因是她為軍人特殊身分，需經報備核准始能出境，事後與旅行社聯絡，才知小梅任職於軍醫院，藥劑師之職竟為軍職，旅行社表示該團體為包機機型態，開票後未搭乘無法退費。

相關法規與解析

一、護照規定

目前的護照雖不似以往以天、地、人不同字號來區分身分，但仍有辨識的方法，旅行社未查証其為軍職人員，旅行社也有疏失處。護照條例經立院三讀通過後，八十九年五月二十一日起普通護照使用期限可延長至十年，（未滿十四歲者效期以五年為限），有戶籍之國人憑護照即可自由入出境，一般民眾可不必向境管機關申辦入出境許可相關作業，其重要的意義是落實了憲法所保障的人民遷徙自由。對業者而言，新舊護照最大的差別是：以往公務及軍警人員在申辦護照時須在申請表上蓋關防，同時需辦理入出境許可，新的護照申請表已不用蓋關防，對公務及警察人員也放寬出境限制。唯剩國軍人員、替代役役男、役男須尚須檢附身分證明，這三種身分者在取得護照後，每次出境前應經相關單位核准後報備蓋章。

旅遊糾紛處理

　　小梅任職於受列管之軍方醫院，本人應了解其為軍職身分，況且小梅當初在委託別家旅行社辦理護照時，其身分特殊，必須檢附身分證明，領務局才可能核發護照，小梅既已取得護照，實在難以自圓其說。在民法五百一十四條之三中提到旅遊活動須旅客之行為配合始能完成，旅客有協力的義務，包含了必要事項的告知義務，像身體健康不適、孕婦、役男、軍人、外僑、雙重國籍、外籍新娘等，旅客若未主動告知，旅行社很難以資料判斷其身分，到時可能上不了飛機，旅遊糾紛產生時，旅客須為已受之損害負擔責任。如小梅明知己為軍職卻隱瞞未說，明顯未盡到旅客應盡的義務。但旅行社並非如此就可以完全免責，如果仔細比對一下，就會發現凡軍人及役男之新護照最後一頁會有「持照人出國應經核准…」明顯的橡皮章註記；在倒數幾頁還會有加蓋的報備核准章位置格，這不失為特殊護照者的一個標記，旅行社應詳加審視護照，以專業的敏銳度查詢及提醒旅客須報備，故旅行社也難推諉其責任。

二、旅遊契約規定

　　若依旅遊契約第十四條規定，「因可歸責於乙方之事由，致甲方之旅遊活動無法成行時，乙方於知悉旅遊活動無法成行者，應即通知甲方並說明其事由。怠於通知者，應賠償甲方依旅遊費用之全部計算之違約金；其已為通知者，則按通知到達甲方時，距出發日期時間之長短，依下列規定計算應賠償甲方之違約金。…五、通知於出發當日以後到達者，賠償旅遊費用百分之一百。甲方如能證明其所受損害超過前項各款標準者，得就其實際損害請求賠償。」因此，旅行社可能需賠償旅遊費用百分之一百。

　　本案可以進一步探討兩種情形，1.常常有參團旅客已有簽

証，不願繳交護照，或僅傳眞護照有效頁給旅行社，如本案中之客人如未傳眞到最後一頁，旅行社還眞無法得知其身分。業者可能會認爲其證照又不是我旅行社所辦的，是客人不交給旅行社的，爲什麼出了問題還是要找旅行社？在旅遊契約第十三條「如確定所組團體能成行，乙方即應負責爲甲方申辦護照及依旅程所需之簽證，…」旅行社有責任辦妥所有出國手續或提醒旅客自行辦理，並要主動向客人查看清楚其證照，確定旅客證照無誤。2.隨著愈來愈多人喜歡自助旅遊，僅委託旅行社訂購機票飯店，或購買由航空公司包裝好，交由旅行社販賣的套裝行程。這時旅行社只是單純的受任人或經銷商，須要爲旅客審視護照嗎？依民法上委任契約第五百三十五條「受任人處理委任事務，應依委任人之指示，並與處理自己之事務爲同一之注意。其受有報酬者，應以善良管理人之注意爲之」。所以旅行社處理委任事務有兩種義務：一是依委任人指示，二是以善良管理人注意爲之。若狹義的來看，旅客僅委任代訂機票、住宿，委任事項僅止於此，應不包括提醒證照相關事項。但以一個服務業而言，以其專業且受有報酬，更應以善良管理人之注意而提醒。

　　總之，護照使用期限延長至十年，又有許多國家核發長年簽證，愈來愈多旅客的證照不須於出團前交給旅行社，業者反而要以更專業、更熱忱的服務態度，主動的審視、提醒客人的證照事宜，以避免類似的糾紛產生。

三、外交部之國軍人員及没齡男子申請護照湏知

（一）男子自十五歲之翌年一月一日起至四十歲當年十二月三十一日止（年次算），均爲適用對象。

（二）持外國護照入國或在國外、大陸地區、香港、澳門之役男，

不得在國內申請換發護照。但護照已加簽僑居身分者，不在此限。

（三）兵役身分之區分及應繳證件如下：

1. 「接近役齡」是指年滿十五歲之翌年一月一日起，至屆滿十八歲當年十二月三十一日止，免附兵役證件。

2. 「役男」是指年滿十八歲之翌年一月一日起，至屆滿四十歲當年十二月三十一日止，未附兵役證件者均為役男。

3. 「服替代役、有戶籍僑民役男」請檢附相關證明文件。

4. 「國民兵」檢附國民兵證明書、待訓國民兵證明書正本或丙等體位證明書。（驗畢退還）

5. 「免役」者檢附免役證明書正本（驗畢退還）或丁等體位證明書或經直轄市、縣（市）政府核定或鄉（鎮、市、區）公所證明為免服兵役之公文（不能以殘障手冊替代）。

6. 「禁役」者附禁役證明書。

 註：具有以上六項身分之一之申請人，請於送件前先至內政部派駐本局之兵役櫃台，經審查證件並於申請書上加蓋兵役戳記。

7. 「國軍人員」檢附軍人身分證正、反面影本黏貼於護照申請書背面，正本驗畢退還。

8. 「後備軍人、轉役、停役、補充兵」檢附退伍令及相關證明文件正本。（驗畢退還）

 註：7、8項申請人請於送件前先至國防部派駐本局之兵役櫃台，經審查證件並於申請書加蓋兵役戳記。

個案四　華僑或外籍身分

旅遊地點：香港

小鶯與男友小丁計劃到香港過個繽紛燦爛的聖誕節，小丁報名時曾告知旅行社他是韓國華僑，但有台灣身分證與護照。報名一星期後，旅行社通知小丁因他的出生地為韓國，需另行辦理港簽，請小丁補交護照影本。後又通知小丁，無法訂到事先約定之飯店，小鶯與小丁在不得已下只好同意延期至聖誕節後出發。然於出發前四天時，小丁又接獲旅行社通知，表示他的簽證仍有問題，需補交韓國當地之個人資料，小丁表示無法於數日內補上，旅行社告知因此要扣兩人三千元，小鶯與小丁認為不合理。

相關法規與解析

　　小丁為韓國華僑，但因旅行社對於外籍人士之港簽作業不甚了解，導致作業有所延宕。按國外個別旅遊定型化契約書第十條，「乙方應明確告知甲方本次旅遊所需之護照及簽證。乙方應於預定出發前，將甲方的機票、機位、旅館及其他必要事項向甲方報告，並以書面行程表確認之。乙方怠於履行上述義務時，甲方得拒絕參加旅遊並解除契約，乙方即應退還甲方所繳之所有費用。」

　　目前居住於台灣之外籍人士不少，而旅行社業者對於經辦在台之外籍人士證照作業出錯的情形亦不少，有關於辦理外僑（勞）

旅遊糾紛處理

重入國許可證、外僑（勞）居留證延展、外僑停留簽證延期、居留證或申辦外國人護照遺失、被竊，則要洽詢各地警察局之外事課。

一、「重入國許可」

外籍人士在台居留或我國國民持有雙重國籍的人愈來愈多，旅行業從業人員如果不諳相關規定，可能白忙一場之後又面臨旅客求償。依據國外旅遊定型化契約書第十三條規定，「如確定所組團能成行，乙方即應負責為甲方申辦護照及依旅程所需之簽證，並代訂妥機位及旅館。乙方應於預定出發七日前，或於舉行出國說明會時，將甲方之護照、簽證、機票、機位、旅館及其他必要事項向甲方報告，並以書面行程表確認之。乙方怠於履行上述義務時，甲方得拒絕參加旅遊並解除契約，乙方即應退還甲方所繳之所有費用。」因此，雖然定型化契約中，因旅客身分特殊而必須辦理之手續，未強制旅行社代辦，但旅行社負有檢視旅客證照，並告知旅客應注意事項之責，在旅行社未盡告知義務致旅客受有損害時，旅客得請求因此所受損害賠償。

外籍人士欲參團出國時，旅行社須檢查旅客簽證種類及效期，否則如回程時因效期不足被拒絕入境，必須到我國駐外單位重新申請簽證，才能再入境。對於持居留證的外籍人士，依入出國及移民法第三十二條，外國人在我國居留或永久居留期間內，有出國後再入國之必要者，應先向主管機關申請重入國許可。另依外國人停留居留及永久居留作業規定，重入國許可應於出境前申請，一般外僑於核發外僑居留證時，主管單位會同時發給多次使用之重入國許可，並黏貼於申請人護照，並依核准內容加蓋章戳（含外事專用章、使用次數章、英文日期章等）。重入國許可的

效期與外僑居留證效期相同，效期內出入國之次數不限。依外國人停留居留及永久居留辦法第二條規定，年滿十四歲以上之外國人在我國境內應依本法第二十六條第一項規定，隨身攜帶護照、外僑居留證或外僑永久居留證。

　　此外，現今國人擁有雙重國籍的人士非常多，依外交部相關規定，中外旅客進出我國國境均須持用同一本護照，不得持用二種護照交互使用。另不論在臺灣地區有無戶籍，凡持外國護照入境者，應持外國護照出境，且以外國護照入境者不得在臺辦理戶籍登記或恢復在臺原有戶籍。例如：若旅客持美國護照以停留簽證入境台灣，若需延長簽證之停留期限，除非其係持停留期限六十天並「不得延期」戳記之簽證者外，否則可逕洽停留地警察局外事課申請延期。

二、申辦外僑（勞）重入國許可證。

1. 法令依據：外國人入出國境及居停留規則作業規定。
2. 注意事項：(1) 外僑未申辦重入國許可證即離境者，須於外館重新申請簽證始得再入境。(2) 外勞離境前務必先辦妥重入國許可證，未辦者無法再入境。

外勞員工旅遊案例

　　曾發生過企業招待台灣籍與菲律賓籍員工旅遊，其中旅行社及企業未替菲律賓籍勞工申辦重入國許可證，結果菲籍員工出國旅遊後回到台灣的機場後無法入境，只好遣送回菲律賓，對菲籍員工及企業來說，都是一大損失。

旅遊糾紛處理

受聘僱工作的外籍勞工入境後十五日內,須向居留地警察局辦理外僑居留證,於聘僱許可工作期間,如須返國探親或處理急事時,或出境後有再入境之必要者,須依「外國人入出國境及居留停留規則」第三十一條規定,向居留地警察局申請重出入境許可,該許可以核發一個月效期為原則。由此規定可知無論是外籍勞工或是持居留證之外籍人士,要再入境時,皆須事先申請重入境許可,否則無法再回台灣。

三、申辦外僑(勞)居留證展延

法令依據:外國人停留居留及永久居留作業規定。

注意事項:居留效期逾期未提出展延申請者,不得申請。持證人須接受裁罰並於出境再入境後,始得向外交部領事事務局重新申請居留簽證再憑向警局外事課申辦展延。此事影響甚大,務請於居留效期到期前提出展延申請,以免徒增困擾。

四、申辦外僑停留簽證延期

法令依據:外國人停留居留及永久居留作業規定。

注意事項:

1.停留簽證未加蓋「不准停留延期」章始可提出申請。

2.停留日期之算法,其起日均不算,於入國之翌日起算。

3.探親者如未於親屬戶籍所在地申請者,需另附親屬之流動人口登記單以資證明。

五、申辦外僑（勞）居留證（新領）

　　法令依據：外國人入出國境及居停留規則作業規定。

　　注意事項：如為於國外取得居留簽證者應於入境十五日內提出申請；如於國內取得居留簽證者，應於取得簽證後十五日內提出申請。

個案五　轉機

旅遊地點：美國

小仁大學畢業，申請到美國留學的機會，於是委請旅行社訂購於開學前到美國的單程機票，途中經加拿大轉機。小仁只向旅行社購票，簽證則自理，因此詢問旅行社是否需辦理加拿大簽證，旅行社回答不需要，故小仁僅自行到台北辦理美簽。期待已久，出發日終於到了，該告別的親人也一一告別了，小仁在辦理登機時卻被航空公司人員告知因未持有加拿大簽證，無法登機，除造成台灣親友送機之請假與精神損失外，並造成美國親友接機與生活安排等等事宜被迫延期。事後小仁與旅行社聯絡，要求旅行社儘快安排五日後出發之機位，但當時為暑假旺季，旅行社只訂到十日後，由於小仁趕赴美國開學，無法延到那麼久，於是另找其他旅行社安排。事後，旅行社只提出退還機票費用，小仁一家人認為所造成之精神損失與困擾不僅於此，要求旅行社賠償台灣至美國單程機票，或捐款六千元予社福機構。

旅遊糾紛處理

相關法規與解析

　　由於旅行社承辦人員不了解經加拿大轉機需辦理加拿大過境簽證，除造成小仁差點趕不上美國的學校開學日，還造成一行親友送機與接機之精神損失，小仁還緊急趕至台北再行補辦加拿大簽證等事宜，其困擾可想而知。

　　雖旅行社僅承辦小仁之機票業務，但由於錯誤訊息的告知，旅行社對於小仁已造成損害。依民法第二一三條規定，「負損害賠償責任者，除法律另有規定或契約另有訂定外，應回復他方損害發生前之原狀。」民法第二一五條規定，「不能回復原狀或回復顯有重大困難者，應以金錢賠償其損害。」

個案六 照片問題

旅遊地點：日本北海道

小寶預定參加其職業工會所舉辦之日本北海道七日遊，並於離出發日約二十日前將證照交由旅行社辦理。但因小寶繳交的是與護照相同之舊照片，遭日本交流協會退件，至出發前七日小寶再次補照片。但因也忘記先前到底繳給旅行社的是哪一張，結果又補上同一張的舊照片，由於時間緊迫，小寶於是以數位相機自拍，將檔案mail給旅行社辦理，結果至出發前一天還是無法下件，小寶於是無法如期出發。旅行社告知小寶，因該團是包機，無法退還團費，小寶認為不合理。

相關法規與解析

一、辦理證照相關規定

先看辦理護照之照片規定，外交部規定，「繳交照片兩張（六個月內拍攝之二吋光面、白色背景、脫帽、五官清晰正面半身彩色照片，人像自下顎至頭頂長度不得少於二‧五公分或超過三公分，不得使用戴墨鏡照片及合成照片），一張黏貼，另一張浮貼於申請書。」

而各國對於辦理簽證所準備之照片，也大都規定為近期照片，所以若提供與護照或身分證相同之照片，而護照與身分證若又為數年前所辦，當然就是舊照片，必定會被退件。

日本交流協會對於辦理簽證之照片的規定為，二吋相片一張，正面、脫帽、無背景、半年內拍攝之証件照（生活照、電腦列印數位、合成相片恕不受理），此外，「觀光、探親等短期停留簽証，可經由本所認可之旅行社代理申請，但委託代理申請時，請仔細確認申請書之記載內容，本人並於申請書上簽名。申請書之記載內容，與事實不符時，有可能無法核發簽証。」消費者最好依規定親自簽名，若委由旅行社代簽，一旦發現與護照簽名字跡不符，也容易被退件。

二、旅客協力義務

旅行社審查小寶的資料有一關鍵點，小寶初次繳交個人資料時，即為舊照片，而旅行社當時不察即逕行送件，此為旅行社之

疏失，若後來小寶補繳的為新照片，按正常辦理日簽的時間應來得及，但在旅行社通知後，小寶所補之照片又為舊照片，此處則為小寶的責任。

按旅遊契約第十三條，「如確定所組團體能成行，乙方即應負責為甲方申辦護照及依旅程所需之簽證，並代訂妥機位及旅館。乙方應於預定出發七日前，或於舉行出國說明會時，將甲方之護照、簽證、機票、機位、旅館及其他必要事項向甲方報告，並以書面行程表確認之。」但小寶亦有其義務，按旅遊契約第七條，「旅遊需甲方之行為始能完成，而甲方不為其行為者，乙方得定相當期限，催告甲方為之。」只能說在這個案子中，旅行社與小寶雙方皆有疏失。

此外，由於該團為包機性質，再加上人數少了小寶後為十五人，造成旅行社之團體機票無法有FOC的免費名額，這是旅行社最初告知小寶無法退還團費的原因。在團體人數不足而旅行社仍出團之情況下，若有損失一般應歸為業者之經營風險，不應由旅客承擔，所以，若旅行社以此為由而沒收小寶全額團費並不合理，況且，若真將本案歸責於小寶之故，依出發前兩天解除契約來算，小寶也只需賠償旅行社三十％之團費。

三、何謂FOC？

（資料來源：旅行業從業人員基礎訓練教材——出國旅遊作業手冊（四），交通部觀光局）

航空公司會因市場需求，調整傳統的FOC政策：

1.GV-10：限定人數必須為十人以上，十六人以上，每十六位有一張FOC，團體折返點可單獨回程，機票效期14~35天。

2.GV-25：限定成團人數必須二十五人以上，無FOC，每團可申請一張1/4，來回總共停五點，機票效期九十天，不可單獨回程，除非航空公司特許，另由航空公司規定。

3.GV-7：限定人數七人以上即可，同樣享用 16+1FOC，多適用南非地區，但目前部分航空公司在長程線已取消此FOC條件。

個案七　證件未如期下件

旅遊地點：美國

小詩由於經濟能力不錯，基於一片孝心，因此幫父母安排由旅行社承辦的美西九日遊，並委託旅行社辦理美國團簽，然至出發前四天，旅行社通知小詩只有母親之美簽下件，直至出發前一天父親之簽證仍未下件，小詩的父母因此無法如期成行。事後，旅行社告知小詩所繳訂金將全額沒收，小詩認為不合理。

相關法規與解析

一、美簽規定

按目前（二○○四年）美國在台協會規定，除辦理團簽外，所有年滿十四歲到未滿七十九歲的申請人必需親自到美國在台協會台北辦事處辦理。父母一方或法定監護人必需代替未滿十四歲

的小孩申請。年滿七十九歲的申請人則可以委請代理人透過預約遞交申請案件到美國在台協會。

依旅遊契約第十三條規定，「如確定所組團體能成行，乙方即應負責為甲方申辦護照及依旅程所需之簽證，並代訂妥機位及旅館。乙方應於預定出發七日前，或於舉行出國說明會時，將甲方之護照、簽證、機票、機位、旅館及其他必要事項向甲方報告，並以書面行程表確認之。乙方怠於履行上述義務時，甲方得拒絕參加旅遊並解除契約，乙方即應退還甲方所繳之所有費用。」小詩父親之簽證在旅行社向美國在台協會屢次以電子郵件詢問下，仍未獲結果。

二、簽證工作天無法確切掌握

由於旅行社也在正常的工作天內辦理簽證，但簽證可否下件則依各國辦理簽證單位之核准狀況，此為旅行社無法掌控的部分。依旅遊契約第十五條規定，「因不可抗力或不可歸責於乙方之事由，致旅遊團無法成行者，乙方於知悉旅遊活動無法成行時應即通知甲方並說明其事由；其怠於通知甲方，致甲方受有損害時，應負賠償責任。」旅行社應該在簽證遲遲未下之時，與小詩討論是否延期或其他解決方式，由小詩自行決定，而不宜自行貿然開票，或抱著可能前一天或當天會下件的心態，造成多餘之損失。由於小詩父親年紀已大，被列為拒絕件之機率應不大，據推測可能遭抽件，由AIT人員電話抽訪未尋獲小詩父親本人之故而未下件。而在事發一個月之後，AIT才通知小詩父親自至該處面試。建議小詩的父親仍需面試辦妥美簽，否則其拒絕之紀錄將被登錄，造成日後辦件之困難。

另再一提，天候的原因有時也常影響辦理證照的作業，在以

往的觀念，旅行業者總會認為，颱風要來，我們也沒辦法，因而領不到簽證，也不能怪旅行社。但在此引述一段法院的判決書中的判決理由，「旅行社既為專業商，對於天候狀況應時時注意，本島七、八月之颱風季節，尤其隨時賦予高度之關心，以備應變不時之需…，顯見旅行社對於告知旅客準備證件及收取證件之態度，相當被動與消極，堪認為旅行社於承辦本件旅遊案件上顯有疏怠之情，應認本件旅遊取消出團可歸責於旅行社。」從上述記載可看出，外界對旅行社專業知識的要求，課予愈來愈重的責任，不但要明確告知簽證所需證件，還要及早主動收取，最重要的是，對於送件工作天數的掌控，要考慮多方因素，不能卡得緊緊的。

三、美簽辦理

自九一一事件發生後，美國簽證的辦理愈趨嚴謹，目前美簽辦理規定如下：（資料來源：美國在台協會http://ait.org.tw）

（一）為何申請非移民簽證

所有非移民簽證申請人必需將文件交給和本協會簽約的預約服務公司——台灣源訊科技股份有限公司的資料處理中心做預先處理。資料處理中心的服務費是每人新台幣二百四十元。有關如何送交文件給資料處理中心做預先處理的詳細說明，請查閱該中心網站http://www.visaagent.com.tw/

申請人可以委託代理人或旅行社送件給資料處理中心做預先處理及預約面談時間。所有年滿十四歲到七十九歲的申請人都必需預約並親自前來美國在台協會台北辦事處。請參考以下說明查詢如何將您的申請案件送到美國在台協會台北辦事處。

旅遊糾紛處理

1.年滿十四歲到七十九歲的申請人

年滿十四歲到七十九歲（未滿八十歲）的申請人必需預約並親自前來美國在台協會台北辦事處面談。請在預定的日期及時間，將資料處理中心幫您準備的信封袋，您的護照，及其他有利文件攜帶至美國在台協會台北辦事處面談。

2.未滿十四歲的申請人

父母一方或法定監護人必需代替未滿十四歲（不到十四歲生日）的小孩申請。若是父母雙方（或法定監護人）無法親自遞交申請案件則父母雙方（或法定監護人）應該寫信授權一位代表遞送小孩的申請案件。父母一方或法定監護人或代表應在任何一個工作日上午8:00至下午2:30將資料處理中心準備的信封袋，小孩的護照（包括舊護照），戶籍謄本，其他有利文件，及授權信（如適用）送到非移民簽證科詢問窗口。

3.年滿八十歲的申請人

年滿八十歲（八十歲生日已過）的申請人則可以委請代理人遞交申請案件到美國在台協會，不用預約。請在任何一個工作日上午8:00至下午2:30將資料處理中心幫您準備的信封袋，申請人的護照（包括舊護照）送到非移民簽證科的詢問窗口。

(二) 費用

1.簽證申請費

非移民簽證的申請費用是每人新台幣三千四百元。這個費用是不退還的，並且可以在郵局的各個分支處繳納。申請人必需在前來本協會申請簽證前先行繳費。郵政劃撥帳號是19189005，戶名是：美國銀行代收美國在台協會簽證手續費專戶。由於內部存檔需要，請每一個申請人繳交一張收據正本。該收據一年有效。若是您的簽證被拒絕而您想要重新申請，則必需再繳一次手續費

並重塡一張申請表。

請注意：美國在台協會敬告大眾，基於美元對台幣匯率的變動，非移民簽證申請費於二○○四年四月一日起自新台幣三千六百元調降至三千四百元。此項調整乃根據匯率的變動，並非因為美國全球簽證申請費有所改變。四月一日以前所繳交的新台幣三千六百元費用將不予退費。

2.資料處理中心服務費

資料處理中心的服務費是每人新台幣二百四十元。請至郵局的各個分支處繳納。該郵政劃撥帳號是19832104，戶名是：台灣源訊科技股份有限公司。

（三）護照發還

簽證及護照將透過快遞服務送交給簽證申請人。申請人和旅行社代表應該在遞交簽證申請文件前就塡寫好快遞的申請表。該申請表在非移民簽證科的等候大廳內即可取得。在遞交簽證申請文件給美國在台協會的人員後，請至快遞服務窗口完成遞送的處理手續。這項服務是由超峰速件運送股份有限公司以台幣壹佰伍拾元的費用提供，貨到付費。一家人或旅行業者可以一次費用台幣壹佰伍拾元要求在同一個信封裏放置四個申請人之多的護照。美國在台協會預計申請人可以在申請提出後二到三個工作日（含週末遞送）透過快遞服務領回護照。申請人可以從超峰的網站http://www.express.com.tw/查詢護照的遞送狀況。有時由於人數眾多及技術上的問題，處理時間可能會延遲，美國在台協會建議申請人儘早提出申請。

旅遊糾紛處理

個案八 特殊簽證規定

旅遊地點：菲律賓

秀秀邀集親友共十三人，打算來個菲律賓五日家族旅遊，家族中有三位小朋友之父母因工作之故無法同行，由親戚陪同出遊。出發當日三位小朋友於辦理登機時，遭航空公司人員以十五歲以下小孩需由父母陪同方可出境為由，拒其登機。因該行程原本就是計劃家族之親子旅遊，且三位小朋友無法出境，也沒有家人陪同回家，秀秀全體家族當場變更行程，請旅行社改安排澎湖三日遊。秀秀並要求旅行社退還團費、簽證費及負責澎湖三日之團費。

相關法規與解析

一、業者辦理簽證之專業知識

　　本案重點在於菲律賓簽證，該國簽證規定，十五歲以下小孩需由父母陪同簽證，而旅行社認為只需「陪簽」即可，也就是說旅行社以為父母與小孩一齊辦理簽證即可，不知父母也要陪同出境，因此造成三位小朋友無法出境。

　　民法第二百七十一條規定：數人負同一債務或有同一債權，而其給付可分者，除法律另有規定或契約另有訂定外，應各平均分擔或受之。簡單的說，可分之債，就是分開給付並不會影響債

務的本質及其價值而言。一般旅遊成員的增減並不造成旅遊本身及其價值的改變，例如公司員工旅遊，某團員臨時無法成行並不會影響到其他團員及行程的進行，因此就此一部分而言，契約是屬於可分割的；但某些情形下，如新婚夫妻度蜜月、父母帶未成年子女出國，或如本案家族旅遊等情況，如缺少任何一方可能影響出國目的或失去其價值，或經雙方特別約定者，則屬不可分之債。

　　目前實務上，家族或朋友同行時，為了作業上的方便，通常以「＊＊＊等人」方式簽定旅遊契約，但是當其中一人因旅行社的過失無法成行時，以法院曾做的判決來看，若其他人以一部分人成行無意義拒絕成行時，判決傾向於據民法第二百二十六條「因可歸責於債務人之事由，至給付不能者，債權人得請求損害賠償。前項情形，給付一部不能者，若其他部分之履行，於債權人無利益時，債權人得拒絕該部分之給付，請求全部不履行之損害賠償。」之規定，旅客得請求旅行社賠償所有人違約金之。因此，旅行社最好能分別和旅客簽訂旅遊契約，雖然麻煩，但是可以避免一人出問題，連帶也影響其他同行的團員，旅行社無端還要負擔賠償責任。

　　再者，旅遊契約第十四條規定，「因可歸責於乙方之事由，致甲方之旅遊活動無法成行時，乙方於知悉旅遊活動無法成行者，應即通知甲方並說明其事由。怠於通知者，應賠償甲方依旅遊費用之全部計算之違約金；其已為通知者，則按通知到達甲方時，距出發日期時間之長短，依下列規定計算應賠償甲方之違約金。通知於出發當日以後到達者，賠償旅遊費用百分之一百。」因此，旅行社應對三位小朋友負起賠償之責，而其餘家族成員證照雖無問題，理論上應可如期出發，但因該團旅遊目的本就為家族旅遊，若家族成員無法成行，當然就失去旅遊的目的。

旅遊糾紛處理

二、業者間之責任歸屬

　　依旅行業管理規則第二十七條規定：「甲種旅行業代理綜合旅行業招攬第三條第二項第五款業務，或乙種旅行業代理綜合旅行業招攬第三條第二項第六款業務，應經綜合旅行業之委託，並以綜合旅行業名義與旅客簽定旅遊契約。前項旅遊契約應由該銷售旅行業副署。」該團之作業為agent交由wholesaler（躉售業者）操作，因此在責任歸屬上又多了一些複雜度。一般agent的作業為招攬直客，將旅客所需證照辦妥後，交予躉售業者操作團體之機票、旅館及當地遊程等作業；若出國目的地所需之簽證為團簽，才由躉售業者收集各家旅行社所交旅客資料後，共同辦理團簽。因此，如本案，在菲律賓簽證問題方面，應屬agent之責任較大。

三、台灣出境免簽證國家、落地簽證國家及護照相關規定

　　（資料來源：外交部http://www.boca.gov.tw）

（一）有關護照遺失申請補發程序

　　1.申請人向外交部領事事務局領取護照遺失作廢申報表填妥
　　2.持作廢申報表及身分證明文件向遺失地警察分局刑事組報案，倘無法確定遺失地則可至申請人戶籍所在地警察分局刑事組報案。
　　3.申請人持報案證明及辦理護照所需文件至外交部領事事務局辦理，至少約需十個工作天。

（二）台灣出境免簽證國家、落地簽證國

1.因各地簽證及移民法規時有變動，請於出發前向有關國家
　駐海外使領館或代表機構確認，相關入境規定仍以入境國

中華民國國民適用以免簽證或落地簽證方式前往之國家或地區			
國家／地區	入境方式	可停留天數	其他注意事項
Bahrain 巴林	落地簽證	48小時	僅適用過境（須出示有效證件及邀請函件）
Bangladesh 孟加拉	落地簽證	30天	
Burkina Faso 布吉納法索	落地簽證	30天	
Cambodia 柬埔寨	落地簽證	30天	
Colombia 哥倫比亞	免簽證	60天	入境時需申明爲觀光或拜訪，並述明停留日期及出示回程機票；如爲商務目的仍須申請臨時商務簽證。
Costa Rica 哥斯大黎加	免簽證	30天	
Dominica, The Commonwealth of 多米尼克	免簽證	14天	
Egypt 埃及	落地簽證	15天	可持憑六個月以上效期之中華民國護照、來回機票證明、一張照片及美金15元於抵達開羅國際機場通關前申辦落地簽證，惟因埃及之入境規定時有變更，請於行前再向埃及駐外使領館確認。

旅遊糾紛處理

中華民國國民適用以免簽證或落地簽證方式前往之國家或地區			
國家／地區	入境方式	可停留天數	其他注意事項
El Salvador 薩爾瓦多	落地簽證	90天	須向所搭乘之航空公司或於抵薩國時購買觀光卡（Tourist Card）美金10元。
Fiji 斐濟	免簽證	120天	
Gambia 甘比亞	落地簽證	90天	
Grenada 格瑞那達	免簽證	90天	
Guam （Mariana Island, U.S.A） 關島（美屬馬利安那群島）	免簽證	15天	限自臺灣啓程直飛班機，且持有中華民國國民身分證正本，幼童攜帶戶口名簿正本或戶籍謄本正本；自其他地區前往者，須有美國簽證或綠卡。（美國政府爲執行反恐措施，自二〇〇三年八月二日上午十一時起，暫時取消「轉機免簽證」之措施。依據前述美方新規定，國人即使自台灣啓程過境關島國際機場轉機至第三國時，亦必須持有美國簽證。）
Guatemala 瓜地馬拉	免簽證	30天	
Honduras 宏都拉斯	免簽證	90天	
Indonesia 印尼	落地簽證	30天	

中華民國國民適用以免簽證或落地簽證方式前往之國家或地區

國家／地區	入境方式	可停留天數	其他注意事項
Iran 伊朗	免簽證	48小時	僅適用過境
Jamaica 牙買加	落地簽證	30天	
Japan 日本	免簽證	72小時	僅適用過境並須於通過證照查驗前向航空公司地勤取得Shore-Pass或Transit-Pass。
Jordan 約旦	落地簽證	14天	
Kenya 肯亞	落地簽證	90天	
Kiribati, Republic of 吉里巴斯	免簽證	30天	
Korea, Republic of 韓國	免簽證	30天	
Liechtenstein 列支敦斯登	免簽證	90天	持憑我國有效普通護照及有效之多次入境申根簽證。
Macao 澳門	免簽證	30天	
Madagascar 馬達加斯加	落地簽證	30天	
Malawi 馬拉威	免簽證	90天	
Malaysia 馬來西亞	落地簽證	14天	入境地點限：吉隆坡國際機場、檳城國際機場、蘭卡威國際機場、柔佛州南部Senai國際機場、沙勞越之古晉國

中華民國國民適用以免簽證或落地簽證方式前往之國家或地區			
國家／地區	入境方式	可停留天數	其他注意事項
			際機場、沙巴之亞庇國際機場及新山Sultan Abu Bakar陸關等七處。
Malaysia 馬來西亞	免簽證	120小時	僅適用過境。
Maldives 馬爾地夫	落地簽證	30天	
Marshall Islands 馬紹爾群島	落地簽證	30天	
Micronesia, Federated State of 密克羅尼西亞聯邦	免簽證	30天	
Mongolia 蒙古	落地簽證	30天	必須出示有效護照正、影本、兩張兩吋相片、簽證費及邀請函。
Nepal 尼泊爾	落地簽證	30天	需先提資料在當地取簽證。
Nicaragua 尼加拉瓜	免簽證	30天	於抵達時須購觀光卡（Tourist Card）美金5元。
Niue 紐埃	免簽證	30天	須備妥確認回（續）程機票足夠財力證明。
Oman 阿曼	落地簽證	14天	
Palau 帛琉	免簽證	30天	
Panama 巴拿馬	落地簽證	30天	須先向所搭乘之航空公司購買索取觀光卡Tourist Card（Tarjeta de Rurismo）。

中華民國國民適用以免簽證或落地簽證方式前往之國家或地區			
國家／地區	入境方式	可停留天數	其他注意事項
Papua New Guinea 巴布亞紐幾內亞	落地簽證	60天	可於巴紐首都莫士比港之 Jackson's 國際機場申請。
Peru 秘魯	免簽證	90天	
Saipan 塞班島	免簽證	14天	
Samoa 薩摩亞	免簽證	30天	須備妥回（續）程機票。
Senegal 塞內加爾	免簽證	90天	
Seychelles 塞席爾	落地簽證	30天	
Singapore 新加坡	免簽證	30天	
Solomon 索羅門	免簽證	90天	
South Africa 南非共和國	免簽證	90天	
Sri Lanka 斯里蘭卡	落地簽證	30天	
St.Kitts-Nevis 聖克里斯多福	免簽證	90天	
St.Lucia 聖露西亞	免簽證	90天	
St.Vincent & the Grenadines 聖文森	免簽證	30天	

旅遊糾紛處理

中華民國國民適用以免簽證或落地簽證方式前往之國家或地區			
國家／地區	入境方式	可停留天數	其他注意事項
Swaziland 史瓦濟蘭	免簽證	60天	
Switzerland 瑞士	免簽證	90天	持憑我國有效普通護照及有效之多次入境申根簽證。
Switzerland 瑞士	免簽證	48小時	僅適用過境。
Thailand 泰國	落地簽證	15天	
Turkmenistan 土庫曼	落地簽證	10天	須備妥經土國外交部驗證之當地公司邀請函。
Tuvalu 吐瓦魯	落地簽證	30天	
Uganda 烏干達	落地簽證	180天	
Vanuatu 萬那杜	免簽證	30天	
Venezuela 委內瑞拉	免簽證	60天	

　　政府最新公布者為準。

2. 一般國家多要求所持護照需有六個月以上效期，過境免簽證（Transit Without Visa, TWOV）係便利持有確認回（續）程機票及前往第三地有效簽證的轉機旅客，一般並不適用持候補機位者（If Seat Available, ISA）。

機位未訂妥

個案一　機位未訂妥（大陸）

旅遊地點：大陸

老王與老婆年紀已大，想趁身體健康狀況還能遠遊時，到大陸玩玩，並與旅行社約定搭乘長榮航空班機。但事後旅行社無法訂到長榮班機，而改訂中華航空，在出發前二日才告知老王，但老王堅持不搭華航，雙方對於退費無法取得共識。

相關法規與解析

　　由於事前雙方確實約定搭乘長榮航空班機，但旅行社後來為牽就該團其他大多數團員時間而改定中華航空班機，造成老王拒絕搭乘。依旅遊契約第二十三條規定，「旅程中之餐宿、交通、旅程、觀光點及遊覽項目等，應依本契約所訂等級與內容辦理，甲方不得要求變更，但乙方同意甲方之要求而變更者，不在此限，惟其所增加之費用應由甲方負擔。除非有本契約第二十八條或第三十一條之情事，乙方不得以任何名義或理由變更旅遊內容，乙方未依本契約所訂等級辦理餐宿、交通旅程或遊覽項目等事宜時，甲方得請求乙方賠償差額二倍之違約金。」在旅遊契約上的規定，似乎未嚴謹到老王可據以解除契約，若老王同意出發，旅行社可依賠償機票差額二倍之違約金方式處理。

　　但按民法第二百四十八條規定，「訂約當事人之一方，由他方受有訂金時，推定其契約成立。」由於旅行社確實無法按雙方約定訂妥長榮航班，確有違約之處。老王堅持拒搭，並要求退還

團費，然因旅行社已開票，且大陸內陸段為包機，無法辦理退票，其損失應由旅行社負擔。

個案二 機位未訂妥（荷德比法）

旅遊地點：荷德比法

老任計劃參加旅行社安排由高雄出發之荷德比法九日遊，並於半個月前繳付訂金，報名時老任言明要搭乘早班機到香港，因為團體為高雄台北兩處出發於香港會合，之後轉搭下午班機飛歐洲，老任計劃早點到香港，可利用轉機時間進港繞一圈，等於多玩了一國。然旅行社至出發前幾天才告知老任，他所需求之港龍航空上午八時之班機無機位，只訂到上午十時之班機，由於旅行社無法安排原承諾老任之班機時間，老任認為因旅行社之過失，造成他無法按原訂計劃成行，請旅行社賠償假期之損失及所受損害。

相關法規與解析

　　若問題僅在於機位無法訂妥，旅行社在事先若能獲得旅客諒解，並提出適當之補償措施，明理的旅客應也能接受。但除班機時間問題外，旅行社承辦人與老任間之溝通，尚有一段插曲。旅行社原告知老任所需求之早班機沒問題，因此老任也委請旅行社辦理港簽，並研究進港之後的行程，後因旅行社承辦人出國，在機位確認上造成疏失，又未及時告知老任，導致老任旅遊之次目的地無法完成，在決定不出發的結果，損失了九天之假期。

　　由於當天入出境香港不需繳交機場稅，搭乘快鐵從機場到市區只有約半個多小時，非常快速與方便，也可免除在機場等候轉機之苦。由於旅行社事實上並未解除契約，旅遊團體仍是如期出發，因此，不能視旅行社未履行契約，老王無法按旅遊契約第十四條，請旅行社賠償旅遊費用30％。但依旅遊契約第十三條規定，「如確定所組團體能成行，乙方即應負責為甲方申辦護照及依旅程所需之簽證，並代訂妥機位及旅館。乙方應於預定出發七日前，或於舉行出國說明會時，將甲方之護照、簽證、機票、機位、旅館及其他必要事項向甲方報告，並以書面行程表確認之。乙方怠於履行上述義務時，甲方得拒絕參加旅遊並解除契約，乙方即應退還甲方所繳之所有費用。」由於旅行社對於機位之處理不夠謹慎，發生問題時也未妥善與老任溝通，是造成老任不願成行的主因。

　　在機位方面，還有一個航空公司超賣機位的問題。航空公司為了提高機位使用率，經常會有機位超賣之情形，旅客在完成機場報到手續後，若因機位超賣而被拒登機時，可依民航局公布之「台灣地區OAA（ORIENT AIRLINES ASSOCIATION）航空公司旅客被拒登機賠償辦法」要求賠償金、安排替代班機及必要電話、餐飲、住宿服務或免收手續費予以退票。但是航空公司往往在清艙後，約出發前二三天，才臨時告訴旅行社團體機位超賣而必須更改班機，經躉售旅行社輾轉通知出團旅行社再到達旅客時，已是出團在即，如箭在弦，常會造成旅客的誤解與旅行社的困擾。

旅遊糾紛處理

個案三 機位未訂妥（澎湖）

> 旅遊地點：澎湖
>
> ○○銀行舉辦澎湖兩天一夜四十七人之員工旅遊，團體委由旅行社周君承辦。由於雙方事前連絡匆促，旅行社於出發前一天通知○○銀行台北至馬公之班機需分為四梯次出發，分別為遠東航空上午6：45、立榮航空7：30、復興航空8：30及立榮9：05，○○銀行迫於無奈只好同意。結果，出發當天，搭乘第一、二班人員均被排機位於候補狀況，在無法確定全部人員皆能出發，且回程機位亦不確定的情形下，恐影響星期一銀行業務之進行，因此不得已下取消團體旅遊。事後，○○銀行要求旅行社將已付之二十萬元退還，並支付銀行人員新竹至松山往返租車費用，但旅行社拒絕支付租車費用。○○銀行要求以下：一、旅行社未依交通部觀光局規定簽訂旅遊契約，請觀光局予以處分；二、請旅行社支付車資新台幣一萬一千七百六十元；三、請旅行社賠償○○銀行未能成行之違約金新台幣二十五萬一千三百元。

相關法規與解析

一、雙方說法之差異

事實上，○○銀行說明當天於機場之搭機情形為，第一梯次

搭乘之遠航班機6：45延誤，航空公司將旅客轉讓至第二梯次之立榮航空7：30搭乘，但○○銀行人員等候至7：30過後，兩批旅客卻皆未能搭機，因此自行查問往後之班機，竟全為候補機位，頓時無法接受，並因本身為銀行行員，在無法確定回程機位是否會發生同樣情形下，為免影響星期一銀行業務之進行，斷然決定與旅行社解除契約。

而旅行社周君的說法為，第一梯次遠航班機確有延誤，旅行社將旅客轉讓至立榮後，旅客未等到搭機時間，則立刻解除契約。根據以上說法，應為○○銀行較合乎邏輯，依常理判斷，○○銀行旅遊目的為員工旅遊，不致因第一梯次二十一人轉至與第二梯次五人一齊搭乘而解除契約，而○○銀行為舉辦員工旅遊，若有一半以上員工未能出發，則失去旅遊意義，因此○○銀行據此解除契約，應屬合理，對於前兩梯次應出發而未出發，○○銀行可主張旅遊契約第十四條規定，向旅行社求償。

二、旅行社違約之處

而旅行社這一方面，承辦人周君疑未按觀光局規定辦理旅行社職員異動，已違反旅行業管理規則第五十二條規定，「旅行業不得委請非旅行業人員執行旅行業務。非旅行業從業人員執行旅行業業務者，視同非法經營旅行業。」而旅行社又未與旅客簽訂旅遊契約，亦違反旅行業管理規則第二十四條規定，「旅行業辦理團體旅遊或個別旅客旅遊時，應與旅客簽定書面之旅遊契約。」若旅行社在機位不確定之狀況，造成○○銀行當天無法按原定行程出發，○○銀行可依旅遊契約第十九條規定，「乙方因可歸責於自己之事由，致甲方之旅遊活動無法成行者，乙方於知悉旅遊活動無法成行時，應即通知甲方並說明事由。怠於通知者，應賠

償甲方依旅遊費用之全部計算之違約金；其已為通知者，則按通知到達甲方時，距出發日期時間之長短，依下列規定計算應賠償甲方之違約金。通知於出發當日以後到達者，賠償旅遊費用百分之一百。」由於在國內線的訂位作業上，航空公司只保留二十四小時訂位紀錄，若要追查，只能從電腦訂位系統之原始資料庫中追查，較不容易，而旅行社周君不知案情嚴重性，身為女性處理本案卻出言狂妄，態度惡劣，對於當時發生一概否認，實影響旅遊業形象甚鉅。

個案四 機位未訂妥（日本北海道）

旅遊地點：日本北海道

老洪是個律師，因長久忙於律師事務所之業務，惟恐冷落了嬌妻，因此幫夫妻倆報名參加旅行社北海道七日遊。第一天行程為高雄至札幌。報名時，旅行社告知因班機時間未確定，將於出發前告知。結果旅行社於出發前兩天告知高雄—東京之班機時間為下午一時多，到達東京已晚上近八時，無法安排當日班機至札幌，只能另搭乘隔日中午班機前往，老洪當然無法接受，但礙於旅行社於行程表上確實有以小字註明「若因班機安排，無法於當日至札幌，則安排隔日前往」，因此旅客無法主張旅行社未履行契約。最後，在旅客的要求下，希望儘早前往札幌，以便提前享受北海道美景，旅行社於是安排隔日一早六時多的班機從東京至札幌。

相關法規與解析

一、班機時間未載明

　　旅遊契約第二十三條規定，「旅程中之餐宿、交通、旅程、觀光點及遊覽項目等，應依本契約所訂等級與內容辦理，甲方不得要求變更，但乙方同意甲方之要求而變更者，不在此限，惟其所增加之費用應由甲方負擔。除非有本契約第二十八條或第三十一條之情事，乙方不得以任何名義或理由變更旅遊內容，乙方未依本契約所訂等級辦理餐宿、交通旅程或遊覽項目等事宜時，甲方得請求乙方賠償差額二倍之違約金。」

　　航空公司將各組機位販售予旅行社招攬旅遊團體，由於旅客報名人數尚未確定，在招攬業務至一定時間後，有時會將數個機位退回航空公司，有時尚得再向航空公司需求機位。而由於近年來FIT（Foreign Independent Tour，指單獨從事旅行之個人或少數旅客，俗稱散客）旅客日漸增多，航空公司有時甚至會將給予旅行社之團體機位收回，因此也增加了旅遊糾紛發生的機率。

二、旅行社應確定班機時間

　　由於許多的不確定因素，旅行社於招攬旅遊業務時，所發出之行程表常未註明班機時間，此時旅客則要特別注意，如本案，旅行社於行程表上亦註明「若因班機安排，無法於當日至札幌，則安排隔日前往」，而行程的景點雖有調動，但仍按契約履行。

　　因此，若行前旅行社給予旅客之行程表無班機時間，只有第

一天至何處,第幾天至哪裡,要是業者所取得的機位不如預期理想,如晚去早回,或事前未告知尚需轉機,或接駁時間不理想,同樣會造成旅客質疑其旅遊品質,因此,旅客在與旅行社接洽之時,應詳細問清楚班機時間,否則,若業者仍按行程表上之內容履行契約,並無違約之處,而旅客若要主張解除契約,則需負賠償責任,造成旅客走也不是,不走也不是的窘境。但業者若無法按原訂班機安排,按旅遊契約第二十五條規定,「延誤行程之總日數,以不超過全部旅遊日數為限,延誤行程時數在五小時以上未滿一日者,以一日計算。」例如,原定由高雄直飛東京,後改為高雄轉中正,再轉東京,若至東京時間晚於預訂時間五小時以上,旅客可要求旅行社退還一日之團費,計算方式為總團費除以天數。

個案五 其他(大陸)

> 旅遊地點:大陸
>
> 阿貴因娶大陸新娘,當女方從大陸經香港要來台時,雖當天的機位沒問題,但依規定,尚需備有下次回程的機票方能入境台灣,因此女方聯絡在台的阿貴緊急以電子機票開立回程票,但因阿貴不知其妻之正確英文名字拼法,而女方也不懂英文,因此在旅行社處總共開了兩次機票。阿貴持電子機票到高雄小港機場櫃台,經航空公司人員查詢後,又電話與旅行社更正,旅行社又重新開立一張新機票,並將前兩張機票辦理退票。由於阿貴並不打算使用該機票,因此旅行社僅向阿貴收取三張機票之取消費用共一千元,並無收取機票款。

事後，阿貴因不了解機票開票作業，又聽航空公司說機票取消費一張為三百元，認為旅行社收費過高。

相關法規與解析

一、大陸人民來台規定

依「大陸地區人民申請進入臺灣地區送件須知——配偶來臺團聚」規定，大陸地區配偶未曾接受面談或通過面談前，初次或再次申請來臺，應備有回程機、船票。阿貴因不知此規定，導致其大陸新娘在香港時因未持回程機票無法入境台灣。

二、旅行社應詳細告知旅客

由於阿貴不了解機票開票作業，認為旅行社僅於電腦上打打幾個字，竟要收費一千元。但旅行社出示開票紀錄，確實開立了三張機票，並由於當初在洽談時同情阿貴帶了個小孩吵鬧肚子餓，僅收機票取消費用，並無要求先支付機票全額，再退票予阿貴。由於旅行社業者向航空公司辦理退票需三十～四十五天，確實給予阿貴許多方便，但卻由於當時未向阿貴解釋清楚，產生誤會。

第三篇

行程篇

在出發前，旅行社要依旅遊契約第五條規定，召開行前說明會，或親自到旅客處所解釋出發前應注意事項。此時旅行社一般都會交給旅客以下書面資料：

1. 行程表
2. 住宿旅館與班機時刻表
3. 國外氣候與旅遊注意事項
4. 行李牌

旅客在收到這些資料後，雖然滿心歡喜等待出發，但還是要檢視前兩項資料與先前報名時行程安排是否相同，根據旅遊契約第二條規定，「附件、廣告亦為本契約之一部。」並且，依消費者保護法第二十二條規定，「企業經營者應確保廣告內容之真實，其對消費者所負之義務不得低於廣告之內容。」消費者保護法第二十三條也規定，「刊登或報導廣告之媒體經營者明知或可得而知廣告內容與事實不符者，就消費者因信賴該廣告所受之損害與企業經營者負連帶責任。」

旅行社若在契約內容上有任何變動之處，應於出發前告知旅客，取得旅客的諒解，最忌諱的是到機場才告知旅客，容易引起旅客之不快。曾有一集郵愛好人士為蒐集歐洲的郵戳，在出發前即先行郵寄明信片到預訂下榻之旅館，以便到達當地後可收到，並且回國後預計舉辦展覽。結果出發當天到機場時，一看到領隊又重新發的行程表，當場頭皮發麻，因為旅館改了好幾間，造成到歐洲當地後的第一件事就是要求領隊帶他到原訂的飯店找尋明信片，不幸地是並未全部蒐集齊全。對於旅行社來說，原訂旅館無法訂妥因而改訂同等級的其它飯店，是經常發生且自以為理所當然的事，所以會忽略這樣的變更所導致的嚴重性，有時是會造成大家都意想不到的損失。

機位

個案一　中段機位未訂妥（歐洲）

> 旅遊地點：歐洲
>
> 小范與唸大學的女兒小玉兩人利用暑假參加歐洲十日遊，行程第九日從法國轉機至英國，在機場登機時領隊才發現沒有小玉的機票，而另外一個團員卻重複開票，因全團之行李都已托運，母親小范在領隊保證下，允諾會安排小玉搭乘下一班機於英國會合。但之後小玉在搭乘下一班機時，卻由於英國至香港的後段機票在領隊身上，按規定應由小玉持有，因此遭法航人員告知無法出境，小玉只好再次將托運行李退回。然因小玉語言不通，幸運地在剛好有航空公司的華人協助與聯絡領隊後，小玉在機場門口等至半夜十二點多，由已在英國的領隊電話聯絡安排當地導遊協助，住宿導遊家。隔日才搭乘下午二點的班機由巴黎直飛香港，再由香港搭機返國。

相關法規與解析

一、相關法規

　　依旅遊契約第二十四條規定，「因可歸責於乙方之事由，致甲方留滯國外時，甲方於留滯期間所支出之食宿或其他必要費用，應由乙方全額負擔，乙方並應儘速依預定旅程安排旅遊活動

或安排甲方返國,並賠償甲方依旅遊費用總額除以全部旅遊日數乘以滯留日數計算之違約金。」及第二十五條規定,「因可歸責於乙方之事由,致延誤行程期間,甲方所支出之食宿或其他必要費用,應由乙方負擔。甲方並得請求依全部旅費除以全部旅遊日數乘以延誤行程日數計算之違約金。但延誤行程之總日數,以不超過全部旅遊日數為限,延誤行程時數在五小時以上未滿一日者,以一日計算。」

二、及時請當地人員協助

　　因開票作業失誤導致小玉無法及時搭乘原訂航班,旅行社之責任歸屬非常明確。有經驗的領隊應在行程開始後,即應檢視後續之機票與旅館資料,若能提早發現則可及時補救,如本案之重複開票,可在當地或聯絡國內旅行社即時處理。也曾發生有旅館訂房出錯,結果在一行團員到達旅館要辦理住房時,領隊才發現沒有訂房,若領隊能提早進行確認,這些都是可以事先解決的。

　　此外,小玉未能如期搭乘下一班機時,幸好領隊可委請當地導遊協助及安排住宿友人處,若無法在當地找到人協助,依旅遊契約第二十六條規定,「乙方於旅遊活動開始後,因故意或重大過失,將甲方棄置或留滯國外不顧時,應負擔甲方於被棄置或留滯期間所支出與本旅遊契約所訂同等級之食宿、返國交通費用或其他必要費用,並賠償甲方全部旅遊費用之五倍違約金。」旅行社雖非惡意遺棄,但若發生危及人身安全之情事,後果將更為嚴重。

　　而在精神之損害賠償,民法第二百二十七條之一規定,「債務人因債務不履行,致債權人之人格權受侵害者,準用第一百九十二條至第一百九十五條(註)及第一百九十七條之規定,負損

害賠償責任。」

　　民法第一九五條也規定「不法侵害他人之身體、名譽或自由者，被害人雖非財產上之損害，亦得請求賠償相當之金額」，都是關於精神損害賠償之規定。

　　還有一點值得注意的是，若當初航空公司不察而讓小玉上機，萬一發生不幸的墜機事件，因旅行社所投保契約責任險之意外死亡新台幣二百萬元，也因保險條款規定「非以購票乘客身分搭乘航空器具，發生意外所致之死亡或殘廢時，不負任何賠償責任」，導致保險公司拒絕理賠，茲事嚴重。

註：

　　在侵權行為上，民法第一百九十二條規定，「不法侵害他人致死者，對於支出醫療及增加生活上需要之費用或殯葬費之人，亦應負損害賠償責任。被害人對於第三人負有法定扶養義務者，加害人對於該第三人亦應負損害賠償責任。第一百九十三條第二項之規定，於前項損害賠償適用之。」

　　民法第一百九十三條規定，「不法侵害他人之身體或健康者，對於被害人因此喪失或減少勞動能力或增加生活上之需要時，應負損害賠償責任。前項損害賠償，法院得因當事人之聲請，定為支付定期金。但須命加害人提出擔保。」

　　民法第一百九十四條規定，「不法侵害他人致死者，被害人之父、母、子、女及配偶，雖非財產上之損害，亦得請求賠償相當之金額。」

個案二 候補機位（澳門）

> 旅遊地點：澳門
>
> 小李委請旅行社訂購高雄到澳門來回機票，去程機位是OK，回程小李所希望的下午五時之班機為後補，商量結果，旅行社先行訂九時為OK之機位。但當小李回程於下午七時至機場後，航空公司人員告知因五時的後補機位有補上，因此九時之機位已自動取消，由於當時該班機客滿了，小李無奈之下，只好多花港幣二千元改搭商務艙回台。

相關法規與解析

小李於澳門時曾再次與航空公司確認下午九時之機位OK，然因航空公司電腦系統設定之故，當下午五時候補機位補上時，卻自動取消九時之班機，確實不甚合理。但由於在機位作業上，旅行社並未有作業疏失之處，旅行社於出發前受小李委託訂了一個候補，一個OK的機位，且亦盡到告知小李至澳門後需再進行確認機位之責，按民法第五二八條規定，「稱委任者，謂當事人約定，一方委託他方處理事務，他方允為處理之契約。」

所以，發生在旅客與旅行社間之糾紛，雖大部分為旅行社所引起，但也有為數不少的案件與國外的旅行社或航空公司有關。若為前者，按旅遊契約第二十一條，「乙方委託國外旅行業安排旅遊活動，因國外旅行業有違反本契約或其他不法情事，致甲方受損害時，乙方應與自己之違約或不法行為負同一責任。」；但

若爲後者，若航空公司未能出面協助，處理則更形困難。

個案三　機位未訂妥（大陸）

旅遊地點：大陸

老張與友人共三人相邀到大陸探親，並委託旅行社訂購至大陸來回機票，去程為五月四日，預計回程為七月二十七日，全程機位OK。但回程自煙台返台時，在香港機場卻遭港龍航空以機票為中華航空開立為由，拒絕辦理登機。之後，老張三人至中華航空辦理後補，連著兩班次都無法補上，三位八十幾歲的老人只好在機場大廳過夜，直到隔日上午才搭機回台。回台後才知，自九十一年七月一日起，港龍與華航兩家航空公司之高港段機票無法轉讓。

相關法規與解析

　　過去台港航線共用機票情形爲消費者持有中華航空與港龍航空兩家機票，於訂位確認後可互搭，至於機票費用由兩家航空公司自行拆帳，後來因發生九十一年的五二五華航空難事件，中華航空營業部於六月份通知各旅行社業者，「自七月一日起，持中華航空或港龍航空開出之機票轉搭對方之高雄香港、香港高雄航班，均需事先徵得對方同意背書轉讓。」

　　這樣的改變方式，當航空公司通知各大旅行社及票務中心後，票務中心則會通知下游旅行社，再轉告其旅客，但本件特殊的是老張是委託過去曾帶團的旅行社從業人員私下以同行名義向

票務中心購買，也就是所謂的走私件，帳款並非公司帳。由於票務中心僅將通知發至各旅行社，未通知到無交易記錄的直客老張三人，造成老張無法被告知這樣的改變情形，以致於無法於外站，或由國內旅行社事先辦理。

個案四 機位未訂妥（北歐）

旅遊地點：北歐

徐老師利用學校放暑假，參加北歐北角十五日遊，結果發生以下事項：

1. 旅館方面：出發前旅行社即告知徐老師行程第六日之旅館尚未確定，至行程當天，由於司機對於路況不熟，旅館位置又偏僻，待徐老師一行人進入旅館已凌晨一點。

2. 機位問題：第七天之行程原為搭機至特倫罕，孰料徐老師一行人吃完早餐，行李也上車了，卻被領隊通知留下，原因竟然是機位未訂妥。因此，全團三十一人分為兩團進行，徐老師共十九人改搭隔日上午班機，原行程也因此有所延誤或縮短參觀時間，而領隊對於景點及路程也不太熟稔。徐老師認為旅行社操作不當，領隊帶團亦有失當，因此要求旅行社賠償每人一天的團費約新台幣六千多元。

相關法規與解析

一、 機位與旅館問題

　　旅行社解釋內陸段機位未訂妥為Local（當地旅行社）的問題，但依旅遊契約第二十一條，「乙方委託國外旅行業安排旅遊活動，因國外旅行業有違反本契約或其他不法情事，致甲方受損害時，乙方應與自己之違約或不法行為負同一責任。」且第十三條亦規定，「如確定所組團體能成行，乙方即應負責為甲方申辦護照及依旅程所需之簽證，並代訂妥機位及旅館。乙方應於預定出發七日前，或於舉行出國說明會時，將甲方之護照、簽證、機票、機位、旅館及其他必要事項向甲方報告，並以書面行程表確認之。乙方怠於履行上述義務時，甲方得拒絕參加旅遊並解除契約，乙方即應退還甲方所繳之所有費用。」旅行社不應以此為理由而推卸責任。

二、 旅行社處理方式

　　若不幸於外站發生機位的問題，領隊一般有兩種處理方式，一為發現時即據實以告，在取得旅客諒解的同時，等待國內的旅行社或local爭取機位；一為等待協助，在最後一刻才告知旅客。而大部分的領隊為避免旅客的反彈及反覆詢問，通常會採用第二種方式。本案來說，領隊於團體至當地時即了解徐老師等人之機位狀況，卻遲至搭機前一刻方以突兀之方式告知，難免造成旅客之不快。旅行社應儘早告知旅客其機位狀況，雙方可有時間及彈

性商量變動之旅程,以減少顧客抱怨。在因此造成時間浪費方面,按旅遊契約第二十五條規定,「因可歸責於乙方之事由,致延誤行程期間,甲方所支出之食宿或其他必要費用,應由乙方負擔。甲方並得請求依全部旅費除以全部旅遊日數乘以延誤行程日數計算之違約金。但延誤行程之總日數,以不超過全部旅遊日數為限,延誤行程時數在五小時以上未滿一日者,以一日計算。」關於民法也有這樣的規定,民法第五百一十四條之八規定,「因可歸責於旅遊營業人之事由,致旅遊未依約定之旅程進行者,旅客就其時間之浪費,得按日請求賠償相當之金額。但其每日賠償金額,不得超過旅遊營業人所收旅遊費用總額每日平均之數額。」

三、領隊問題

　　該團領隊從事旅遊業已三十年,且身為旅行社之高級主管,處理旅遊團體事宜卻粗糙,未了解旅客之需求,並且團體之進行,其旅遊景點與飯店之交通位置與時程皆無法詳實告知,為引起徐老師等人不滿之最大因素。關於領隊導遊所衍生之問題,則於第五章進行探討。

個案五 機位未訂妥(日本)

旅遊地點:日本
阿珠與阿花姐妹兩人相約一起前往日本處理個別的公私事,委託旅行社代購高雄/台北/福岡/東京/台北/高雄之來回機票,兩人去程相同,回程各為五日後及十日後,因旅行

社認為阿珠姐妹前往日本目的為旅遊，因此票期開立為兩星期。但後來因姐妹倆未於預訂回程時間回台，票期已過，無法搭乘。

相關法規與解析

一、票期的需求

　　首先要釐清的一點為阿珠倆人是否曾向旅行社提出預訂停留期限的問題，此關係到責任歸屬。但由於這樣的事情發生，導致的結果常為各說各話，旅行社說旅客沒說，旅客說當初有跟旅行社說過了。但業者在開票時與旅客在票期上的確認，應為開票前的必備動作之一。

二、旅客事發時處理方式不同

　　由於阿珠與阿花姐妹兩人在處理方式有所不同，所造成之損失也有異。阿珠因原回程無法使用，託台灣友人重新購買東京回台之機票；而阿花則先行於日本與台灣旅行社承辦人聯絡此事，還因處理過程遭旅行社承辦人延宕，共花費近萬元之國際電話費，最後仍於日本開立回台之單程機票，損失較阿珠大。

三、旅行社處理

　　旅行社雖就阿珠與阿花姐妹兩人未使用之機票辦理退票外

（雖機票使用效期已過，仍可辦理退票），並因處理過程確有瑕疵，另行補償兩人損失。

個案六 機位未訂妥（義大利）

> 旅遊地點：義大利
> 阿桂與同學共四人向旅行社報名參加義大利十日遊。出發後，其中一日，旅行社在未事先告知的情況下，臨時變更住宿之飯店，又另一日因機位未訂妥，旅行社安排阿桂四人米蘭至巴黎段另搭別家航空公司，並發生行李延遲到達。

相關法規與解析

一、變更飯店

按旅遊契約第二十三條規定，「旅程中之餐宿、交通、旅程、觀光點及遊覽項目等，應依本契約所訂等級與內容辦理，甲方不得要求變更，但乙方同意甲方之要求而變更者，不在此限，惟其所增加之費用應由甲方負擔。除非有本契約第二十八條或第三十一條之情事，乙方不得以任何名義或理由變更旅遊內容，乙方未依本契約所訂等級辦理餐宿、交通旅程或遊覽項目等事宜時，甲方得請求乙方賠償差額二倍之違約金。」

二、 機位問題

　　旅行社在機位未訂妥的情況下，臨時安排阿桂四人搭乘另一家航空公司，未與團體同行，因未事先告知阿桂四人，在語言不通又人生地不熟的情況下，確實造成阿桂四人極大的困擾，而更巧的是，又發生行李延誤。依旅遊契約第十三條規定，「如確定所組團體能成行，乙方即應負責為甲方申辦護照及依旅程所需之簽證，並代訂妥機位及旅館。乙方應於預定出發七日前，或於舉行出國說明會時，將甲方之護照、簽證、機票、機位、旅館及其他必要事項向甲方報告，並以書面行程表確認之。乙方怠於履行上述義務時，甲方得拒絕參加旅遊並解除契約，乙方即應退還甲方所繳之所有費用。」旅行社若發生機位未訂妥的情形就冒然出團，甚至在行程進行中邊走邊敲機位，風險非常大，應盡量避免。

三、行李延誤

　　在行李延誤方面，若發現行李遺失、遲延或損壞，應於出關前向機場行李櫃檯人員提出申告，如未於出關前提出申告，則需備妥相關證明文件於法定申告期限內：行李箱損壞七天，行李未到、內容物遺失二十一天（自行李抵達日或應抵達日算起），另外以書面提出說明。

　　通常行李延遲多由於轉機作業錯失造成，多數會由下一班機運抵目的地，於抵達機場後的二十四小時內安排免費運送至旅客住所，旅客也可親自至機場提領。若行李於五日內仍未尋獲，則要填寫行李內容物調查表，提供航空公司進一步搜尋的資料及日

旅遊糾紛處理

後行李遺失時之索償依據,並且,行李內容物調查表最遲不得超出二十一天回覆,以避免喪失求償的相關權利。

(資料來源:長榮航空)

住宿與購物

個案一　飯店變更（泰國）

> 旅遊地點：泰國
>
> 小熊趁著農曆春節與友人相邀到泰國六日遊，行程中發生以下問題：
>
> 1. 領隊導遊問題，小熊參加之團體由台灣出發時並無領隊陪同，至國外才知與他旅行社合團，領隊也是由他旅行社所派遣，且疑無領隊執照，全程導遊共換了四位。
> 2. 飯店問題，小熊這一團前三晚實際所住宿飯店與原訂契約不符。
> 3. 合團問題，因小熊至泰國後與他旅行社合團，車輛也發生兩團共用之情形，造成行程互相牽制且有所變動。

相關法規與解析

一、領隊導遊問題

　　依旅行業管理規則第三十二條規定，「綜合、甲種旅行業經營旅客出國觀光團體旅遊業務，於團體成行前，應舉辦說明會，向旅客作必要之狀況說明。成行時每團均應派遣領隊全程隨團服務。」小熊出發時在台灣並無領隊陪同，至泰國後由當地導遊接應，並且因故在全程中共更換了四位導遊，有如趕場。沒有領隊的情形常發生在高雄台北接駁這一段，因人尚在國內且溝通沒有

旅遊糾紛處理

問題，入出境手續尚稱簡便，通常這一段是可忍受的範圍，但若整個出境手續都無旅行社人員協助，旅遊品質顯有瑕疵。

二、飯店變更問題

　　按旅遊契約第二十三條規定，「旅程中之餐宿、交通、旅程、觀光點及遊覽項目等，應依本契約所訂等級與內容辦理，甲方不得要求變更，但乙方同意甲方之要求而變更者，不在此限，惟其所增加之費用應由甲方負擔。除非有本契約第二十八條或第三十一條之情事，乙方不得以任何名義或理由變更旅遊內容，乙方未依本契約所訂等級辦理餐宿、交通旅程或遊覽項目等事宜時，甲方得請求乙方賠償差額二倍之違約金。」所以旅行社變更飯店，或因合團問題導致行程該走未走，賠償之標準非常明確。

　　此外，在住宿之飯店及景點的選擇上，旅行社尚需注意其合法性，旅行業為專業之服務業，選用合法、合適之食宿 、交通、遊憩地點為其應盡之職責。旅行業管理規則第三十七條規定，「旅行業辦理旅遊時，該旅行業及其所派遣之隨團服務人員，均應遵守下列規定：應使用合法業者依規定設置之遊樂及住宿設施；旅遊途中注意旅客安全之維護。」且消費者保護法第七條亦明定：「從事設計、生產、製造商品或提供服務之企業經營者應確保其提供之商品或服務，無安全或衛生上之危險」、「商品或服務具有危害消費者生命、身體、健康、財產之可能者，應於明顯處為警告標示及緊急處理危險之方法」、「企業經營者違反前二項，致生損害於消費者或第三人時，應負『連帶賠償』責任…。」是以，選擇不合法之食宿 、交通、遊樂設施，可能須負擔民事賠償責任，甚至會吃上刑事官司！

三、合團問題

　　其實小熊參加的團體全團已有十七人，至泰國卻發生與他旅行社團體併團的情形，依旅行業管理規則第二十七條規定，「旅行業經營自行組團業務，非經旅客書面同意，不得將該旅行業務轉讓其他旅行業辦理。」事實上，台灣的旅行社並未安排小熊的團體與其他旅行社併團，併團安排為當地旅行社之行為，但依旅行業管理規則第三十六條規定，「綜合、甲種旅行業經營國人出國觀光團體旅遊，應慎選國外當地政府登記合格之旅行業，並應取得其承諾書或保證文件，始可委託其接待或導遊。國外旅行業違約，致旅客權利受損者，應由國內招攬之旅行業負責。」旅遊契約第二十一條亦規定，「乙方委託國外旅行業安排旅遊活動，因國外旅行業有違反本契約或其他不法情事，致甲方受損害時，乙方應與自己之違約或不法行為負同一責任。」因此，台灣的旅行社也無法免責。

個案二　飯店變更（土耳其、希臘、埃及）

旅遊地點：土耳其、希臘、埃及

阿榮為集郵人士，蒐集全世界郵票已有一段時日，此行想藉由參加旅遊團蒐集各國郵票與郵戳，回國準備舉辦展覽活動，於是參加了土、希、埃十五日遊。阿榮回國後認為結果行程有以下問題：

1.由雅典飛往開羅班機為凌晨的航班，安排不當。

旅遊糾紛處理

2.旅行社臨時變更其中三日住宿之飯店，導致阿榮未收到自己出國前由台灣寄出之郵件，無法收集當地之郵戳。

相關法規與解析

一、關於班機時間問題

　　由於旅行社於行程表上未註明該段之班機時間，阿榮至出發後才知雅典飛開羅之班機為凌晨零點五十分，這與一般旅遊團航班安排時間的認知確實有所差異，由於到達開羅為凌晨三時多，領隊先行帶領團員前往使用早餐，再進入飯店，認為如此安排對團員較好，但卻令阿榮覺得不便並且更為疲累。由於這樣的安排確實與一般旅遊團體有所差異，旅行社應於行前說明會或於團體出發後提早告知旅客，使其有心理準備。但就本項而言，旅行社並無變更行程或班機，因此阿榮較難對旅行社提出賠償要求。

二、變更旅館部分

　　這是阿榮不滿的最主要因素，由於阿榮此行目的為蒐集國外之郵戳，於出發前事先由台灣寄至預訂下褟旅館之明信片，預計到當地後可收取，以留作紀念，並準備舉辦展覽活動。領隊雖在當地協助處理，但仍無法尋獲阿榮先前所寄之所有郵件。由於郵件寄送程序實為旅行社無法掌握之狀況，但確實肇因於旅行社臨時變更飯店所致，雖阿榮可依旅遊契約第二十三條規定，請求旅行社賠償房價差額二倍之違約金，但無法尋獲明信片的損失，則

是金錢難以衡量的。

　　因為住宿飯店的未確定或航班的更動，往往導致出發時的行程跟銷售時給旅客的行程內容有所不同，這時業者要如何處理才好？業者必須知道有關所有刊登之廣告、宣傳文件、行程表或說明會之說明內容皆視為契約之一部分，故業者原先所給的資料必須力求正確，若有不得已之更改時要儘快通知旅客，取得諒解。若行程內容更改過大，旅客也有解約的權利。

個案三　飯店內容（北歐）

旅遊地點：北歐

小君老師在暑假期間參加旅行社安排的北歐團，出發後，發生以下情事：

1. 班機問題，由奧斯陸飛往雷客亞維克之班機，原定為晚上十點三十分起飛，卻延至凌晨三點起飛，期間全團團員露宿機場，雖然航空公司發放每人二百五十克郎（約台幣一千元）之餐券，但小君老師仍是不滿。

2. 郵輪房間問題，在斯德哥爾摩至赫爾辛基段之郵輪，旅行社原訂為二人一室面海之房間，但卻安排小君老師住宿未面海之四人房，並退費小君老師內外艙等差價美金二十元。

3. 行程方面，旅行社原安排有冰河馬車，因天候之故而未安排，旅行社當場退費每人美金二十元。

旅遊糾紛處理

相關法規與解析

一、班機問題

　　依旅遊契約第三十一條規定，「旅遊途中因不可抗力或不可歸責於乙方之事由，致無法依預定之旅程、食宿或遊覽項目等履行時，為維護本契約旅遊團體之安全及利益，乙方得變更旅程、遊覽項目或更換食宿、旅程，如因此超過原定費用時，不得向甲方收取。但因變更致節省支出經費，應將節省部分退還甲方。甲方不同意前項變更旅程時得終止本契約，並請求乙方墊付費用將其送回原出發地。於到達後，立即附加年利率＿＿％利息償還乙方。」由於班機延誤為航空公司機械故障造成，航空公司已發放每人二百五十克郎（約台幣一千元）之餐券，而若旅行社因此有節省之部分，應退還小君老師等人。

　　航班因故延遲起飛，依國內民航局之規定，國際航線遲延起飛三十分鐘以上，民航業者應即向旅客詳實說明其原因及處理方式，並應視實際情況，斟酌旅客需要適時免費提供必要之通訊方式（包括電話及傳真）、必要的飲食或膳宿、必要的設備物品（包括毛毯、醫藥急救）、必要的轉機及其他交通工具，民航業者應基於公平、合理之方式對待旅客，如因限於當地實際情況，無法提供前項服務時，應向旅客詳實說明並妥善處理。

註：「國內線航空乘客運送定型化契約範本」

　　第十八條：

　　乘客因航空公司之運送遲到而致損害者，航空公司應負賠償之責。但航空公司能證明其遲到係因不可抗力之事由所致者（如

遇天候變化、機件故障、主管機關命令約束或其他必要情況），除
另有交易習慣者外，以乘客因遲到而增加支出之必要費用為限。

　　航空公司於確定航空器無法依表定時間起程，致國內航線遲
延十五分鐘以上或變更航線、起降地點、取消該班機，致影響乘
客權益者，應立即向乘客詳實說明原因及處理方式，並視實際情
況斟酌乘客需要，適時免費提供下列服務：

　　一、必要之通訊。

　　二、必要之飲食或膳宿。

　　三、必要之禦寒或醫藥急救之物品。

　　四、必要之轉機或其他交通工具。

　　航空公司應合理照顧乘客權益，如受限於當地實際情況，無
法提供前項服務時，應即向乘客詳實說明原因並妥善處理。

二、冰河馬車未搭部分

　　旅行社解釋當天未安排搭乘原因為天候不佳，但小君老師表
示有看到別人搭乘，由於雙方無法提出明確證據，若旅行社應安
排而未安排，依旅遊契約第二十三條規定，小君老師可請求旅行
社賠償差額二倍之違約金；但若因天候因素，則依前述旅遊契約
第三十一條規定處理，「因變更致節省支出經費，應將節省部分
退還甲方。」退費的標準則有差異，而事後求證結果，冰河馬車
每人搭乘費用為美金三十二元，因此旅行社若因天候因素取消，
應退費原實際欲支出金額，非原先旅行社所退之美金二十元。

三、郵輪住宿方面

　　依旅遊契約第二十三條規定，「旅程中之餐宿、交通、旅

旅遊糾紛處理

程、觀光景點及遊覽項目等，應依本契約所訂等級與內容辦理，甲方不得要求變更，但乙方同意甲方之要求而變更者，不在此限，惟其所增加之費用應由甲方負擔。除非有本契約第二十八條或第三十一條之情事，乙方不得以任何名義或理由變更旅遊內容，乙方未依本契約所訂等級辦理餐宿、交通旅程或遊覽項目等事宜時，甲方得請求乙方賠償差額二倍之違約金。」

　　遊輪艙等有何不同？一般的豪華遊輪約分為豪華套房（含客廳、陽台）、一般外艙（有窗戶）、一般內艙（無窗戶），有的旅客選擇內艙的原因是房內面積與外艙相同，一樣的套房設備，一樣的高級裝潢，省下來的錢可參加多項陸上活動。旅行社提供的郵輪房間價差為美金九元，因此賠償小君老師以美金二十元計，但小君老師認為價差不只如此。建議旅行社請當地的旅行社提供郵輪房價（內、外艙）後，以求公信，並按契約內容辦理，而小君老師也可上網蒐集相關資料，以求雙方取得共識，但尚要注意的一點，小君老師於網站上取得的房價資料為直客價，與旅行社所取得的同業價不同。

個案四 飯店內容（大陸）

旅遊地點：大陸

已退休的袁老師經友人相邀，參加旅行社承辦之中國大陸絲綢之旅十五日遊。出發後，行程第七天安排為夜宿火車四人房軟臥，由於袁老師曾聽聞同團旅客私下自行安排四人同住，且輾轉聽說她將與一對夫妻及一名女團員同住，在當晚之前已不斷向領隊反應，她絕不與男性團員同住一房，且抵

死不從，領隊告知會安排處理。然由於直至當天前，袁老師尚未得知與誰同住，要求領隊若無安排四人女團員同住，則請領隊為她安排回台，雙方言語間並發生齟齬。當晚上火車後，領隊在與該團幾對夫妻團員商量後，最後終能安排袁老師與四位女團員共住。回國後，袁老師認為此事造成身心極大困擾與傷害，久久不能平復。

相關法規與解析

一、旅遊性質

團體出國旅遊，在房間安排上，如日本溫泉旅館、日本瀨戶內海遊輪，或如本案之大陸火車上之房間，四人房之安排常為業者所採用，有時亦為不得不之安排。旅行社在行前說明會中及行程表中亦曾事先說明此情形，只是並未詳細解釋可能會有男女同住之情形，而此點卻是袁老師最為在意之處。然以一般人能接受之程度，以火車上之軟臥為一人一床，若與同性及一對夫妻同住，應是可被接受，且一個旅遊團體之男女比例並非皆能安排同性共住之情況；再者，火車販售予旅客為座位，並非房間，有時甚至無法安排同團團員皆可共同一房。而團體進行中，在團員已互相認識之情況下，有時會私下自行安排四人同房，但若有旅客對於房間安排有不滿意之處，領隊仍是必須協助處理。

旅遊糾紛處理

二、提前回台

　　然袁老師因領隊未能立即給予滿意之答覆的情況下，要求回台之安排，可依旅遊契約第三十條，「甲方於旅遊活動開始後，中途離隊退出旅遊活動，或怠於配合乙方完成旅遊所需之行為而終止契約者，甲方得請求乙方墊付費用將其送回原出發地。於到達後，立即附加年利率____％利息償還乙方。乙方因前項事由所受之損害，得向甲方請求賠償」。

　　但本案中，因旅行社之安排皆依旅遊契約內容處理，因此，袁老師若要依民法第五一四條之七，「旅遊服務不具備前條之價值或品質者，旅客得請求旅遊營業人改善之。旅遊營業人不為改善或不能改善時，旅客得請求減少費用。其有難於達預期目的之情形者，並得終止契約。因可歸責於旅遊營業人之事由，致旅遊服務不具備前條之價值或品質者，旅客除請求減少費用或並終止契約外，並得請求損害賠償。旅客依前二項規定終止契約時，旅遊營業人應將旅客送回原出發地。其所生之費用，由旅遊營業人負擔。」來請求，則需舉證「旅遊服務不具備前條之價值或品質者」，方能「請求減少費用或並終止契約外，並得請求損害」，否則回國後，回程之費用仍需給付旅行社，且若旅行社因此而生損害，並可向袁老師請求賠償。

個案五　購物（南非）

地點：南非

小玉參加旅行社安排的南非十二日遊，其中一日於購物店購買大小不等七件皮件時，小玉請導遊協助，講明以九折買下，由於購物時間因討價還價與等待包裝有所拖延，引起同團團員不悅。這一天的行程結束回旅館休息後，小玉在房間細細計算金額，發覺商店並非以九折銷售，且誤差甚大，隔日小玉要求導遊協助退貨，然導遊卻推三阻四，領隊也未協助處理。回國後，小玉向旅行社反應，仍未獲處理。

相關法規與解析

一、相關法規

　　按旅遊契約第三十二條，「爲顧及旅客之購物方便，乙方如安排甲方購買禮品時，應於本契約第三條所列行程中預先載明，所購物品有貨價與品質不相當或瑕疵時，甲方得於受領所購物品後一個月內請求乙方協助處理。乙方不得以任何理由或名義要求甲方代爲攜帶物品返國。」民法第五百一十四條之十一亦規定，「旅遊營業人安排旅客在特定場所購物，其所購物品有瑕疵者，旅客得於受領所購物品後一個月內，請求旅遊營業人協助其處理。」

旅遊糾紛處理

二、提昇旅行業從業人員素質

　　過去常發生的旅遊購物糾紛常是寶石品質的爭議，而如果是在價格上遭業者動手腳，則更為不該。由於當地旅行社的行為有時確為台灣業者無法約束，但按旅行業管理規則第五十一條規定，「旅行業對其僱用之人員執行業務範圍內所為之行為，視為該旅行業之行為。」因此，業者尤應慎選合作之當地旅行社。台灣的旅行社若遭當地旅行社欺瞞，應告誡當地商家及導遊不得再犯，並協助旅客辦理退貨，否則日後在台商譽將會受損。

個案六 購物（日本）

地點：日本

小正參加旅行社承辦之日本五日遊。行程中，領隊不斷告知團員日本的深海魚油最純正，比歐美產品還好，並可改善小孩的氣管及近視，因此當行程第四天領隊帶團體到免稅店時，並推薦該項產品，小正就購買了三瓶約新台幣六千元。然而回到台灣後到專賣日本商品的店家一看，價格竟只約一半。

相關法規與解析

一、零團費操團

　　小正申訴當時正好網路流傳及報載台灣旅遊團零團費的操作方式，描述旅行社招攬低價團，由領隊以購物佣金彌補團費的情形，其商品就是日本的深海魚油等商品，小正一看，就如同自身的遭遇，因此更形憤慨。旅遊契約第三十二條規定，「為顧及旅客之購物方便，乙方如安排甲方購買禮品時，應於本契約第三條所列行程中預先載明，所購物品有貨價與品質不相當或瑕疵時，甲方得於受領所購物品後一個月內請求乙方協助處理。」

二、旅行社處理

　　旅行社提出若小正所購商品與台灣專賣日本商品的店家相同，若價格較為便宜者，願協助小正辦理退貨。一般零團費的旅行團使用的交通車，多半不是由旅行社租用的營業用遊覽車，而是當地合作的業者所提供。如泰國就有珠寶商提供交通車，澳洲和日本則由免稅店業者提供，雙方的默契在於將旅客帶至店裡消費，領隊則據旅客消費額度高低，獲得十到二十％不等的退佣。台灣的業者則在出發前以賣人頭的方式將團員以人頭數賣給當地旅行社操作，但依旅行業管理規則第二十二條規定，「旅行業經營各項業務，應合理收費，不得以購物佣金或促銷行程以外之活動所得彌補團費，或以其他不正當方法為不公平競爭之行為。」

行程問題

個案一　變更行程（義大利）

地點：義大利

小梅嚮往歐洲已久，正巧看到報紙關於旅行社的促銷廣告，於是就報名參加義大利八日遊。出發後，小梅認為有以下問題發生：

1. 旅行社業務員招攬團體時，表示該團不超過三十二人，結果全團共有四十四人。
2. 小梅與旅行社雙方對於班機直飛之認知不同。
3. 行程安排之購物點多。
4. 小梅於報名時，旅行社給小梅的是舊行程表，與出發後之行程有所差異。
5. 領隊變更行程。

相關法規與解析

一、團體人數問題

　　旅遊契約第十二條僅有規定組團旅遊最低人數之下限，並無上限之規定。但旅行社為控制旅遊品質，一團之人數仍不宜過多，而這一團人數達四十四人，與當時旅行社低價促銷該路線有關。

旅遊糾紛處理

二、新舊行程的差異

行前旅行社的業務員給錯舊行程表予小梅,其中舊行程中有一景點為科摩湖,出發後之行程並未安排,這一點旅行社也表示因作業疏失,願退費小梅遊湖費用。按旅遊契約第二十三條規定,「旅程中之餐宿、交通、旅程、觀光點及遊覽項目等,應依本契約所訂等級與內容辦理,甲方不得要求變更,但乙方同意甲方之要求而變更者,不在此限,惟其所增加之費用應由甲方負擔。除非有本契約第二十八條或第三十一條之情事,乙方不得以任何名義或理由變更旅遊內容,乙方未依本契約所訂等級辦理餐宿、交通旅程或遊覽項目等事宜時,甲方得請求乙方賠償差額二倍之違約金。」因此,旅行社仍應賠償小梅該走而未走之景點二倍之違約金。

再者,領隊於第三天向團員宣布因考量用餐與景點參觀時間的安排,將第三天與第四天行程做部分調動,後來竟另再安排購物點,這一點為小梅無法接受。按旅遊契約第三十二條規定,「為顧及旅客之購物方便,乙方如安排甲方購買禮品時,應於本契約第三條所列行程中預先載明…。」

三、說明會的重要

在羅馬市區觀光部分,自八十九年四月起羅馬政府為控制該地區之觀光品質,規定所有觀光巴士需停車在市外停車場,旅客再搭乘接駁巴士進入,雖為行程中之一細節,旅行社應事先告知,讓旅客有心理準備。

而在班機直飛之認知上,旅行社所謂直飛,去程為台北飛羅

馬，但中途在阿布達比加油；回程爲阿姆斯特丹回台北，中途在曼谷加油。小梅則認爲直飛爲中間不停留，直接到達目的地，這都是爲何旅遊契約規定旅行業者需在行前召開說明會的原因，以避免雙方認知不同，有所爭執。

個案二 變更行程（巴里島）

地點：巴里島

小白與女友、家人共四人向旅行社報名參加巴里島四日遊，行程中卻因旅行社另行接受其他旅行社招攬之旅客，發生有行程內容不同的情形，而且未按出發前給予小白之行程內容履行，有時一天趕八、九個行程，有時卻有半天皆無安排行程。更讓小白不滿的是行前旅行社表示所住宿之飯店均為五星級，事實上卻住宿四星級的飯店。

相關法規與解析

一、 變更行程與飯店

依旅遊契約第二十三條規定，「旅程中之餐宿、交通、旅程、觀光點及遊覽項目等，應依本契約所訂等級與內容辦理，甲方不得要求變更，但乙方同意甲方之要求而變更者，不在此限，惟其所增加之費用應由甲方負擔。除非有本契約第二十八條或第三十一條之情事，乙方不得以任何名義或理由變更旅遊內容，乙

旅遊糾紛處理

方未依本契約所訂等級辦理餐宿、交通旅程或遊覽項目等事宜時，甲方得請求乙方賠償差額二倍之違約金」。躉售旅行社因接受數組旅客而併團，導致一個行程卻有數個版本的情形時常上演，亦常引起旅遊糾紛的發生。

二、旅客要求提前返國

依民法第五百一十四條之五，「旅遊營業人非有不得已之事由，不得變更旅遊內容。旅遊營業人依前項規定變更旅遊內容時，其因此所減少之費用，應退還於旅客；所增加之費用，不得向旅客收取。旅遊營業人依第一項規定變更旅程時，旅客不同意者，得終止契約。旅客依前項規定終止契約時，得請求旅遊營業人墊付費用將其送回原出發地。於到達後，由旅客附加利息償還之。」由於行程的安排與不滿令小白無法忍受，小白也確實於第三天提出請旅行社安排提前回國之要求，而當地旅行社派人與小白溝通時，很技巧地、也很委婉地告知小白若不依行程走，可能會有被偷、被搶的情形，造成小白一家人莫大的恐懼。

此外，另一關鍵為團體之領隊，由於領隊為生手，行程全任由當地導遊安排，因此，在行程安排時而非常緊湊，時而半天無行程，在旅遊品質上顯有瑕疵。

個案三　變更行程（泰國）

地點：泰國
小力與朋友相邀共四人向旅行社報名參加泰國五日遊，結果

團體到達曼谷機場後，接機的遊覽車就遲到一個多小時。而屋漏偏逢連夜雨，第一晚住宿之旅館，旅行社也沒訂妥。此外，行程原來沒安排珠寶店，卻停留近二小時，導致原訂參觀玉佛大殿行程縮水。

相關法規與解析

一、時間之浪費

按旅遊契約第二十五條規定，「因可歸責於乙方之事由，致延誤行程期間，甲方所支出之食宿或其他必要費用，應由乙方負擔。甲方並得請求依全部旅費除以全部旅遊日數乘以延誤行程日數計算之違約金。但延誤行程之總日數，以不超過全部旅遊日數為限，延誤行程時數在五小時以上未滿一日者，以一日計算。」因此，在接機的遊覽車遲到部分，及領隊另行私自安排購物點，已造成小力時間之浪費。

二、行程變更

按旅遊契約第二十三條規定，「旅程中之餐宿、交通、旅程、觀光點及遊覽項目等，應依本契約所訂等級與內容辦理，甲方不得要求變更，但乙方同意甲方之要求而變更者，不在此限，惟其所增加之費用應由甲方負擔。除非有本契約第二十八條或第三十一條之情事，乙方不得以任何名義或理由變更旅遊內容，乙方未依本契約所訂等級辦理餐宿、交通旅程或遊覽項目等事宜

時，甲方得請求乙方賠償差額二倍之違約金。」由於旅行社事先並未確認好飯店，一直到當天晚上近十二時才將小力一行人安排進房，除造成時間浪費外，小力尚可要求飯店房價差額兩倍之違約金。

個案四 變更行程（紐西蘭）

地點：紐西蘭

小珍一行二十四人為社團友人，大家邀約共同參加紐西蘭十日遊。出發後，結果原訂參觀世界級福斯冰河，卻更改為法蘭斯紐瑟夫冰河，且行程表描述可在冰河健行，並可登上冰河的前緣，卻只在河床行走二十五分鐘，未見到冰河。當天旅行社表示願意賠償每人紐幣二十七元，約合台幣四百元，後來旅行社又改提出贈送全團團員每人一只羊毛被，未被全團接受，小珍則請旅行社賠償新台幣五千元。而行程中之旅館有兩晚安排為汽車旅館，小珍一行人皆反應設備太簡陋，行程中並有兩餐之餐食不佳。

相關法規與解析

一、行程變更

按旅遊契約第二十三條規定，「旅程中之餐宿、交通、旅程、觀光點及遊覽項目等，應依本契約所訂等級與內容辦理，甲

方不得要求變更，但乙方同意甲方之要求而變更者，不在此限，惟其所增加之費用應由甲方負擔。除非有本契約第二十八條或第三十一條之情事，乙方不得以任何名義或理由變更旅遊內容，乙方未依本契約所訂等級辦理餐宿、交通旅程或遊覽項目等事宜時，甲方得請求乙方賠償差額二倍之違約金。」在冰河行程方面，旅行社提出每人紐幣二十七元的賠償，約合台幣四百元，由於參觀冰河為此行重要行程之一，因此不為小珍一行人所接受。

其實此團之行程為小珍一行人事前擬定，請旅行社比照安排，因此在行程與旅館安排上，會發生台灣的旅行社與當地旅行社不同的合作關係而有所差異。而餐食不佳部分，小珍認為有兩餐安排之量不夠，這一點小珍應當場向領隊反應，請領隊於現場處理。按民法第五百一十四條之六規定，「旅遊營業人提供旅遊服務，應使其具備通常之價值及約定之品質。」第五百一十四條之七也規定，「旅遊服務不具備前條之價值或品質者，旅客得請求旅遊營業人改善之。旅遊營業人不為改善或不能改善時，旅客得請求減少費用。其有難於達預期目的之情形者，並得終止契約。」相信若因餐食的量不夠而請領隊加菜或代墊款項，回台後旅行社應也能處理。

二、領隊帶團技巧

小珍一行人最在意之處在於領隊未事先告知冰河景點之變更，小珍認為由於此團皆為友人共組，若領隊事先告知，大夥尚有討論的空間；但從另一方面思考，領隊會隱瞞至當天才宣布的原因，必定是為避免造成團體情緒之不快，及事先就產生對行程安排之抱怨，但這其中如何拿捏，則考驗領隊的帶團技巧。由於 Local 旅行社無法按契約安排福斯冰河，依旅遊契約第二十一條規

定，「乙方委託國外旅行業安排旅遊活動，因國外旅行業有違反本契約或其他不法情事，致甲方受損害時，乙方應與自己之違約或不法行為負同一責任。但由甲方自行指定或旅行地特殊情形而無法選擇受託者，不在此限。」台灣的旅行社應對此造成小珍一行人的損害負責。

個案五 行程有瑕疵（日本）

地點：日本

老王一家人趁著暑假帶一家大小參加旅行社安排的日本七日遊，出發後，老王認為行程有以下瑕疵：

1. 餐食方面：老王抱怨第一天抵達東京後之晚餐，僅安排每人拉麵一碗，而且還兩人共僅吃四粒煎餃。

2. 交通方面：第二天至迪士尼樂園所花費之交通時間過久。此外，第三天因遇上福岡當地大雨，當地交通嚴重癱瘓，造成多處淹水，影響前來接機之巴士，造成老王全團等待時間長達三小時，午餐並因此延至二點多才使用，途中更因先前巴士曾泡水，導致車輛空調有問題，又於中途換車，接著又影響晚餐使用時間。

3. 飯店問題：老王反應福岡住宿條件差。

相關法規與解析

一、餐與住宿方面

　　旅行社表示第一晚安排拉麵是希望旅客初抵達日本即可享受當地的料理，雖然餐標（每人的餐費標準）較正常餐費節省，也加在第三天午餐之飲料。而住宿問題，由於該飯店為SARS事件之後才配合，旅行社對於飯店的住宿條件並不瞭解。按旅遊契約第二十三條規定，「旅程中之餐宿、交通、旅程、觀光點及遊覽項目等，應依本契約所訂等級與內容辦理，甲方不得要求變更，但乙方同意甲方之要求而變更者，不在此限，惟其所增加之費用應由甲方負擔。除非有本契約第二十八條或第三十一條之情事，乙方不得以任何名義或理由變更旅遊內容，乙方未依本契約所訂等級辦理餐宿、交通旅程或遊覽項目等事宜時，甲方得請求乙方賠償差額二倍之違約金。」在飯店部分，若旅行社實際提供之飯店為原行程安排之飯店，並無違約之處。

二、交通問題

　　在前往迪士尼的交通部分，旅行社為使旅客體驗日本交通便捷之特色，因此安排地鐵搭配電車前往，此與行程表安排相同，因此這一點並無問題，但旅行社應於行前說明會時向旅客說明，免得一番好意被誤解。而老王認為問題最大之處，在於團體抵達福岡當天，剛好遇上當地大雨造成積水，嚴重癱瘓福岡的交通，按旅遊契約第三十一條規定，「旅遊途中因不可抗力或不可歸責

於乙方之事由，致無法依預定之旅程、食宿或遊覽項目等履行時，為維護本契約旅遊團體之安全及利益，乙方得變更旅程、遊覽項目或更換食宿、旅程，如因此超過原定費用時，不得向甲方收取。但因變更致節省支出經費，應將節省部分退還甲方。」雖然行程延誤屬不可歸責於旅行社之事由，但領隊於現場之應變能力令老王一行人抱怨，造成全團只能在機場空等，而且等待時間長達三小時，對於事後行程之調整能力亦不佳。

個案六 行程有瑕疵（菲律賓）

地點：菲律賓

小唐經由網路向旅行社報名菲律賓四日遊，高北接駁另計，每段為六百五十元，團費總計含兩段接駁費用及簽證費，每人為一萬七千九百五十元。出發前，旅行社告知高北接駁報價錯誤，國內與國際線非同一航空公司接駁，因此接駁費用無法以每段六百五十元計，但小唐認為旅行社已報價，不應隨意更改，超出之費用旅行社也只好摸著鼻子自認倒楣地吸收。至出發前兩天，旅行社又告知該團為同業考察團，小唐因曾聽說同業團出國常吃得好住得好，因此表示若吃住都能優於一般團體的話，也沒關係。出發後，小唐卻發覺該團之組成份子有業者，也有親友，團費從免費到萬餘元都有，其中則以小唐二人的團費最貴。再者，原行程正走改為倒走，導致行程有變動，而原約定之飯店又有更改，因團體安排有參觀其他飯店，讓小唐相較之下，認為變更後所住的飯店較原預訂的飯店設備差。

相關法規與解析

一、 同業團問題

　　由於旅行社網站資訊系統疏失，錯將同業團登錄於網站上供直客報名，旅行社是收受小唐之訂金後才發現，因此旅行社為免除解約賠償之責，仍安排小唐參加該團。由於同業考察團因有費用較低廉及負有考察景點任務之故，本就不適合直客參團，問題因此而起。

二、 變更住宿飯店

　　按旅遊契約第二十三條規定，「旅程中之餐宿、交通、旅程、觀光點及遊覽項目等，應依本契約所訂等級與內容辦理，甲方不得要求變更，但乙方同意甲方之要求而變更者，不在此限，惟其所增加之費用應由甲方負擔。除非有本契約第二十八條或第三十一條之情事，乙方不得以任何名義或理由變更旅遊內容，乙方未依本契約所訂等級辦理餐宿、交通旅程或遊覽項目等事宜時，甲方得請求乙方賠償差額二倍之違約金。」因此變更飯店的部分，旅行社的賠償責任很清楚。

　　此外尚有一點，也是小唐最在意的就是團費問題，小唐要求旅行社比照同業價辦理，由於同業參加所謂的Agent Tour，可享有免費或較低廉團費之因，在於其後續尚有生意往來，小唐若要求比照，則不盡合理。

旅遊糾紛處理

個案參考

　　民國八十八年，有一個五十多人組成的「美西十日遊」旅行團，於旅途中頻出狀況，使團員花錢受氣，返國後和承辦的旅行社打起損害賠償官司，結果法官判決旅行社敗訴，必須賠償每一團員新台幣一萬四千五百六十元。

　　這趟不愉快且嘔氣之旅，是發生在民國八十八年的秋天，台北市一家旅行社主辦「美西十日遊」，該團計有五十三人參加，每人團費為新台幣四萬九千元，標榜為一趟「精緻、溫馨之旅」，與其他相同產品比較，價格已屬偏高，但因旅行社強調為高品質，安排極為用心，就是「精緻」，才吸引五十多人參加。

　　然而，在旅遊團抵美後，整團五十三人外加一名領隊，全都擠在一輛遊覽車上，連同各人所提的行李，人在車內幾乎動彈不得；更甚者，在舊金山旅遊時遊覽車司機竟然迷路，使當天原本安排參觀的七個景點，縮水僅剩下三個，時間都因司機迷路被浪費了。第五天是排定「大峽谷」行程，旅行社卻帶大家去「西峽谷」，使團員們一路嘔氣，所以他們返國後集體向台北地方法院提起告訴，請法官制令旅行社賠償損失。

　　這家旅行社負責人在開庭審理時，否認有欺騙團員之情，並稱團員要求退回「差價」沒有依據。可是法官在調查審理後，認為該旅行社未依約提供應有的旅遊品質，已因「給付不完全」構成違約，於是判決旅行社敗訴，必須賠償每位團員新台幣一萬四千五百六十元，合計七十七萬一千六百八十元。

　　旅遊契約係屬「有償契約」，所以旅遊營業人對於消費者（即參與的團員）負有「瑕疵擔保責任」，亦即旅遊營業人提供旅

遊服務，應使其具備通常的價值與約定的品質。若未達前述價值或品質水平者，消費者得請求旅遊營業人改善，旅遊營業人不為改善或不能改善時，旅客得請求減少費用；如有難於達預期目的的情形者，並得終止契約；若因可歸責於旅遊營業人的事由而致者，更得請求損害賠償。這些都規定在民法第五百十四條之六及之七條文中！

領隊導遊服務品質

✽ 領隊導遊服務品質（日本）

✽ 領隊導遊服務品質（澎湖）

✽ 領隊導遊服務品質（加拿大）

✽ 領隊導遊服務品質（日本北海道）

✽ 領隊導遊服務品質（日本九州）

個案一　領隊導遊服務品質（日本）

地點：日本

老簡向旅行社報名參加日本五日遊，出發當天就發生領隊忘
記帶老簡共四人的護照，幸好旅行社請人在千鈞一髮之際送
至機場。由於該團僅有六人，因此旅行社於日本有兩天的行
程未安排車輛載送，而以地鐵代步，但領隊對於路線並不熟
悉。行程第五天上午為自由活動，當老簡要求領隊陪同，領
隊告知車資需請老簡支付，遂引起老簡之不快。

相關法規與解析

一、交通問題

　　一般旅行社對於團費的估價皆以巴士進行，若原來行程的設
計就安排以地鐵方式進行，應於行程內容說明。因該團僅有六
人，在機票方面，旅行社原訂為日亞航班機，改以華航湊票方式
進行，而對於當地交通之安排，則部分以地鐵替代團體巴士，以
節省成本。依旅遊契約第二十三條規定，「旅程中之餐宿、交
通、旅程、觀光點及遊覽項目等，應依本契約所訂等級與內容辦
理，甲方不得要求變更，但乙方同意甲方之要求而變更者，不在
此限，惟其所增加之費用應由甲方負擔。除非有本契約第二十八
條或第三十一條之情事，乙方不得以任何名義或理由變更旅遊內

容,乙方未依本契約所訂等級辦理餐宿、交通旅程或遊覽項目等事宜時,甲方得請求乙方賠償差額二倍之違約金。」在行程無特別說明的情形下,旅行社不應辯稱原來就是安排地鐵。因此,在交通費用方面,行程兩天每人巴士費用為一千五百元,搭乘地鐵費用兩天每人約為七百元,是有價差的情形產生。

二、領隊服務品質

該團僅有六人,領隊與團員間之互動較一般二、三十人之團體頻繁,故容易發生相處上的問題。但是在第五天自由活動時領隊之車資部分,老簡若需請領隊做額外的服務,另行支付小費與車資為合理,但由於雙方相處幾天下來已不是很融洽,領隊提出這樣的要求讓老簡又感到不快。

個案二 領隊導遊服務品質(澎湖)

地點:澎湖

小蘭一行十一人自辦公司員工旅遊,委託旅行社辦理澎湖三日遊,出發後方知團體無領隊。整個行程三天下來,小蘭認為:

1.名為團體旅遊,卻無領隊陪同服務。
2.無專車接送。
3.第二天上午未借到救生衣等設備,無法進行海上活動。
4.第二天中餐地點安排有誤。
5.第三天下午行程安排不當,為了趕下午五點二十分的班

機，除參觀的景點匆忙帶過外，對於當地名產的採購也匆促而緊急，此外，又發生旅行社對於回程航班時間安排錯誤，到機場才知原來班機時間為七點二十分。小蘭因此提出請旅行社全額賠償，並再次免費提供澎湖三日遊。

相關法規與解析

一、國內旅遊團體應有專人隨團服務

依旅行業管理規則第二十九條規定，「旅行業辦理國內旅遊，應派遣專人隨團服務。」小蘭旅程中一連串問題之發生，大部分肇因於旅行社未派遣領隊居中聯繫所衍生之問題，如車輛安排、旅館確認、餐食安排等。

二、機位未訂妥

而最後一天更因旅行社作業疏失，誤植行程表的班機時間，原為晚上七點二十分之班機，竟誤打為五點二十分之班機，由於原訂行程已因時間緊迫，景點所停留時間皆不多，旅遊品質顯有瑕疵，又因作業疏失導致增加等待班機時間，依民法第五百一十四條之六規定，「旅遊營業人提供旅遊服務，應使其具備通常之價值及約定之品質。」而關於時間之浪費，民法第五百一十四條之八及旅遊契約第二十五條也都有規定。雖然經協調後，最後旅行社並未做出小蘭原來所提出之賠償條件，但旅行社對小蘭一行人之賠償責任，當然免不了。

旅遊糾紛處理

個案三 領隊導遊服務品質（加拿大）

地點：加拿大

小如一行十五人為社區大學師生，在課程結束後大家相邀，參加旅行社安排之加拿大九日遊，出發後有以下問題發生：

1. 行程安排與出發前小如要求之行程不同。
2. 領隊於出發前就向全團收取小費。
3. 旅行社變更飯店，並且請小如一行人自費升等房間。
4. 領隊及導遊對當地景點不甚熟悉，導遊又與團員發生零星之衝突，服務品質欠佳。

相關法規與解析

一、變更行程與飯店

依旅遊契約第二十三條規定，「旅程中之餐宿、交通、旅程、觀光點及遊覽項目等，應依本契約所訂等級與內容辦理，甲方不得要求變更，但乙方同意甲方之要求而變更者，不在此限，惟其所增加之費用應由甲方負擔。除非有本契約第二十八條或第三十一條之情事，乙方不得以任何名義或理由變更旅遊內容，乙方未依本契約所訂等級辦理餐宿、交通旅程或遊覽項目等事宜時，甲方得請求乙方賠償差額二倍之違約金」。旅行社在出發前後對於旅館安排有所不同，且在第三晚變更飯店時，以原飯店較老

舊爲理由，請小如一行人同意並自費升等至另一飯店，而其升等
費用卻令小如一行人質疑。飯店新舊問題應爲旅行業之專業，事
前就應避免安排，不應於出發後再行更改。

二、領隊導遊問題

　　其實小如過去曾讓這個領隊帶團過，也因如此，小如才直接
聯絡這個領隊，請他再服務一次，然出團後因發生諸多狀況，令
小如質疑領隊之能力；更甚者爲導遊，由於雙方在第一天相處即
不甚愉快，雖小如提出更換導遊之請求，但導遊基於沒面子、會
遭老闆責備爲由，最後還是續用這個導遊，但往後雙方之齟齬卻
更加嚴重。領隊導遊素質問題爲旅遊業沉痾已久之問題，在無標
準認證的制度下，唯有領隊做出危及人身安全之情事，主管單位
方能處置其領隊之證照，對旅客來說，確實不公，唯有旅行業者
嚴格自我要求，方能解決。例如有經驗的領隊，被分派帶領新路
線的團體時，除事先要了解當地的人文風俗景點資料外，出發
後，有責任的領隊甚至會趁團員自由活動的時間，詳細研究地圖
看看下一個景點或用餐的餐館在哪兒，盡量不讓團員發覺領隊是
第一次走這個路線，爲的就是提高旅客的安全感。

　　而在小費問題，小費的給予是一種贈與行爲，民法第四百零
六條規定，「稱贈與者，謂當事人約定，一方以自己之財產無償
給與他方，他方允受之契約。」理論上旅客給了小費，是不應該
再向領隊要回來，但旅行業者也應該了解，領隊不應在團體未出
發前，或出發的第一天就跟旅客收取小費，在旅客的心理上，尚
未接受服務，就要被迫付費，都不是妥當的方式。

旅遊糾紛處理

個案四 領隊導遊服務品質（日本北海道）

地點：日本北海道

小洪共六人向旅行社報名參加日本北海道四日遊，但小洪直至出發時才知團體轉由另一家旅行社出團。小洪並認為旅行社操作團體有以下瑕疵：

1. 班機延遲，該團為包機，但在去、回程之時間皆有延遲，卻不見相關人員向團員說明，讓小洪及團員傻傻地等待。

2. 領隊問題，團體自抵達日本後，領隊即不斷推銷日本藥品；而當團員詢問當地風情文化，領隊態度卻不佳；還發生領隊於飯店大聲咆哮，及領隊自行刪減小樽運河之行程等。

相關法規與解析

一、契約轉讓

　　小洪直到出發時才知團體轉由另一家旅行社出團，依旅遊契約第二十條規定，「乙方於出發前非經甲方書面同意，不得將本契約轉讓其他旅行業，否則甲方得解除契約，其受有損害者，並得請求賠償。甲方於出發後始發覺或被告知本契約已轉讓其他旅行業，乙方應賠償甲方全部團費百分之五之違約金，其受有損害者，並得請求賠償。」

二、領隊問題

　　雖然旅行社事後以道歉函為領隊服務不佳、旅遊專業知識不
足向小洪致歉，並與出團旅行社決定日後停派該領隊，但領隊專
業及素質仍無法可規範，此為目前旅遊糾紛中領隊問題發生機率
最高的情形。老鳥領隊無法忍受年輕團員的輕率；而菜鳥領隊卻
一問三不知，再加上台灣旅遊業的惡性競爭，導致出國賣人頭以
彌補團費的經營方式，已演變為常態。但旅行業管理規則第二十
二條規定，「旅行業經營各項業務，應合理收費，不得以購物佣
金或促銷行程以外之活動所得彌補團費或以其他不正當方法為不
公平競爭之行為。」領隊帶團以購物方式來增加所得，也是旅遊
糾紛發生的隱性原因之一。

個案五　領隊導遊服務品質（日本九州）

地點：日本九州

小菁一行人從網路篩選，經商討並擬定所需求的日本九州五
日遊行程後，請旅行社按行程規劃。出發當天，該團領隊於
班機起飛前，才滿身酒味到達。而在行程方面，第二天應安
排有「蝦的高原」，但參觀該景點前，團員要求先到超市購買
日用品並參觀一下，因此行程有所延遲，領隊認為天色已
暗，看不到該地的景觀，遂直接將團體帶至餐廳，使用晚餐
時間亦已近十點。小菁的同伴有一人吃素，因領隊未與餐廳
確認，也沒吃。在餐食方面，行程安排第一天應安排有博多
拉麵，卻延到最後一天才使用。

旅遊糾紛處理

相關法規與解析

一、領隊服務品質問題

領隊未按團體預定集合時間到達，已屬未恪盡職責，更甚者，又全身酒味地出現，實在影響旅行社形象。領隊雖於團體到達日本後，以招待團員水蜜桃表示歉意，但給予旅客的第一印象已大打折扣。

二、行程延遲方面

依旅遊契約第二十五條規定，「因可歸責於乙方之事由，致延誤行程期間，甲方所支出之食宿或其他必要費用，應由乙方負擔。甲方並得請求依全部旅費除以全部旅遊日數乘以延誤行程日數計算之違約金。但延誤行程之總日數，以不超過全部旅遊日數為限，延誤行程時數在五小時以上未滿一日者，以一日計算。」

此外，在行程延遲的原因上，有兩點也值得注意，第一，因該行程為小菁一行人要求比照別家旅行社行程安排，領隊對於行程不熟，導致預估行程進行之時間容易產生誤差；第二，至「蝦的高原」前，因團員要求先至超市採買，領隊應告知團員將會影響往後之行程，並徵詢全體團員之意見與同意。

三、餐食問題

團體中若團員有特殊用餐習慣，如素食、不吃豬肉、牛肉

等，旅行社在後續一連串之航空公司訂餐、國外餐食之安排，皆
應特別注意，領隊於行程中並應再次與餐廳確認。

行李遺失

航空公司拖運的大件行李都是在轉盤上領取，由於數量多，很可能有拿錯或被盜、轉機時行李轉掉了的情形，若眞的找不到，旅客應趕緊找航站人員幫忙，拿行李牌及機票向失物招領處登記。

一、辨理掛失手續

當在機場發現自己的行李遺失時，請先辦理掛失手續：

1. 立即向機場「失物招領辦公室」（Lost and Found）報遺失。
2. 辦事員會替旅客填寫「行李意外報告」，內容包括飛行路程、攜帶幾件行李，並拿各式行李的圖片供旅客指認，並將資料輸入電腦，透過國際性協尋行李網路，找出行李遺失的站名。超過二十一天若未找回，則由末站的航空公司負責理賠。

根據航空公司的「終站賠償法則」，多次轉機的旅客，由搭乘終站的航空公司負責理賠。而賠償的額度，根據國際航空協會規定：「托運行李之賠償限額約爲每磅美金九元七分（每公斤美金二十元， 德航爲每公斤五三點五馬克），隨身行李之賠償限額爲每位旅客美金四百元。」

二、行李損壞時

行李若在貨艙內損壞，在行李轉盤處或是航空公司設有專設櫃臺，處理行李損壞事項，旅客必須填寫行李破損報告，航空公司會安排專人修行李，或由旅客自行送修，再將收據寄回航空公

旅遊糾紛處理

司,就能獲得理賠。若毀損的程度到完全無法修理,有些航空公司會理賠一只新皮箱,有些則以一年折舊10%的折舊率,根據行李購買的年份換算現金賠償。根據國際航空協會規定:行李於國際運輸過程中受到損害, 應於損害發生七日內以書面向運送人提出申訴。但航空公司表示,最好在機場就反應,否則事後還需要另外填寫一份解釋為何沒立刻發現行李毀損的報告書。

三、若旅客以信用卡刷卡購買機票時

凡持Visa及Master卡購買機票的旅客,在到達目的地後超過六小時未找到行李,持卡人可獲得美金二百五十元刷卡購買日用品,家屬同行者可獲得美金五百元的理賠。超過四十八小時未尋回行李,判定屬於遺失(有些發卡銀行,如泛亞銀行、中國信託只要達二十四小時即可判定行李遺失),金卡持有者有美金一千元,普通卡有美金七百五十元之刷卡額度,作為購買日常貼身用品之用,即使第四十九小時找到行李,依然可以申請理賠,但要持機票、登機證明申請理賠。

個案一 行李遺失(瑞士)

地點:瑞士

小卿老師趁著學校放暑假,夫婦二人向旅行社報名參加瑞士十二日遊,行程第十一天時,於蘇黎士停留一小時,小卿於是將裝有照相機等物之背包置於車上,下車參觀。待行程結束時,小卿回到車上發現背包不見了,而且車子的前後門都

是開著，小卿情急之下，只能抱著一絲希望，到停車附近的垃圾桶等地，看是否能找到偷竊者丟棄之背包，無奈仍是找不到，後來領隊表示司機在車上睡覺，為了通風車門才會開著。小卿請領隊向警方報案，領隊表示到機場再說，待辦妥登機手續後，領隊卻表示報案需於現場處理。由於小卿遺失之物品價值約為六萬餘元，內容為數位照相機、記憶卡等，旅行社原提出以航空公司行李遺失最高標準，賠償小卿美金四百元，約合台幣一萬餘元，但小卿認為損失不只於此。

相關法規與解析

司機於休息時間將車門開啟，造成有心者可趁之機，顯有疏失之處，但小卿亦不宜將貴重物品置於車上。行李遺失若發生於航空公司，尚可依航空公司或個人信用卡公司之理賠標準辦理，但於行程中遺失，常造成責任歸屬與理賠標準不一之爭論，由於小卿提出之損失內容明確，且旅行社也認為當地司機有疏失，因此提出了優於美金四百元的高標賠償費用。

個案二　航空公司行李遺失（德國）

地點：德國

小蘇由公司指派參加德國法蘭克福汽機車展台灣地區參展團，機位與住宿皆由參展團委託旅行社安排。行程安排為台灣至荷蘭後，搭車至德國法蘭克福。然至荷蘭阿姆斯特丹機

旅遊糾紛處理

場後，小蘇卻找不到行李，一直到七天後才接獲航空公司通知，請小蘇親自前往領取，小蘇雖公務在身，不得已只好於展覽期間自行前往法蘭克福機場取回行李。在聯絡行李期間，小蘇認為旅行社全無協助，並態度欠佳，且因行李中為隨身衣物及部分參展品，造成此行多所不便，又因當時天候寒冷，小蘇購買皮箱、衣物及日常用品等，因當地物價頗高，就花費約新台幣五萬元。在航空公司部分，雖然在協尋行李的過程中，航空公司承辦人員態度頗佳，但最初只提出美金六十元做為賠償，與小蘇自行花費差距甚多。

相關法規與解析

在行李遺失的理賠標準上，按華沙公約規定，旅客遺失一件行李最高可要求四百美金之賠償。但本件因最後行李還是尋獲，航空公司以延遲送達之原則賠償，在小蘇強烈要求下，航空公司最後以美金八十元賠償，但對小蘇之不便實在無法彌補。若旅客持有信用卡，在產物保險之行李延誤理賠上，若行李延誤為二十四小時以上，「被保險人於其所搭乘之班機抵達目的地後之二十四小時後，尚未領得其已登記通關之隨行行李，保險公司除依前項行李延誤之規定補償被保險人之費用外，並另支付被保險人於領得行李前因緊急需要購買衣物之五日內為限，及為領取行李，往返機場及住宿地點之交通費用。」由於小蘇持有信用卡之金卡，可獲新台幣三萬的理賠；若是普卡，則為二萬元。但最重要的是，被保險人搭乘之公共運輸工具全部費用或參加旅行團時，需有百分之八十以上之團費或旅程中全部公共運輸工具之票款係以承保信用卡支付，保險公司才能補償被保險人於保險期間內之

損失或合理且必要費用。

個案三　行李遺失（巴里島）

地點：巴里島

秀秀共五人為同事邀約，參加旅行社辦理之巴里島旅遊，行程中發生以下問題：

1. 領隊為團體回程辦理行李託運時，因作業有瑕疵，秀秀的朋友小君之行李於台灣無法尋獲。
2. 在旅館房間安排方面，秀秀與朋友們有兩晚三人擠一間房間。
3. 秀秀認為領隊強索小費。當秀秀因領隊服務品質不佳，拒給小費時，領隊竟要求秀秀簽寫切結書。

相關法規與解析

一、行李遺失問題

　　根據雙方對於事發當時之描述過程，領隊對於旅客之行李託運作業顯有瑕疵，甚至有無託運都無法確定，因此行李也有可能遺留在巴里島的機場，未上飛機。而小君對於自身行李之看顧亦有疏失，旅客在交付行李託運時，應目視確認行李已上航空公司之運送帶。而回台後，在行李遺失處理過程中，由於秀秀五人由

旅遊糾紛處理

中正機場出境，領隊尚需帶領其餘團員由中正機場轉機至高雄，因此無法為小君向航空公司辦理行李遺失之後續作業。事後，航空公司告知秀秀，由於行李託運單據不符，無法受理理賠。由於領隊在旅客回程行李託運作業確有瑕疵，導致秀秀行李遺失後無法向航空公司確實申報，影響後續之理賠作業。

二、房間安排

根據團體之分房表，該團只剩下單男，合理安排應為領隊（女）與秀秀友人其中一人同住，但領隊卻安排自行住宿一房，請秀秀三人擠一房，這樣的安排確有瑕疵。

三、小費問題

秀秀告知領隊在台繳付之團費已內含小費，領隊竟要求秀秀不付小費的話要簽寫切結書，回國才能跟台灣的旅行社索取，這樣的行為亦屬不當。

四、旅遊費用包含與未包含的項目

(一) 旅遊契約第九條（旅遊費用所涵蓋之項目）

甲方依第五條約定繳納之旅遊費用，除雙方另有約定以外，應包括下列項目：

1. 代辦出國手續費：乙方代理甲方辦理出國所需之手續費、簽證費及其他規費。
2. 交通運輸費：旅程所需各種交通運輸之費用。

3.餐飲費：旅程中所列應由乙方安排之餐飲費用。

4.住宿費：旅程中所列住宿及旅館之費用，如甲方需要單人房，經乙方同意安排者，甲方應補繳所需差額。

5.遊覽費用：旅程中所列之一切遊覽費用，包括遊覽交通費、導遊費、入場門票費。

6.接送費：旅遊期間機場、港口、車站等與旅館間之一切接送費用。

7.行李費：團體行李往返機場、港口、車站等與旅館間之一切接送費用及團體行李接送人員之小費，行李數量之重量依航空公司規定辦理。

8.稅捐：各地機場服務稅捐及團體餐宿稅捐。

9.服務費：領隊及其他乙方為甲方安排服務人員之報酬。

（二）旅遊契約第十條　（旅遊費用所未涵蓋項目）

第五條之旅遊費用，不包括下列項目：

1.非本旅遊契約所列行程之一切費用。

2.甲方個人費用：如行李超重費、飲料及酒類、洗衣、電話、電報、私人交通費、行程外陪同購物之報酬、自由活動費、個人傷病醫療費、宜自行給予提供個人服務者（如旅館客房服務人員）之小費或尋回遺失物費用及報酬。

3.未列入旅程之簽證、機票及其他有關費用。

4.宜給予導遊、司機、領隊之小費。

5.保險費：甲方自行投保旅行平安保險之費用。

6.其他不屬於第九條所列之開支。

前項第二款、第四款宜給予之小費，乙方應於出發前，說明各觀光地區小費收取狀況及約略金額。

　　也就是說，領隊的服務費已包含在團費中，但小費則爲旅客自由給予，旅行社不應於出發前即收取，或領隊於第一天尙未服務前就向旅客索取，更不應強索。

生病、意外事故與不可抗力事變

個案一　中途生病（大陸）

地點：大陸張家界

阿春老太太從年輕開始就操勞家事數十年，好不容易子孫都成材了，阿春的媳婦心想婆婆此生從未出國，又聽鄰居說道大陸張家界的風景多麼秀麗，於是安排阿春參加旅行社承辦之大陸張家界十二日遊。但第一天阿春老太太到達湖南即因胃出血送醫，並住院觀察，後因病情加重，旅行社通知台灣家屬前來協助。但因家人各有事業，不克前來，旅行社只好請阿春在台灣的家人先支付新台幣三萬五千元之住院費及機票款，並從台灣派遣專人協助阿春回台。回台後，阿春家屬認為雖然阿春不巧也不幸第一次出國旅遊就在國外生病，但尚有未完成之剩餘團費應退回，旅行社卻遲遲沒有下落。

相關法規與解析

一、票務專業知識

　　本案旅行社事發當時的處理雖然得當，事後也沒向阿春家人催收不足之款項，卻因未將支出明細告知阿春，而引起誤解。阿春參加的旅遊團體安排去程為高雄—澳門—珠海—張家界，回程為成都—珠海—澳門—高雄，因阿春當時病發於張家界，旅行社為安排阿春回台需另行開立張家界—廣州—香港—高雄之單程機

票,並派人從高雄前往協助,這個人機票的開法為高雄—香港—廣州來回,及另派人協助從廣州—張家界之單程機票,因此合計機票款及阿春的住院費共達五萬餘元,扣除阿春未完成之剩餘團費僅能退五千餘元,旅行社實際為本案支出為四萬餘元,但因考慮當時告知阿春家人前來繳交三萬五千元,為大事化小,旅行社為本案額外支出的萬餘元則決定不向阿春家人收取,沒想到因阿春家人不瞭解其中之花費,認為旅行社應該有許多費用未退還,如阿春未搭乘之成都—珠海—澳門—高雄,及旅館住宿費等。在機票方面因是團體票,僅剩單程未搭,事實上在航空公司認定已無退票價值,因此,為避免旅遊糾紛,旅行社應盡告知之責任,一般旅客並不知道團體機票若使用單程後,沒什麼退票價值。而旅館房間方面雖然少了阿春一人,但原與她同住的人仍是住宿一房,並無法節省費用,旅行社亦應告知阿春家人。

所以,按國外旅遊契約第二十九條規定,「甲方於旅遊活動開始後中途離隊退出旅遊活動時,不得要求乙方退還旅遊費用。但乙方因甲方退出旅遊活動後,應可節省或無須支付之費用,應退還甲方。」也就是約五千餘元的團費,旅行社應退還阿春。但國外旅遊契約第三十條規定,「甲方於旅遊活動開始後,中途離隊退出旅遊活動,或怠於配合乙方完成旅遊所需之行為而終止契約者,甲方得請求乙方墊付費用將其送回原出發地。於到達後,立即附加年利率＿＿％利息償還乙方。」因此,阿春自付回程機票款為合理。

二、自身疾病無法理賠

由於阿春之胃出血屬自身疾病引起,不符旅行業綜合保險之契約責任險為意外引起之醫療理賠,因此其住院醫療費用亦需自

付，無法申請理賠。

個案二　中途生病（紐西蘭）

地點：紐西蘭
小魏母女參加旅行社承辦之紐西蘭九日遊，出發後，魏母行
程第五天因急性心血管疾病住院治療。魏母出院後原訂配合
旅行社另一團體回台，雖國泰航空公司同意辦理小魏兩人之
團體機票延期，但因魏母之「病患搭機許可」於回程當日尚
未確認，無法搭機。由於小魏兩人歸心似箭，因而自行另購
買長榮航空機票返台，由此衍生交通費用。

相關法規與解析

一、搭機許可證明

　　據國泰航空公司表示，「病患搭機許可」之核定需要四十八
小時（六個工作天）之作業時間，經總公司之醫師確認搭機對病
情無潛在危險後即核可。但由於魏母出院時，紐西蘭醫院的醫師
填寫之申請表格，其發病日期和病史資料等欄位未填寫，預訂搭
機前一日為星期五，國泰航空總公司之醫師特以長途電話試圖聯
絡紐西蘭醫院的醫師，但因未尋獲其主治醫師，只能於隔週之週
一再行聯絡。當時魏母已出院，並先暫時住宿奧克蘭之友人處，
旅行社也由醫院得到魏母之適航證明，因此告知小魏兩人應能順

利回台,但不知申請「病患搭機許可」之核定需要四十八小時(六個工作天)。由於魏母承受不了仍無法回台,因此當天則自行購買其他航空公司由奧克蘭回台機票。

二、相關法規

依旅遊契約第三十四條規定,「甲方在旅遊中發生身體或財產上之事故時,乙方應為必要之協助及處理。前項之事故,係因非可歸責於乙方之事由所致者,其所生之費用,由甲方負擔。但乙方應盡善良管理人之注意,協助甲方處理。」因此在醫療費用方面,由小魏自行負擔並無爭議。但對於協助小魏兩人搭機回台之準備事宜,如「適航證明」及「病患搭機許可」等,旅行社則應盡善良管理人之注意,協助小魏兩人處理。由於旅行社未處理過類似案件,在機票延期方面雖經航空公司同意處理妥,卻獨缺「病患搭機許可」文件,因而衍生小魏兩人另行購買奧克蘭回台機票紐幣二四○○元,約合台幣五萬餘元,為最大筆之支出。由於旅行社聯絡過程確有疏失,因此同意負擔大部分的機票款。

三、相關判例

以下這個西北航空公司判例,是消費者向航空公司提起訴訟的案子。

(資料來源:司法院 http://nwjirs.judicial.gov.tw)

【裁判字號】	91,台上,1495
【裁判日期】	910731
【裁判案由】	損害賠償

【裁判全文】

最高法院民事判決　　　　　九十一年度台上字第一四九五號

上訴人　　　閻琇文

　　　　　　吳明恕

　　　　　　吳明璇

　　　　　　吳明靜

　兼右三人

法定代理人　　　　吳培民

共　同

訴訟代理人　　　　廖信憲律師

被上訴人　　　　美商西北航空公司台灣分公司

法定代理人　　　　王　謹

訴訟代理人　　　　王寶玲律師

　　　　　　　　　陳長文律師

右當事人間請求損害賠償事件，上訴人對於中華民國八十九
年三月二十二日台灣高等法院第二審判決（八十八年度重上
字第三二〇號），提起上訴，本院判決如左：

主文

上訴駁回。

第三審訴訟費用由上訴人負擔。

理由

　　本件上訴人主張：上訴人於民國八十七年四月二日搭乘被上
訴人班機NW—012、NW—028自台北飛舊金山，指定座位商務艙
的非吸煙區，詎被上訴人竟將上訴人全家安排在商務艙非吸煙區

之最後一排,即吸煙區之前面一排,上訴人於飛機起飛後即受後座乘客吸煙所噴二手煙之害,遭受嚴重不適,上訴人向被上訴人空服人員要求更換座位,然遭拒絕,空服人員並以膠帶封住空位防止上訴人自行換位。上訴人遭受歧視十六小時內受菸害侵襲,身心受嚴重傷害,飛抵舊金山後均因病臥床無法進行任何旅遊活動。上訴人吳明恕、吳明璇以煎煮中藥治療復發之氣喘及過敏,吳明靜須送醫急診,經診斷為支氣管炎連帶腹瀉與嘔吐,上訴人全家旅遊十天計劃全部取消,造成上訴人財產上及非財產上之損害等情,爰本於債務不履行之法律關係,並準用民法第一百八十四條、第一百九十五條侵權行為之規定及類推適用八十八年四月二十一日修正之民法第一百九十五條及第二百二十七條之一、消費者保護法第五十一條等規定,求為命被上訴人應給付上訴人吳明恕、吳明璇每人各新台幣(以下同)二百八十萬元,給付上訴人吳明靜二百八十一萬一千一百三十六元、給付上訴人吳培民、閻琇文每人各一百六十四萬九千一百六十元及均加給法定遲延利息,並應在中央日報、聯合報、民生報、中國時報及自由時報英文之中國郵報、英文台灣新聲全國版第一頁刊頭下刊登一日,版面至少二十公分見方以上,內容如第一審辯論意旨狀附件所示之中、英文道歉啓事之判決。(第一審依民法第二百二十七條不完全給付之規定,判命被上訴人應給付上訴人吳明恕、吳明璇每人各六百五十九元,給付上訴人吳明靜二千九百六十元,給付上訴人吳培民、閻琇文每人各二萬八千五百五十九元及法定遲延利息,駁回上訴人其餘之請求,上訴人就其敗訴部分提起上訴,被上訴人敗訴部分則未據其聲明不服)。

被上訴人則以:八十七年四月二日被上訴人NW—028班機為一准許吸菸之客機,且載客量趨於飽和,上訴人要求換位時,空服人員已盡其所能安排,並經上訴人接受部分座位,上訴人空服

人員絕未對上訴人有任何歧視，且上訴人從未向空服人員表示因
吸入二手菸以致身體不適，亦無因病臥床致無法進行旅遊活動情
事。況上訴人中僅有吳明靜一人於抵美一星期後就醫，醫師診斷
內容僅註明診斷結果為支氣管炎，並無任何證據足以證明係與菸
害或二手菸有關，其支氣管炎與被上訴人提供之服務並無因果關
係，而上訴人亦不能證明被上訴人履行運送服務時未全面禁菸，
使上訴人之身體、自由、隱私、健康等人格權受有任何損害，其
主張準用或類推適用第一百九十五條侵權行為之規定及類推適用
八十八年四月二十一日修正之民法第一百九十五條及第二百二十
七條之一、暨消費者保護法第五十一條等規定，請求人格權受侵
害之非財產上損害，洵屬無據等語，資為抗辯。

　　原審依審理之結果，以：本件上訴人主張其購買被上訴人八
十七年四月二日NW—028班機自台北飛往美國舊金山之非吸菸區
商務艙機票，被安排在商務艙非吸煙區之最後一排，即吸煙區之
前面等情，業據上訴人提出登機證五紙為證。且為被上訴人所不
爭，堪信為真實。查上訴人主張渠等在機艙內飽受菸害侵襲，身
心俱受嚴重傷害，飛抵美國後無法進行旅遊活動，上訴人吳明
恕、吳明璇以煮中藥醫治復發之氣喘及過敏，吳明靜則送醫院急
診，經診斷為支氣管炎連帶腹瀉與嘔吐，病情嚴重，上訴人全家
旅遊度假十天的計劃全部取消，改為全力醫療搭乘被上訴人班機
所致之病害等情，固提出吳明靜醫師診斷書、領藥收據、上訴人
吳培民信用卡結單為證。惟查上訴人在美期間，仍依其原訂計畫
由舊金山前經洛杉磯，並支付租車、旅館住宿等費用，則上訴人
顯然均按其原訂計畫旅遊，並無所謂旅遊計畫未達成情事，自無
旅遊時間浪費之損失。上訴人雖提出其租車紀錄，主張在十日內
僅使用里程一百七十一哩，加油七‧一四美金，租車僅供機場與
旅館間使用，證明其未能按原計畫旅遊。惟查前揭租車紀錄，僅

旅遊糾紛處理

能說明上訴人使用租賃車輛之時間不多，無法證明其旅遊計畫未達成乙事。況上訴人吳明恕等三名幼童如自下飛機後即身體不適，須一直臥病在床休養，上訴人吳培民夫婦當取消前往洛杉磯之行程，而留在舊金山之旅館照顧三名病童方屬合理。惟上訴人仍依原計畫搭機前往洛杉磯、租賃車輛、住宿旅館，再依原訂班機自洛杉磯返台，可見所謂旅遊計畫未能達成云云，不可採信，其請求旅遊時間之浪費、住宿費用、租車費用等損害，自屬無據。上訴人吳明靜雖提出醫師診斷書一紙主張其因遭菸薰而罹患支氣管炎，然查該診斷書內並無任何與香菸或二手菸有關之記載，且該證明書所載就診日期為西元一九九八年即民國八十七年四月九日，與上訴人搭乘被上訴人公司班機之八十七年四月二日相隔達七日之久，而上訴人吳明靜年僅一歲，如於四月二日吸入二手菸而罹支氣管炎，斷無歷經七日之久始送醫診治之理。兩者時間相距長達七日，實難認上訴人吳明靜所患支氣管炎與二手菸有何因果關係。上訴人復陳稱訴外人鐘元陽曾於八十七年七月十二日搭乘被上訴人公司班機自東京前往紐約，因坐在吸菸區前面一排座位，致其幼女鐘貽馨罹患支氣管炎、過敏性氣喘等情；並提出其分別於八十七年七月十二日、八十七年八月二十一日在美就診記錄，證實同係二手菸所引起云云。惟查訴外人鐘元陽所提出之二份醫師診斷證明，其中八十七年七月十二日之診斷證明中第六點係醫師囑付病童之家人莫要靠近病童吸菸，否則可能導致病情惡化等語，並非診斷病因係因二手菸所引起。而八十七年八月二十一日鐘女再度就醫，其時距其搭乘被上訴人公司飛機已一個月餘。而當日醫師診斷內容為（中譯）：「令女係罹患氣喘症狀。大多數情形下，氣喘係由感冒所引起，但亦可能因過敏、運動、壓力、香菸或燃燒木材之菸霧所引起。」，故前揭二份診斷報告均未證明鐘女之支氣管炎等係由二手菸所引起，尚不能據以證

明二手菸與吳明靜之支氣管炎有因果關係。上訴人復舉郭許達醫師及陶啓偉醫師之聲明書以爲佐證。然該二份聲明書僅指出幼童如暴露在密閉二手菸環境後，『可能』引起上呼吸道刺激之症狀，也『可能』造成支氣管炎之發病。均非就本件具體事例認定上訴人吳明靜罹患支氣管炎與二手菸有何因果關係。何況罹患支氣管炎之原因甚多，諸如氣候變化、早晚溫差變化、時差不適、長途勞累等，均可能導致呼吸系統不適。上訴人吳培民亦自承其子女均有過敏體質，旅行時均須隨身攜帶藥物備用。在此情形下，任何因素均可能引發吳明靜之過敏體質而產生支氣管炎，上訴人吳明靜所言伊若未受長達十小時之菸薰，自不會無端罹患支氣管炎，尚非可探。至於上訴人吳培民、閻琇文、吳明恕、吳明璇均未提出證據證明渠等身體上有何損害，亦不能僅以文獻之概括記載，即推認其等已受有具體損害，上訴人主張渠等在機艙內飽受菸害侵襲，身心俱受嚴重傷害，飛抵美國後無法旅遊，改爲全力醫治菸薰所造成之病害，請求被上訴人賠償醫療損害、旅遊時間之浪費、住宿費用、租車費用云云，尚非可探。又上訴人主張被上訴人任令伊等在機艙內長時間遭受菸薰，造成身心之痛苦，屬於身體人格權之損害；其被戕害免受二手菸害之自由，屬於自由人格權之損害。被上訴人將菸煙排入不吸菸者不受菸薰之最小私密空間，屬於對隱私人格權之損害云云。惟查上訴人在飛機內遭受菸薰，並未侵犯上訴人之身體、隱私或拘束其行動自由，法律亦無賠償之明文規定，上訴人主張上開人格權遭受侵害，尚非有據，至於上訴人主張其座位爲吸菸區之前排，因聞到二手菸，致其健康人格權受損害乙節，經查上訴人所搭乘之飛機固爲一允許吸菸之班機，且同時設有非吸菸區，然我國菸害防制法第十三條明定在民用航空器內不得吸菸，且上訴人既要約坐於非吸菸區而購買商務艙之機票，應認被上訴人已承諾提供一較好

服務且無受菸影響之環境，此為兩造間運送契約給付內容之一部，被上訴人未依債之本旨而提供不受菸薰之環境，即屬民法第二百二十七條之所謂不完全給付，而在長時間處於二手菸環境下，對於人體之健康有損害之虞，為公眾週知之事，衛生主管機關亦要求菸品包裝及廣告上明顯標示「吸菸有害健康」，我國菸害防制法第十三條明定在民用航空器不得吸菸，即係本於斯旨而為立法，且上訴人所提出黃嵩立教授或郭許達醫師所撰之文章，亦證實長時間或長期處於二手菸環境下，對於身體健康確會造成侵害，故上訴人主張其搭機時吸到二手菸，致其健康可能受損害，應屬可信。惟查健康人格權之損害，係屬非財產上損害。按我國民法第十八條第二項明定人格權受侵害，以法律有特別規定者為限，始得請求非財產上之損害賠償。經查被上訴人係以運送旅客為營業，其與上訴人間之契約上權利義務關係，應適用民法關於旅客運送之規定，而民法第六百五十四條規定：「旅客運送人對於旅客因運送所受之傷害及運送之遲到，應負責任。其傷害係因不可抗力，或因旅客之過失所致者，不在此限。」，僅規定旅客運送人應就通常事變負責，至於賠償範圍並無特別規定，依上開之說明，有關非財產上損害，如依債務不履行之法律關係而請求，顯無所據。上訴人雖主張得準用或類推適用民法第一百九十二條至第一百九十五條侵權行為之規定，請求被上訴人賠償非財產上之損害，然債務不履行為債務人侵害債權之行為，性質上雖亦屬侵權行為，但法律另有關於債務不履行之規定，故關於侵權行為之規定，於債務不履行不適用之。上訴人就此運送契約，除得根據債務不履行之法律關係請求財產上之損害賠償外，應不得再準用或類推適用侵權行為之規定，請求被上訴人為非財產上之損害賠償，上訴人上開之主張，尚嫌無據。至上訴人另主張被上訴人未能提供不受菸薰之座位，致其健康受損，既屬民法第二百二十

七條之不完全給付，依八十八年四月二十一日新修正之民法第二百二十七之一之規定，非不可請求非財產上之損害。惟查兩造成立運送契約之時間爲八十七年四月二日，斯時民法第二百二十七條之一尚未生效施行，且該條文生效後並無溯及既往之效力，故上訴人本於民法第二百二十七條不完全給付之規定，主張其健康受損而請求非財產上之損害賠償，即屬無據。況本件上訴人就其健康究竟遭受何等具體損害，其損害與二手菸有何相當因果關係，亦未能舉證以實其說，依無損害即無賠償之法理，亦不得請求被上訴人爲金錢之賠償。上訴人復主張依消費者保護法第五十一條規定，向被上訴人請求三倍之懲罰性賠償金云云。然查該條之適用，係以企業經營者提供之商品或服務，與消費者之損害之間，具有相當因果關係爲要件，且其損害係屬財產上之損害，並不包含非財產上之損害。上訴人迄未能證明其有何財產上之損害，及其損害與二手菸有因果關係，則上訴人援引消費者保護法之規定，請求三倍之懲罰性賠償，亦無從准許。爰維持第一審所爲上訴人敗訴部分之判決，駁回其上訴，經核於法並無違背。至上訴人謂上訴人於飛機起飛後即受後座乘客吸煙所噴二手煙所害，遭受嚴重不適，上訴人向被上訴人空服員要求更換座位，然遭拒絕，並遭空服員以膠帶封住座位，防止上訴人自行換位，上訴人遭受歧視，屬於名譽人格權之損害，要求被上訴人登報道歉，原審均未予置理云云。惟查名譽人格權之損害，亦屬非財產上之損害，原審既認上訴人依債務不履行之法律關係請求賠償非財產上之損害，爲不可採，則其請求被上訴人登報道歉，亦屬於法無據。原判決就此未予說明，固欠週延，惟與本件判決結果不生影響。上訴論旨，徒執上開情詞，並就原審取捨證據、認定事實之職權行使，指摘原判決不當，求予廢棄，爲無理由。

　　據上論結，本件上訴爲無理由。依民事訴訟法第四百八十一

條、第四百四十九條第一項、第七十八條，判決如主文。

中　華　民　國　九十一　年　七　月　三十一　日

個案三　意外事故（韓國）

地點：韓國

小梅與友人等五人為韓劇迷，因嚮往「冬季戀歌」淒美的愛情故事，相邀決定參加由旅行社承辦之韓國五日遊，親至韓國體驗冰地中談戀愛的感覺。不料出發後於行程第二天，團體所搭乘之巴士即發生車禍，小梅等五人分別受到輕重傷，被分送至當地醫院治療及飯店休養，團體也因此取消往後所有行程，於五日後回台。

在團費部分，旅行社在韓國時已告知全部團員將退還未完成之行程費用每人八千元，此部分並無爭議。但小梅等人對於旅行社協助保險理賠的作業並不滿意，雙方對於理賠內容認知有所不同，因此提出以下要求：

1. 因傷期間無法工作之薪資理賠。
2. 保險公司之醫療理賠申請。
3. 復健所需之醫療理賠。
4. 顏面受損之整型醫療理賠。
5. 精神損失。
6. 請旅行社提供韓國之車禍鑑定報告。

相關法規與解析

一、車禍責任歸屬

　　國外旅遊契約第三十三條規定，「旅遊期間，因不可歸責於乙方之事由，致甲方搭乘飛機、輪船、火車、捷運、纜車等大眾運輸工具所受損害者，應由各該提供服務之業者直接對甲方負責。但乙方應盡善良管理人之注意，協助甲方處理。」因此，如華航名谷屋空難事件，則由提供服務之業者，也就是中華航空公司直接對旅客負責後續理賠事宜。但因本案車禍發生為搭乘遊覽車，非大眾運輸工具，因此，若為當地車輛之錯誤造成車禍，按旅行業管理規則第五十一條規定，「旅行業對其僱用之人員執行業務範圍內所為之行為，視為該旅行業之行為。」所以，若車禍鑑定報告為當地旅行社僱用之遊覽車所導致，旅行社則無法免責。由於遊覽車是由旅行社所承租，為旅行社的履行輔助人，非屬大眾運輸工具，因此遊覽車公司如未盡保養、查驗車輛安全之義務，導致團體受有損害時，旅行社須與遊覽車公司負同一之責任，就旅客因此所受損害加以賠償。

二、醫療理賠部分

　　按旅行業管理規則第五十三條規定，「旅行業舉辦團體旅遊、個別旅客旅遊及辦理接待國外或大陸地區觀光團體旅客旅遊業務，應投保責任保險，其投保最低金額及範圍至少如下：每一旅客因意外事故所致體傷之醫療費用新臺幣三萬元。」

三、 本案主因

本案主要問題有三點：

1. 超出三萬元醫療費用之爭論。旅客於國外發生意外而住院等醫療費用，因無法獲得當地健保單位的補助，或回台後繼續治療，醫療費用常會有超出三萬元的情形，此部分旅行社請小梅等人列明已花費之醫療費用金額，或由正式醫療單位提出未來復健所需費用，由旅行社請韓國當地旅行社協助索賠。

2. 採用民俗療法之費用。由於其中一人有脊髓受傷的情況，造成無法久坐、久站的情形，在嘗試傳統療法後發覺效果較好，但因保險公司對於理賠之認定為由正式醫療院所出示之單據，僅能請小梅等人至有健保給付之中醫診所就醫。

3. 顏面受損之美容費用。另一人因傷及顏面神經，講話時嘴巴不正且口齒不清晰，依規定，若因意外傷害導致需要整型者，醫療行為若在一百八十天內完成，保險公司仍能申請理賠，但若為孕婦無法進行麻醉，或無法於一百八十天內完成，則無法申請。

註：

舊版旅行業綜合保險第二十七條：本章保險契約所載「每一個人意外死亡或殘廢之保險金額」，係指在任何一次意外事故內對每一個人殘廢或死亡個別所負之最高賠償責任而言。但仍受被保險人申報之團員名冊所載「每一個人意外死亡或殘廢保險金額」之限制。

前項「意外死亡或殘廢」，意謂旅遊團員因遭遇外來的突發意外事故，並以此意外事故為**直接且單獨原因**，致其身體蒙受傷害因而殘廢或死亡。

個案四　意外事故（泰國）

地點：泰國
老陶一家三口參加旅行社安排之泰國六日遊。行程中參觀東芭樂園時，老陶一家人與園中老虎拍照時，老陶七歲大的兒子小陶竟遭老虎咬傷，在旅行社安排下，緊急就醫。回國後，雙方在精神賠償與醫療理賠方面無法達成共識，老陶則邀集媒體召開記者會。老陶原請旅行社賠償美金二千元，之後又提出美金一萬元的精神賠償。

⋯⋯ 相關法規與解析

一、 醫療理賠方面

依旅行業管理規則第五十三條規定，「旅行業舉辦團體旅行業務，應投保責任保險及履約保險。責任保險之最低投保金額及範圍至少如下：

1.每一旅客意外死亡新臺幣二百萬元。
2.每一旅客因意外事故所致體傷之醫療費用新臺幣三萬元。

3.旅客家屬前往處理善後所必需支出之費用新臺幣十萬元。
因此，小陶只能就醫療費用部分由旅行社協助向保險公司
申請理賠，並另行申請健保的補助，小陶無法得到實質之
金錢賠償。

二、野生動物園的安全性

在泰國東芭樂園方面，該園經營之合法性並無疑問，而安排
老虎拍照為例行性節目，對於野生動物之利牙並已施以必要之措
失，以往並未發生類似事件。事發後，據泰國觀光局表示，該園
已暫停安排拍照活動；在領隊方面，事發時亦緊急將小陶送往當
地醫療單位就醫，醫院並開立處方籤供小陶可回國繼續就醫。在
旅行社方面，由於小陶回國治療皆以健保就醫，無法提出其他醫
療費用可向保險公司申請理賠，因此旅行社提出新台幣六千元之
慰問金，但與老陶所期盼差距甚遠。

按旅遊契約第三十四條規定，「甲方在旅遊中發生身體或財
產上之事故時，乙方應為必要之協助及處理。前項之事故，係因
非可歸責於乙方之事由所致者，其所生之費用，由甲方負擔。但
乙方應盡善良管理人之注意，協助甲方處理。」對於旅行社是否
有過失之責，僅能經由司法途徑解決。

三、觀光團體緊急事故處理作業要點

交通部觀光局於二○○一年七月十二日公布旅行業國內外觀
光團體緊急事故處理作業要點，內容如下：

1.為督導旅行業迅速有效處理國內、外觀光團體緊急事故，

以保障旅客權益並減少損失發生，特依旅行業管理規則第三十七條規定訂定本要點。

2.本要點所稱緊急事故，指因劫機、火災、天災、海難、空難、車禍、中毒、疾病及其他事變，致造成旅客傷亡或滯留之情事。

3.旅行業經營旅客國內、外觀光團體旅遊業務者，應建立緊急事故處理體系，並製作緊急事故處理體系表，載明下列事項：

(1)緊急事故發生時之聯絡系統。

(2)緊急事故發生時，應變人數之編組及職掌（註一）。

(3)緊急事故發生時，費用之支應。

4.旅行業處理國內、外觀光團體緊急事故時，應注意下列事項：

(1)導遊、領隊及隨團服務人員處理緊急事故之能力。

(2)密切注意肇事者之行蹤，並為旅客之權益為必要之處置。

(3)派員慰問旅客或其家屬；受害旅客家屬，如需赴現場者，並應提供必要之協助。

(4)請律師或學者專家提供法律上之意見。

(5)指定發言人對外發布消息。

5.導遊、領隊或隨團服務人員隨團服務時，應攜帶緊急事故處理體系表、國內外救援機構或駐外機構地址與電話及旅客名冊等資料。

前項旅客名冊，應載明旅客姓名、出生年月日、護照號碼（或身分證統一編號）、地址、血型。

6.導遊、領隊或隨團服務人員隨團服務，遇緊急事故時，應注意左列事項：

(1)立即搶救並通知公司及有關人員，隨時回報最新狀況及處理情形。

(2)通知國內外救援機構或駐外機構協助處理。

(3)妥善照顧旅客。

7.旅行商業同業公會應輔導所屬會員建立緊急事故處理體系，並協助業者建立互助體系。

8.本要點報奉交通部核定後施行，修正時亦同。

註：

編組及職掌：

1.全權處理人：統一指揮調派人力。

2.處理小組：參與緊急事故之處理、協調、聯繫。

3.公關組：

(1)發言人：對外發布消息。

(2)聯絡人：負責聯絡事宜。

4.接待組：負責協助旅客家屬赴現場。
　　　　　　負責慰問旅客或其家屬。

5.法務組：提供法律上意見。

6.總務組：負責支援。

四、判例參考

（資料來源：司法院 http://nwjirs.judicial.gov.tw）

【裁判字號】　　85，台上，740

【裁判日期】　　850411

【裁判案由】　　給付保險金

【裁判全文】

最高法院民事判決　　　　　八十五年度台上字第七四〇號
　　上　訴　人　　宋秋香
　　被上訴人　　國泰人壽保險股份有限公司
　　法定代理人　　蔡宏圖
右當事人間請求給付保險金事件，上訴人對於中華民國八十
四年八月十四日台灣高等法院第二審判決（八十四年度保險
上字第二號），提起上訴，本院判決如左：

主文

上訴駁回。
第三審訴訟費用由上訴人負擔。

理由

本件上訴人主張：伊母宋蘇阿礭於民國八十一年十二月三十
日參加創造旅行社舉辦之琉球四日遊，行前向被上訴人投保國泰
旅行平安保險，投保金額為新台幣（下同）三百萬元。已繳清保
險費，並指定伊為受益人。八十二年一月二日伊母旅遊至琉球沖
繩縣名護市，於進早餐時，因嗆到食物，乃發生嘔吐，旋失足跌
倒於樓梯處，造成後腦破裂、血流不止，送醫後不治死亡。依其
與被上訴人所訂保險契約約定，被上訴人就此意外死亡事故，即
應負給付保險金義務。詎伊於八十二年三月間請求被上訴人給付
時，竟遭拒絕等情，求為命被上訴人給付三百萬元及自八十二年
四月三十日起加付法定遲延利息之判決。

被上訴人則以：依伊與被保險人宋蘇阿礭間之保險契約第
二、五條約定，被保險人須於契約有效期間內，遭遇外來突發之
意外傷害事故，並以該意外傷害事故為直接、單獨之原因導致死

亡者，伊始負給付保險金之責。宋蘇阿罅既非因意外傷害致死，伊拒絕給付保險金，即無不當等語，資為抗辯。

原審以：上訴人之母宋蘇阿罅以上訴人為受益人，向被上訴人投保國泰旅行平安保險，旅遊至琉球沖繩縣名護市，於早餐後死亡之事實，為兩造所不爭執，並有國泰旅行平安保險被保險人名冊、要保書、死亡診斷書、保險契約條款等件為憑，堪認為真正。上訴人雖主張伊母之死亡，屬於外來意外傷害事故，被上訴人應依約給付保險金云云，惟據上訴人之姐即與其母同遊之宋秀鳳所撰報告書記載：「八十二年一月二日八時二十分與母親（宋蘇阿罅）至旅館十一樓吃早餐，進食至一半，我母親表示有點想吐的感覺，所以快步走去洗手間…，過一會施益義先生急急忙忙跑回來告訴我，我母親跌倒受傷了。我急忙跑出去，見到我母親躺在樓梯旁的地上，昏迷不醒，且地上留有一灘血跡。…再過二十分鐘，救護車將我母親送往醫院後不治死亡。」及上訴人提出之被保險人宋蘇阿罅死亡診斷書載明：「當科診斷名窒息，疑似肝機能障礙。（主訴）心肺停止（現病歷），一九九三年一月二日早飯後，噁心到廁所，家人發現未回來。發現口吐白沫倒在廁所，同時後頭部瘀血、流血。…救護車於八點五十分到達，此時已無呼吸狀態，救護人員將口內噁（嘔）吐物挖出，作心臟按摩…給予心肺甦醒術及氣管插管，抽吸氣管發現有米粒及嘔吐物，立刻給純氧、給輸液、急救藥。…後頭部有四公分裂創傷口，…（頭部電腦斷層）無腦內出血，無外傷性蜘蛛膜下腔出血」。而「死亡原因為：不整脈、心筋虛血、窒息」。再由第一審檢送宋蘇阿罅之Ｘ光照片二張，就其情況是否屬腦溢血或因跌倒頭部外傷，函請行政院衛生署鑑定結果，認為：無腦溢血之證據。無法用Ｘ光圖片診斷是否有頭部外傷。有該署八十三年八月二十六日衛署醫字第八三〇五二〇五三號函可稽等情，足認被保險人宋蘇

阿罅之死亡原因係於早餐時，因「內發性疾病」引起噁心而嘔
吐，其嘔吐物留在口內吸入呼吸道致窒息死亡。其既非因遭遇外
來、突發之意外事故，並以該事故為直接、單獨之原因致其身體
蒙受傷害致死，自與前述保險契約條款第二條所定：「被保險人
於本契約有效期間內，因遭遇外來突發之意外傷害事故，並以此
意外傷害事故為直接且單獨原因，致其身體蒙受傷害或因而殘廢
或死亡時，依照本契約約定，給付保險金」之要件不符。被上訴
人即無給付保險金之義務，上訴人主張其母屬意外死亡，符合該
條約定之給付保險金要件，要非可採。是上訴人之母宋蘇阿罅縱
曾跌倒，造成頭部四公分外傷，然上開死亡診斷書上已載明「頭
部電腦斷層無腦內出血，無外傷性蜘蛛膜下腔出血」，顯見宋蘇阿
罅之頭部外傷，未造成腦部出血，殊難以之認定其死亡係因外來
之意外事故致身體受傷死亡，且為其死亡之直接、單獨原因。證
人施益義證述：「…我與她（宋蘇阿罅）打過招呼後，才走幾
步，忽然聽到一聲重響，我回頭發現宋老太太跌倒，我即跑過去
扶起她的頭部，她後腦因撞擊流血…，及證人劉昭、林青助證
稱：「我們跑過去，看到宋蘇阿罅平躺在餐廳附近樓梯口處」，
「宋蘇阿罅倒下去之原因不清楚」各等語，僅能證明宋蘇阿罅曾經
跌倒，不能證明其死亡符合保險契約所定之「意外死亡」要件。
而宋蘇阿罅之死亡診斷書上並無其腦部缺氧死亡之記載，亦難以
施益義所證：「醫生說腦本身內部沒有問題，是因跌倒，腦部缺
氧而死，當時我們有告訴醫生，是意外致死，醫生說日文沒有
『意外』之詞，僅依實際情形記載」云云，充為宋蘇阿罅係意外死
亡之證明。上訴人未能就被保險人宋蘇阿罅係因跌倒撞擊頭部造
成嘔吐物無法排除而吸入氣管終致窒息為舉證，其主張宋蘇阿罅
之跌倒，為死亡之直接原因，即無足取。況被保險人宋蘇阿罅果
係因跌倒撞擊頭部致將未排出之嘔吐物吸入氣管始窒息死亡，其

旅遊糾紛處理

跌倒撞擊頭部之意外傷害，亦非死亡之直接、單獨原因。上訴人仍不得援引上開保險契約條款第二條約定，請求被上訴人給付保險金。並明另件台灣台北地方法院八十四年度保險字第四號判決，不能據為有利於上訴人之認定，及兩造其餘攻擊防禦方法，無庸逐一論究之理由。因而維持第一審所為上訴人敗訴之判決，駁回其上訴。經核於法洵無違誤。上訴論旨，猶以：被保險人宋蘇阿罇係因跌倒引致腦部缺氧窒息死亡等陳詞，指摘原審採證、認事之職權行使為不當，求予廢棄原判決，非有理由。

據上論結，本件上訴為無理由，依民事訴訟法第四百八十一條、第四百四十九條第一項、第七十八條，判決如主文。

中　華　民　國　八十五　年　四　月　十一　日

個案五　不可抗力事變（金門）

地點：金門

老王為高雄縣某鄉里之巡守隊，計畫在國內舉辦隊員自強活動，競標後委託旅行社承辦金門戰地三日遊，參加人數為四十四人。九月份簽訂契約付清團費後相繼有幾個颱風襲台，因天氣的變數太大，巡守隊原本想取消該活動，但旅行社表示已向航空公司付訂金取得機位，不可解約，否則要依約賠償，況且運氣也不致那麼差。但就是那麼不巧，出發前一天氣象局發布颱風橫掃金門澎湖地區的警報，巡守隊再次協商希望延期。旅行社表示，除非航空公司班機停飛，否則團體仍應成行。

出發後才發現機艙內只有這家旅行社承攬的團體冒險成行，

其他家旅行社的團都取消了。第一天行程未受影響。隔日，颱風侵襲，金門受創嚴重，全區停水停電，機關學校、商店皆關閉。團員待在飯店無處可去，接下來兩天之行程全泡湯。原訂的餐廳無法供應餐食，導遊因道路中斷無法到飯店，午餐沒法安排，僅能在傍晚時託人送麵包及飲料來充饑。次日巡守隊唯恐旅行社又敷衍餐食搞壞身體，就指定到金門某大餐廳用自助餐，導遊卻表示午餐的預算為每人一百五十元，前一天預定午餐的餐廳不見得退費，但購買麵包每人已用掉五十元，故當日午餐每人僅剩一百元的預算，而巡守隊指定用餐處每人費用為二百元，因此要求每人加付一百元。團員只得照導遊要求付款了事，一心只想趕快回台灣。但造化弄人，第三日回程班機也因颱風之故取消，導遊在中午竟提出一張切結書，言明行程已結束，之後一切食宿由團員自理，如有任何狀況與旅行社無關。團員因此自付多住一晚的住房費。第四日由飯店至機場道路受損，大型遊覽車無法通行，導遊另租中型巴士，載送十八人去機場，其餘團員則叫計程車自行到機場，車資自理。在機場時，由於金門回高雄之機位不足，導遊要脅團員自費購票由金門—台北回高雄。原金門—高雄機票可辦退票，每人退費一千元，因此需再多付機票款差額，如再延遲，則不協助機位問題，團員只好付費買票。

旅遊糾紛處理

相關法規與解析

一、出發前取消

　　旅行團體的操作，常受許多變數影響，最難掌握的就是遇到天災、機場關閉等情形。旅行社明知颱風將至，勢必影響行程之進行，導致契約之一部無法履行，依照國內旅遊契約第二十條規定，「因不可抗力或不可歸責於當事人之事由，致本契約之全部或一部無法履行時，得解除契約之全部或一部，不負損害賠償責任。乙方已代繳之規費或履行本契約已支付之全部必要費用，得以扣除餘款退還甲方。但雙方應於知悉旅遊活動無法成行時，應即通知他方並說明其事由；其怠於通知致他方受有損害時，應負賠償責任。為維護本契約旅遊團體之安全與利益，乙方依前項為解除契約之一部後，應為有利於旅遊團體之必要措置（但甲方不同意者，得拒絕之）如因此支出之必要費用，應由甲方負擔。」契約中可見，如果旅行社順水推舟接受巡守隊於出發前一天提出延期的要求，所生之費用由旅客負擔，也不致於產生出發後因颱風所衍生之一切問題。

　　一旦團體出發，契約對旅行社就不太有利了。國內旅遊契約第二十三條規定，「旅遊途中因不可抗力或不可歸責於乙方之事由，致無法依預定之旅程、食宿或遊覽項目等履行時，為維護本契約旅遊團體之安全及利益，乙方得變更旅程、遊覽項目或更換食宿、旅程，如因此超過原定費用時，不得向甲方收取。但因變更致節省支出經費，應將節省部分退還。甲方不同意前項變更旅程時得終止本契約，並請求乙方墊付費用將其送回原出發地。於

到達後，立即附加年利率X％利息償還乙方。」

　　因此，旅行社不應向旅客加收交通費用，也不宜簽切結書，要求團員自理衍生之一切食宿。領隊所寫的『如有任何狀況發生與乙旅行社無關』字眼不僅讓旅客不舒服，更違反契約內容。旅行社也應退回行程中未走景點所節省之費用。

個案六　其他（日本北海道）

地點：日本北海道

小如在網路上看到旅行社之日本北海道五日遊行程安排得不錯，於是幫夫妻倆人報名，打算在農曆年期間出發。出發前，旅行社告知回程華航由日本飛回中正機場之包機，因原預訂的華航北高段接駁時間差了五分鐘，無法接上，請小如每人自費一千九百九十元，改為長榮接駁，小如為能順利回程，也只好同意。但出發後，卻遇到同一華航包機之旅客，卻能順利接駁原預訂小如欲搭乘而未搭之華航北高接駁機。此外，小如之行李從日本欲轉運回高雄，日本華航人員卻告知只能掛到中正，為此領隊與航空公司也發生爭執，不得已之下，只好按航空公司說法掛到中正。待小如抵達中正後，先入境台灣領取行李，又回到第二航站欲再辦理登機手續搭乘北高接駁機，卻被告知依規定只能在入境時利用內部轉機方式方能搭乘接駁機，不能入境又出境。最後小如夫妻只好簽寫了幾份報告書，以「誤入境」處理。

旅遊糾紛處理

相關法規與解析

一、轉機規定

　　根據轉機規定，同一航站同一航空公司轉機時間至少需五十分鐘；同一航站不同航空公司轉機時間至少一小時；不同航站間轉機至少需二小時，此即所謂的MCT（Minimun Connecting Time），為的是讓轉機旅客有充裕的時間及轉機行李的安排。因此當旅行社告知小如接駁時間不足時，小如亦能理解並自費購買另一家航空公司的接駁費用。但在回程中，竟遇見同一包機的其他旅客，竟能搭上所謂接駁時間不足之班機，當場為之氣結。但由於接駁時間的規定確為如此，其他旅客的狀況為由別家旅行社所安排，只能猜測其訂位作業與航空公司之間以變通方式處理。

二、行李託運

　　行李無法從日本直掛回高雄，這樣的回答令人質疑，但由於事實已發生，雖然錯誤為日本華航人員所引起，領隊亦於當場曾表示異議，但終無法解決，依旅遊契約第三十三條規定，「旅遊期間，因不可歸責於乙方之事由，致甲方搭乘飛機、輪船、火車、捷運、纜車等大眾運輸工具所受損害者，應由各該提供服務之業者直接對甲方負責。但乙方應盡善良管理人之注意，協助甲方處理。」

第四篇
權益篇

從前面章節中，可了解到旅客與旅行社簽訂旅遊契約的重要性，但其簽訂方式上，旅行業者曾不斷向交通部觀光局反應有實施上的困難，因此，交通部觀光局在九十二年五月修訂旅行業管理規則時，亦將簽訂方式變通為「旅行業將交通部觀光局訂定之定型化契約書範本公開並印製於旅行業代收轉付據憑證交付旅客者，除另有約定外，視為已依第一項規定與旅客訂約。」也就是說，旅客在繳付團費後，旅行業者給旅客代收轉付據，並附上旅遊契約，就表示雙方已簽約了。

旅行業管理規則第二十四條規定：

旅行業辦理團體旅遊或個別旅客旅遊時，應與旅客簽定書面之旅遊契約；其印製之招攬文件並應加註公司名稱及註冊編號。

團體旅遊文件之契約書應載明下列事項，並報請交通部觀光局核准後，始得實施：

一、公司名稱、地址、代表人姓名、旅行業執照字號及註冊編號。

二、簽約地點及日期。

三、旅遊地區、行程、起程及回程終止之地點及日期。

四、有關交通、旅館、膳食、遊覽及計畫行程中所附隨之其他服務詳細說明。

五、組成旅遊團體最低限度之旅客人數。

六、旅遊全程所需繳納之全部費用及付款條件。

七、旅客得解除契約之事由及條件。

八、發生旅行事故或旅行業因違約對旅客所生之損害賠償責任。

九、責任保險及履約保證保險有關旅客之權益。

十、其他協議條款。

前項規定，除第四款關於膳食之規定及第五款外，均於個別旅遊文件之契約書準用之。

旅行業將交通部觀光局訂定之定型化契約書範本公開並印製於旅行業代收轉付據憑證交付旅客者，除另有約定外，視為已依第一項規定與旅客訂約。

旅遊相關法規

✽ 旅遊契約

✽ 旅行業綜合保險

第一節 旅遊契約

旅客與旅行社交易方式非屬「銀貨兩訖」，旅客於團體出發前繳清團費，旅行社則俟出發後，始能依行程分時分段提供對待給付（食、宿、交通、旅程之服務）；加上旅行社提供之對待給付，非屬旅行社直接所有，需賴其合作夥伴（法律上稱為履行輔助人，例如：航空公司、交通公司、旅館、餐廳等）始能達成；且旅程涵蓋之每一環節，環環相扣，任何疏失或不可歸責事由（例如：旅遊目的地發生罷工、疫情、動亂等）及不可抗力事變（颱風、地震）均影響旅行社之給付內容，較易產生旅遊糾紛。因而，國際間在1970年已簽署旅遊契約公約（International Convention on Travel Contracts），我國亦有簽署該公約。

一、定型化契約

所謂定型化契約，依消費者保護法之規定，係指企業經營者為與不特定多數人訂立契約之用，而單方預先擬定之契約條款。由於定型化契約係由企業經營者單方預先擬定，為保障旅客之權益，交通部觀光局於民國六十八年開放觀光開始，即有旅遊契約之機制。民國七十年並依當時的發展觀光條例第二十四條「旅行業辦理團體觀光旅客出國旅遊時，應發行其負責人簽名或蓋有公司印章之旅遊文件…」「旅遊文件格式及其必須記載之事項由交通部定之」之規定，在旅行業管理規則中，以「表」建構定型化契約，藉由行政作用訂定公平的旅遊契約範本。民國八十三年一月十一日公布之消費者保護法亦對包括旅行業在內之企業所備之定

旅遊糾紛處理

型化契約予以規範。

定型化契約之優點是簡便，但其「公平性」極易被企業有意無意的忽視，因此，消費者保護法規定，企業經營者在定型化契約中所用之條款，應本平等互惠之原則。違反平等互惠原則者，推定其顯失公平，被推定為顯失公平之條款即屬無效。

消費者保護法為防杜企業之定型化契約，有不公平之規定，定有「應記載及不得記載事項」之規範，事實上，交通部觀光局早已在七十年間訂有旅遊契約「應記載」事項。八十八年五月並照行政院消費者保護委員會之決議，依消保法之規定，公告增訂「不得記載事項」（公告六個月生效）。除了上述行政法之規範外，民法債編修正案亦增訂第八節之一「旅遊」，於民國八十八年四月公布，並自民國八十九年五月五日起實施，使旅行業與旅客簽訂之旅遊契約為有名契約，旅客與旅行社間之權利義務亦更明確。（資料來源：旅行業從業人員基礎訓練教材，交通部觀光局）

二、旅遊契約的修正演進

而就旅遊契約，近年來亦歷經了幾次的修正：

1.八十四年

八十四年的國內外旅遊契約為交通部觀光局於八十四年六月二十四日交路發字第八四三二號令修正發布。

2.八十九年

現行之國內外旅遊契約為交通部觀光局於八十九年五月四日觀業八十九字第〇九八〇一號函修正發布，為因應八十九年五月施行之民法債編旅遊專節而修正，與八十四年的版本相較之下，由三十二個條款增加為三十六個條款。

3.九十三年

　　由於自八十九年修正旅遊契約以來，發生了九十年的九一一事件，九十二年的SARS事件及九十二年的巴里島痢疾事件，使得旅客與旅行社間對於解除契約的認知發生差異，經由相關單位討論而提出旅遊契約第二十八條之一之增修，但截至（九十三年九月）為止目前觀光局尚未公告增訂。

三、第二十八修之一增修

(一) 旅遊契約第二十八條之一增修經過

　　民國九十二年發生巴里島痢疾事件，旅客紛紛心生恐慌而要求解除契約，唯政府並未對此做出旅遊警訊，因此旅客解除契約後旅行社所產生的損失，旅客應如何負擔，旅遊契約未有明確規定，許多糾紛因而產生。有鑑於此，行政院消費者保護委員會特要求交通部觀光局制訂國外旅遊定型化契約第二十八條之一，希望比照國外旅遊契約第二十八條的規定（旅客解除契約，僅支付旅行社已代繳之規費、合理必要費用），但旅客不需要支付旅行社任何違約金。品保協會及業者代表認為如比照旅遊契約第二十八條的規定，僅支付旅行社規費、合理必要費用，如此對旅行社顯失公平。最後在九十三年經與行政院消保會商討做成結論，日後旅客報名參加旅遊團後，如有發生類似巴里島痢疾事件、恐怖活動等等事件，致有危害旅客生命、身體、健康、財產安全之虞者，旅客得解除契約，但應比照第二十八條的規定支付旅行社已代繳之規費、合理必要費用外，還應支付旅行社行政管銷費用，以不超過旅遊費用百分之五為限，該條文亦將增訂於定型化旅遊契約書中。

（二）國外旅遊訂型化契約書第二十八條之一增訂條文草案

「本旅遊團所前往之旅遊地區，其中任一地區當地因遭受敵對、封鎖、罷工、停工、暴動、爆炸、恐怖活動、天災、火災、政府行為（包括立法上、行政、司法、警察或其他政府機關之措施在內）、傳染病蔓延或其他超出任何一方可合理控制之事由，致有危害旅客生命、身體、健康、財產安全之虞者，得解除契約。並依下列規定辦理：

1.經政府機關發布不宜前往者，準用第二十八條之規定。
2.經政府機關發布建議暫緩前往者，乙方應將已代繳之規費、履行本契約已支付之全部必要費用及行政管銷費用扣除後之餘款返還甲方。

前項第二款之行政管銷費用，不得超過旅遊費用總額之百分之五。」

四、國內、外旅遊定型化契約應記載及不得記載事項

消保法第十七條第一項規定，「中央主管機關得選擇特定行業，公告規定其定型化契約應記載或不得記載之事項。」所以，交通部就旅遊契約，可以依此規定公告應記載或不得記載事項。旅遊定型化契約，對公告應記載的事項而未記載的話，該應記載的事項仍然構成契約的內容，旅行社與旅客應受其拘束；對公告不得記載的事項如果在定型化契約中記載的話，該一般條款是無效的，旅客不受拘束，沒有履行的義務。

通常定型化契約的一般條款，全部或部分無效或不構成契約內容的一部分，除去該部分，契約仍可以成立者，契約的其他部分，仍然有效。但是如果對契約的任何一方顯失公平的話，契約就全部無效，消保法第十六條定有明文。

五、民法債編旅遊專節

我國民法債編新修正的內容，於第五百十四條之一～第五百十四條之十二增訂「旅遊專節」，該規定並自民國八十九年五月五日起生效。消費者於訂立「旅遊契約」首須明白「旅遊營業人」係為提供旅客「旅遊服務」，而收取「旅遊費用」；而上述「旅遊服務」，則是包括：安排行程及提供交通、膳宿、導遊或其他有關的服務（參見民法第五百十四條之一）。其次，消費者與旅行社訂購旅遊產品時，務必要求訂立「書面」的旅遊契約，此一契約內容至少應記載下列內容：

1. 旅遊營業人的名稱及地址。
2. 旅客名單。
3. 旅遊地區及旅程。
4. 旅遊營業人提供的交通、膳宿、導遊或其他有關服務及其品質。
5. 旅遊保險的種類及金額。
6. 其他有關事項。
7. 填發的年月日（參見民法第五百十四條之二）。

再者，有些消費者於訂立「旅遊契約」之後，在未出團之前，卻發生無法參加，欲由其親友代其前往，關於此一問題，民法第五百十四條之四明訂：旅遊開始前，旅客得變更由「第三人」

旅遊糾紛處理

參加旅遊，旅遊營業人非有正當理由，不得拒絕。但「第三人」依上述規定而成為「旅客」時，如因而增加費用，旅遊營業人得請求其給付；如減少費用，遊客不得請求旅行社退還！

又消費者參加旅遊團，常發生旅行社變更行程或變更飯店的星級，依民法第五百十四條之五第一項規定：旅遊營業人非有「不得已的事由」存在，不得變更旅遊內容。例如：原欲前往印尼，卻遇上霾害，被迫變更行程。此外，消費者還應明白「旅遊契約」為「有償契約」，所以旅遊營業人對於消費者負有「瑕疵擔保責任」，即旅遊營業人提供旅遊服務，應使其具備通常價值及約定的品質；如欠缺上述價值或品質者，消費者得請求旅遊營業人改善，旅遊營業人不為改善或不能改善時，旅客得請求減少費用；有難於達預期目的之情形者，並得終止契約；如因可歸責於旅客營業人的事由而致者，更得請求損害賠償（民法第五百十四條之六、第五百十四條之七）。

第二節 旅行業綜合保險

舊制旅行業綜合保險（含履約保險及契約責任險）為八十三年經財政部核准實施，目前新制旅行業綜合保險為九十三年七月一日起實施。先就旅行業綜合保險的內容進行說明。

一、旅行業綜合保險

為保障旅客權益，交通部觀光局在民國七十年，即樹立旅行平安險制度，當時因保險觀念尚未普及，而以法令規定旅行社代為投保，民國八十年擴及國內旅遊，民國八十一年擴至旅行業組

團赴大陸旅行，亦需投保平安保險。隨著保險觀念漸漸普及，民國八十四年六月改由旅客自行投保平安，平安險之理賠僅限於死亡及重傷，對於醫療及處理意外事故之費用並不理賠，旅行平安險由旅客自行投保後，交通部觀光局另行建置旅行社投保「責任保險」制度。

（資料來源：旅行業從業人員基礎訓練教材，交通部觀光局）

（一）責任保險

旅行業管理規則第五十三條規定：

旅行業舉辦團體旅遊、個別旅客旅遊及辦理接待國外或大陸地區觀光團體旅客旅遊業務，應投保責任保險，其投保最低金額及範圍至少如下：

1.每一旅客意外死亡新臺幣二百萬元。

2.每一旅客因意外事故所致體傷之醫療費用新臺幣三萬元。

3.旅客家屬前往海外或來中華民國處理善後所必需支出之費用新臺幣十萬元。

4.每一旅客證件遺失之損害賠償費用新台幣二千元。

此外，國人都有健康保險，旅客在海外旅行發生不可預測之傷病，如急性腹痛、骨折等，得於治療結束後六個月內檢附申請書提出申請；若在當地就醫，回國後亦可申請健保給付。

（二）履約保證保險

交通部觀光局自民國五十七年起開始實施保證金制度，此後亦歷經多次調整及變革，雖然給予旅客一定程度的保障，但如果旅行社經營不善，虧欠他人時，旅行社的債權人可以聲請強制執行保證金實現債權，非旅客專屬權，其他債權人亦可聲請強制執

行，且保證金金額仍屬有限。為保障旅客權益，於民國八十四年六月建立旅行社投保「履約保證保險」制度，一旦旅行社因財務問題無法履約時，由保險公司負責理賠。

（三）相關規定

旅行業管理規則第五十三條規定：

旅行業辦理旅客出國及國內旅遊業務時，應投保履約保證保險，其投保最低金額如下：

1. 綜合旅行業新臺幣四千萬元。
2. 甲種旅行業新臺幣一千萬元。
3. 乙種旅行業新臺幣四百萬元。
4. 綜合、甲種旅行業每增設分公司一家，應增加新臺幣二百萬元，乙種旅行業每增設分公司一家，應增加新臺幣一百萬元。

履約保證保險之投保範圍，為旅行業因財務問題，致其安排之旅遊活動一部或全部無法完成時，在保險金額範圍內，所應給付旅客之費用。

第二項履約保證保險，得經中央主管機關核准，以同金額之銀行保證代之。

履約保證保險在實務上的運用，大部分是發生在團體出發前，旅行社因財務問題無法出團，旅客所繳的團費，由承保之保險公司在保險金額內理賠。至於在海外進行中的團體，因本地旅行社發生財務問題，而當地接待旅行社要求旅客再付一次團費，對旅客而言是很不公平的，為解決此一問題，交通部觀光局已與財政部保險司、中華民國保險商業同業公會全國聯合會及品保協會等協商，已訂定「旅行業承辦出國旅行團體行程一部無法完成

履約保證保險處理作業要點」，透過領隊、品保協會、保險公司及當地接待社間的協商，確認未完成行程的團費，由保險公司承擔付款，旅客就不用再付一次團費。

（四）履約保證保險處理要點

旅行業承辦出國旅行團體行程一部無法完成履約保證保險處理作業要點如下：

1. 為協助旅行業因財務問題而無法履行原訂旅遊契約致發生履約保證保險承保事故時，得以讓其所承辦之出國旅行團體順利完成行程，確保旅客權益，特訂定本要點。

2. 本要點所稱之出國旅行團體，係指由旅行社承辦並在國外（含大陸地區）進行旅遊中之旅行團體。

3. 出國旅行團體於旅程中，承辦之旅行業因財務問題發生履約保證保險承保事故時，隨團領隊人員應立即將出團旅行社、旅遊行程、當地接待社、連絡人及電話等資料，通報交通部觀光局。

4. 本局於接獲前項通報後，立即通知中華民國旅行業品質保障協會及承保該旅行業履約保證保險之保險公司會商處理。

5. 領隊人員於通報後，應辦理下列事項：

 (1) 妥善保管回程機票、確認回程機位，囑旅客妥善保管證照，不得將機票及證照交給當地接待社；如機票、證照已遭當地接待社非法扣留時，應立即向當地治安單位報案，並連繫我派駐當地之機關（構）協助及通報本局。

 (2) 要求當地接待社依原訂旅行計劃執行，如遇接待社要求額外付費時，應請接待社就未完成行程所需團費列出明

旅遊糾紛處理

細，並儘量提供原始接待團體合約書、報價單。

(3)將前述接待社所列團費明細併同旅客名單、行程表及經承保保險公司核覆之旅行業綜合保險報備函影本（應由承辦旅行社於出發前交給領隊收執）傳送本局，並隨時與本局及品保協會保持連繫。

6.國外接待社所列額外團費，經品保協會與接待社交涉並會同承保保險公司審核確認無誤後，即通知領隊人員請旅客簽訂賠款滿意暨債權讓與契約書（旅客對承辦旅行社之債權請求權讓與品保協會或保險公司），並經保險公司同意後由品保協會給予接待社承諾書，對未完成部分行程提供付款保證，俾使旅行團正常進行，如有必要即通知當地旅遊主管機關請求協助。

7.旅行團按原訂旅行計劃順利完成行程安全返國後，領隊人員應將本要點第五、六點之相關文件（含全體旅遊團員簽訂之賠款滿意暨債權讓與契約書）交付品保協會，經品保協會確認後併同相關文件交予保險公司辦理理賠。

8.品保協會、保險公司與接待社就團費無法取得共識時，品保協會經保險公司同意後得另行接洽當地其他旅行社接辦未完成行程，以確保完成全部行程及旅客的權益。

9.為保障所有已出團及尚未出團旅客之權益，倘所有旅客之團費損失合計超過保險契約所載之保險金額時，保險公司按比例賠償之。

二、旅行業綜合保險保單內容（舊制）

在旅行業綜合保險的保單內容方面，各家產物保險公司亦針對旅行業管理規則第五十三條制定之。

（資料來源：友聯產物保險公司）

旅行業綜合保險（84.7.17台財保字第841519681號）

（一）承保範圍

1.法定責任：被保險人或其受僱人因經營業務之疏忽或過失，於由其所安排或組團之旅遊期間內，因發生意外事故致旅遊團員體傷、死亡或財物損害，依法應由被保險人負賠償責任而受賠償請求時，本公司對被保險人負賠償之責。

2.契約責任：

(1)意外死亡或殘廢：被保險人於由其所安排或組團之旅遊期間內，因發生意外事故致旅遊團員身體受有傷害殘廢或因而死亡，依照旅遊契約之約定，應由被保人負賠償任而受賠償請求時，本公司將依照本保險契約條款或批單之約定，對被保險人負賠責任。

(2)意外醫療費用：旅遊團員於旅遊期間內，因遭受意外傷害事故，致其身體傷害而必須就醫治療者，其所發生之合理且必須之醫療費用，依照旅遊契約之約定，應由被保險人負賠責任而受賠償請求時，本公司將依照本保險契約條款或批單之約定，對被保險人負賠償責任。

(3)契約責任附加特別費用。

A.特別費用：旅遊團員於旅遊期間內，因遭受意外事故所致死亡或重大傷害，被保險人必須安排受害團員之家屬前往照顧或處理善後，其所發生之合理且必須之費用，包括食宿、交通、簽證或運送出事團員或其、遺體、骨灰回國等費用。

B.旅行業者費用：被保險人或其受僱人必須帶領出事團

員之家屬往出事地點協助處理有關事宜，其本身所發生之合理且實際費用，包括食宿、交通和其他有關費用等。

C.撫慰金。

(4)契約責任附加嚴重急性呼吸道症候群（SARS）。

茲經雙方同意，於投保旅行業綜合責任保險並加繳保險費後，投保「友聯契約責任附加嚴重急性呼吸道症候群（SARS）關懷費用補償附加條款」（以下簡稱本附加條款）。本公司對參加被保險人所安排之中華民國境外旅遊之旅遊團員，經證實感染嚴重急性呼吸道症候群（SARS），被保險人對其下列所支出之費用，本公司依本附加條款之約定負補償責任。

(5)契約責任附加額外費用。

A.額外住宿與旅行費用：旅遊團員於旅遊期間內，因下列不可預知之事由，所發生之合理額外住宿或旅行費用。

　‧護照或旅行文件之遺失。

　‧檢疫之規定。

　‧天災。

　‧汽車、火車、航空器或輪船等之交通意外事故。

B.旅行文件重置成本：旅遊團員於旅遊期間內，因護照或其他旅行文件（機票、信用卡、旅行支票等除外）遺失或遭竊而必須重置所發生之合理成本或費用。

C.行程延遲：旅遊團員於旅遊出發行程，因遭非被保險人或旅遊團員所能控制，且超過十二小時之行程延遲。

(6)契約責任附加來華旅客責任條款。（91.11.27台財保字

第○九一○○六八二五二號函准予核備）

茲經雙方約定同意，本公司對被保險人於本保險契約有效期間內所安排或接待前來中華民國旅遊之旅客在旅遊期間內因發生意外事故致旅遊團員身體受有傷害、殘廢或死亡及因而產生其家屬來華善後處理費用，或旅行文件遺失，依照發展觀光條例及旅行業管理規則之規定，應由被保險人負賠償責任而受賠償請求時，本公司依本附加條款之約定負賠償責任。

3.履約責任保險：被保險人於本保險契約有效期間內，向第三人收取團費後，因財務問題使所安排或組團之旅遊無法起程或完成全部行程，致旅遊團員全部或部分團費遭受損失，依法應由被保險人負賠償責任，而受賠償請求時，本公司對被保險人負賠償之責。

（二）承保對象

凡經中央觀光主管機關核准註冊發給執照之旅行業者。

（三）保險金額及自負額（單位：新台幣元）

1.法定責任：

	（甲）	（乙）	（丙）
每一個人傷亡	200萬	200萬	200萬
每一意外事故傷亡	400萬	800萬	1,000萬
每一意外事故財損	50萬	50萬	50萬
累計最高賠償金額	450萬	850萬	1,050萬
自負額：每一意外事故	NT$15,000		

2.契約責任險：

　　每一個人死亡或殘廢：至少200萬。

　　每一個人意外傷害醫療：至少3萬。

　　每一意外事故傷亡：5億。

　　累計最高賠償金額：10億。

　　(1)契約責任附加嚴重急性呼吸道症候群（SARS）：

　　　　慰問金費用：20萬。

　　　　喪葬費用：180萬。

　　(2)契約責任附加來華旅客責任條款

　　　　每一旅客意外死亡：200萬。

　　　　每一旅客意外殘廢：200萬。

　　　　每一旅客因意外事故所致體傷醫療費用：3萬。

　　　　旅客家屬前來中華民國處理善後所必須支出之費用：10萬。

　　　　每一旅客旅行文件遺失之重置費用：2千。

3.履約責任險

　　綜合旅行社：保額NT$4,000萬。

　　甲種旅行社：保額NT$1,000萬。

　　乙種旅行社：保額NT$ 400萬。

　　每一增設分公司，保險金額增加如下：

　　綜合旅行社：保額NT$200萬。

　　甲種旅行社：保額NT$200萬。

　　乙種旅行社：保額NT$100萬。

（四）保險期間

　1.法定責任險：一年。

　2.契約責任險：被保險人所申報之旅遊期間內，自旅遊團員

離開其居住處所開始其旅遊起，至旅遊團員結束該次旅遊直接返回其居住處所為止。

(1)契約責任附加嚴重急性呼吸道症候群（SARS）：限中華民國境外旅遊天數15日（含）。

3.履約責任險：一年。

新制旅行業綜合保險保單

中華民國產物保險商業同業公會新訂「旅行業責任保險」及「旅行業履約保證保險」，自九十三年七月一日實施。

第一節　新制旅行業責任保險簡介

一、　承保對象

凡經中央觀光主管機關核准註冊發給執照之旅行業者。

二、　承保範圍

本保險契約承保被保險人於本保險契約有效期間內所安排或接待之旅遊期間內，因發生意外事故致旅遊團員身體受有傷害或殘廢或因而死亡，依照發展觀光條例及旅行業管理規則之規定，應由被保險人負賠償責任而受賠償請求時，本公司將依本保險契約之約定，對被保險人負賠償責任。

三、　除外事項

本公司對於下列事由所致之損失不負賠償責任：

1. 因戰爭、類似戰爭（不論宣戰與否）、敵人侵略、外敵行為、叛亂、內亂、強力罷佔或被徵用所致者。
2. 因核子分裂或輻射作用所致者。
3. 因被保險人或其受僱人或旅遊團員之故意行為所致者。

4.因被保險人或其受僱人經營或兼營非本保險契約所載明之旅遊業務或執行未經主管機關許可之業務或從事非法行為所致者。

5.被保險人或其受僱人以協議所承受之賠償責任；但縱無該項協議存在時仍應由被保險人負賠償責任，或依本保險契約之約定，應由被保險人負賠償責任者，不在此限。

6.被保險人或其受僱人向他人租借、代人保管、管理或控制之財物受有損失之賠償責任。但本保險另有約定者不在此限。

7.因電腦系統年序轉換所致者。

8.任何恐怖主義行為所致者。

9.被保險人或旅遊團員所發生之任何法律訴訟費用。

10.旅遊團員之文件遭海關或其它有關單位之扣押或沒收，所致之毀損或滅失。

11.起因於任何政府之干涉、禁止或法令所致之賠償責任。

12.被保險人或其受僱人或其代理人因出售或供應之貨品所發生之賠償責任。但意外事故發生於旅遊期間致旅遊團員死亡、殘廢或醫療費用不在此限。

13.以醫療、整型或美容為目的之旅遊所致任何因該等行為所生之賠償責任。

14.各種形態之污染所致者。

四、保險金額

1.每一旅遊團員意外死亡：新台幣二百萬元。

2.每一旅遊團員意外殘廢：依附表所列六級三十四項殘廢等級標準給付，最高新台幣二百萬元。

3.每一旅遊團員意外醫療費用：新台幣最高三萬元。

4.旅遊文件遺失重置費用：每一旅遊團員最高新台幣兩千
元。

5.旅遊團員家屬前往海外或來中華民國善後處理費用：每一
旅遊團員最高新台幣十萬元。

五、保險期間

自生效日起訂爲一年。

六、保險費

（一）保費計算公式說明

每人保費＝每人純保費÷（1－附加費用率）

出團保費＝每人保費×出團人數

總保費＝各出團保費之總和

（二）每人純保費

本保險之每人純保費按旅遊天數及旅遊地區加以分類，請見
總保險費率表。

（三）附加費用率

不高於32.7％，由各產險公司自行訂定。

（四）出團保費之調整

若每一旅遊團員意外死亡保險金額乘以出團人數後之總額，

旅遊糾紛處理

超過每一次保險事故保險金額，則該出團保費應按下列減費幅度加以調整：

$$減費幅度 = \left(\frac{每一次保險事故保險金額}{每一旅遊團員意外死亡保險金額 \times 出團人數} - 1 \right) \times 0.55 \times 100\%$$

七、短期費率係數表

本保險按各月份保險公司覆核之保險證明書核算保險費，無短期費率係數表。

第二節　新制旅行業責任保險

第一條　保險契約之構成與解釋

本保險單所載之條款及其他各種附加之條款、批單或批註及與本保險單有關之要保書、出團通知單或保險證明書，均為本保險契約之構成部分。

本保險契約的解釋，應探求契約當事人的真意，不得拘泥於所使用的文字；如有疑義時，以作有利於被保險人的解釋為原則。

第二條　承保範圍

本保險契約承保被保險人於本保險契約有效期間內所安排或

接待之旅遊期間內，因發生意外事故致旅遊團員身體受有傷害或
殘廢或因而死亡，依照發展觀光條例及旅行業管理規則之規定，
應由被保險人負賠償責任而受賠償請求時，本公司將依本保險契
約之約定，對保險人負賠償責任。

　　旅遊期間內，被保險人得經本公司同意後，加繳約定之保險
費延長旅遊期間。

第三條　死亡之賠償責任

　　旅遊團員於旅遊期間內遭遇本保險契約承保範圍之意外事
故，自意外事故發生之日起一百八十日以內死亡者，本公司按本
保險契約所載「每一旅遊團員意外死亡」之保險金額對被保險人
負賠償責任。

　　旅遊團員因意外事故失蹤，於戶籍登記失蹤之日起滿一年仍
未尋獲，或被保險人能提出文件足以認為旅遊團員極可能因本保
險契約所約定之意外事故而死亡者，本公司按本保險契約之約定
先行墊付死亡賠償金。若旅遊團員於日後發現生還時，被保險人
應協助本公司向死亡賠償金之受領人取回墊付之死亡賠償金。

第四條　殘廢之賠償責任

　　旅遊團員於旅遊期間內遭遇本保險契約承保範圍之意外事
故，自意外事故發生之日起一百八十日以內，致成附表所列六級
三十四項殘廢程度之一者，本公司按該表所列給付金額予以賠
償。

　　旅遊團員因同一意外事故致成附表所列二項以上殘廢程度
時，本公司將給付各該項殘廢賠償金之和，但以本保險契約所載

旅遊糾紛處理

「每一旅遊團員意外殘廢」之保險金額為限。若不同殘廢項目屬於同一手或同一足時，僅給付較嚴重項目的殘廢賠償。

第五條　醫療費用損失之賠償責任

旅遊團員於旅遊期間內遭遇本保險契約承保範圍之意外事故所致之身體傷害，自意外事故發生之日起一百八十日內，經合格的醫院及診所治療者，本公司就發生之必需且合理的實際醫療費用給付賠償。但每次傷害賠償總額不得超過本保險契約所載「每一旅遊團員意外醫療費用」之保險金額。

前項所稱「合格的醫院及診所」係指依中華民國醫療法所設立，並以直接診治病人為目的之醫療機構。在中華民國境外者，應以依醫療行為當地國法令有合格醫師駐診之醫院或診所為限。

第六條　旅行文件遺失之賠償責任

本公司對於旅遊團員於旅遊期間內因其護照或其他旅行文件之意外遺失或遭竊，除本保險契約不保項目外，須重製旅遊團員之護照或其他旅行文件，所發生合理之必要費用，負賠償責任。但必須於事故發生後二十四小時內向警方或我國駐外有關單位等報案。

前項旅行文件不包括機票、信用卡、旅行支票和現金提示文件。

第七條　善後處理費用之補償責任

被保險人因旅遊團員於旅遊期間內因本保險契約第二條承保

範圍所致死亡或重大傷害，而發生下列合理之必要費用，本公司
依本保險契約所約定之保險金額限額內負賠償責任。

(一) 旅遊團員家屬前往海外或來中華民國善後處理費用

被保險人必須安排受害旅遊團員之家屬前往海外或來中華民
國照顧傷者或處理死者善後所發生之合理之必要費用，包括食
宿、交通、簽證、傷者運送、遺體或骨灰運送費用。

(二) 被保險人處理費用

被保險人或其受僱人必須帶領受害旅遊團員之家屬，共同前
往協助處理有關事宜所發生之合理之必要費用，但以食宿及交通
費用為限，每一事故最高賠償金額為新台幣十萬元整。

第一項所稱「重大傷害」，係指旅遊團員因遭遇意外事故致其
身體蒙受傷害，其傷情無法在短期間內穩定，且經當地合格的醫
院或診所以書面證明必須留置治療七日以上者。

被保險人必須取得有效之費用單據正本，以憑辦理本條賠
償。本項所稱「有效之費用單據正本」不包括由被保險人或其他
旅行同業所製發之單據。

第八條 除外事項

本公司對於下列事由所致之損失不負賠償責任：

1.因戰爭、類似戰爭（不論宣戰與否）、敵人侵略、外敵行
為、叛亂、內亂、強力霸佔或被徵用所致者。
2.因核子分裂或輻射作用所致者。
3.因被保險人或其受僱人或旅遊團員之故意行為所致者。

旅遊糾紛處理

4.因被保險人或其受僱人經營或兼營非本保險契約所載明之旅遊業務或執行未經主管機關許可之業務或從事非法行為所致者。

5.被保險人或其受僱人以協議所承受之賠償責任；但縱無該項協議存在時仍應由被保險人負賠償責任，或依本保險契約之約定，應由被保險人負賠償責任者，不在此限。

6.被保險人或其受僱人向他人租借、代人保管、管理或控制之財物受有損失之賠償責任。但本保險另有約定者不在此限。

7.因電腦系統年序轉換所致者。

8.任何恐怖主義行為所致者。

9.被保險人或旅遊團員所發生之任何法律訴訟費用。

10.旅遊團員之文件遭海關或其它有關單位之扣押或沒收，所致之毀損或滅失。

11.起因於任何政府之干涉、禁止或法令所致之賠償責任。

12.被保險人或其受僱人或其代理人因出售或供應之貨品所發生之賠償責任。但意外事故發生於旅遊期間致旅遊團員死亡、殘廢或醫療費用不在此限。

13.以醫療、整型或美容為目的之旅遊所致任何因該等行為所生之賠償責任。

14.各種形態之污染所致者。

第九條　除外責任（原因）

本公司對旅遊團員直接因下列事由所致之損失，不負賠償責任：

1. 細菌傳染病所致者。但因意外事故所引起之化膿性傳染病，不在此限。
2. 旅遊團員之故意、自殺（包括自殺未遂）、犯罪或鬥毆行為所致者。
3. 旅遊團員因吸食禁藥、酗酒、酒醉駕駛或無照駕駛所致者。
4. 旅遊團員因妊娠、流產或分娩等之醫療行為所致者。但其係因遭遇意外事故而引起者，不在此限。
5. 旅遊團員因心神喪失、藥物過敏、疾病、痼疾或其醫療行為所致者。
6. 非以乘客身分搭乘航空器具或搭乘非經當地政府登記許可之航空器所致者。

第十條　除外責任（活動）

除契約另有約定，本公司對所承保旅遊團員從事下列活動時，所致之損失不負賠償責任。

1. 旅遊團員從事角力、摔跤、柔道、空手道、跆拳道、馬術、拳擊、特技表演等運動時。
2. 旅遊團員從事汽車、機車、及自由車等競賽或表演時。

第十一條　旅遊行程出團通知及覆核

被保險人於本保險契約有效期間內，對所安排或組團之旅遊應於出發前將記載團員名冊、保險金額、旅遊地區、旅遊期間暨航班行程出發及返抵時日之出團通知書向本公司申報，用以作為

覆核及計算保險費之依據。除另有約定外，未經本公司覆核之旅遊行程者，本公司不負賠償責任。

第十二條　定義

本保險契約所使用之名詞定義如下：

1. 「旅遊團員」：係指任何參加由被保險人所安排或組團旅遊且經被保險人載明於出團通知書所附團員名冊，並經本公司覆核之旅客及被保險人指派參與該次旅遊之領隊或導遊。

2. 「旅遊期間」視旅遊團員區別如下：

 (1)前來中華民國旅遊之旅遊團員：係指自進入中華民國海關以後，至出中華民國海關為止或被保險人所申報保險結束日期為止，以先發生者為準。

 (2)團體旅遊及個別旅遊旅遊團員：係指旅遊團員自離開其居住處所開始旅遊起，至旅遊團員結束該次旅遊直接返回其居住處所，或至被保險人所申報保險結束日期為止，以先發生者為準。

3. 「意外事故」：係指旅遊團員於旅遊期間因遭遇外來的突發意外事故，並以此意外事故為直接且單獨原因，致其身體蒙受傷害、殘廢或死亡。

4. 「每一次保險事故保險金額」：係指在任何一次保險事故，本公司對所有旅遊團員傷亡所負之最高賠償責任。

5. 「保險期間內累計保險金額」：係指在本保險契約有效期間內保險事故不只發生一次時，本公司對所有保險事故所負之累計最高賠償責任。

第十三條　旅遊期間之延長

遇有下列情形之一者，旅遊期間得延長：

1. 旅遊團員搭乘領有載客執照之交通工具，該交通工具之預定抵達時刻係在被保險人所申報保險結束日期內，因故延遲抵達而非被保險人或旅遊團員所能控制而必須延長者，但該延長期限不得超過二十四小時。

2. 若旅遊團員所搭乘之飛機遭劫持，且若被劫持已逾被保險人所申報保險結束日期者，除本保險契約另有約定外，將自動延長至旅遊團員完全脫離被劫持之狀況爲止，但自出發日起最多不逾180天。

前項自動延長期間被保險人仍應加繳保險費。

第十四條　保險費之交付

要保人於本保險契約訂立後應依約按月向本公司核算保險費。要保人應於每月二十日前付清上個月之應繳保險費。

前項交付保險費時，應以本公司所掣發之收據爲憑。

第十五條　告知義務

要保人對所填交之要保書及本公司之書面詢問，均應據實說明，如有故意隱匿或因過失遺漏或爲不實之說明，足以變更或減少本公司對於危險之估計者，本公司得解除本保險契約，其危險發生後亦同。但要保人證明危險之發生未基於其說明或未說明之

事實時，不在此限。

前項解除契約權，自本公司知有解除之原因後經過一個月不行使而消滅，或契約訂立後經過二年，即有可以解除之原因，亦不得解除契約。

本公司依第一項規定解除保險契約時，已收之保險費不予退還；倘已經理賠者，得請求被保險人返還之。

第十六條　契約終止

除本保險契約另有約定外，要保人與本公司均有終止之權。

要保人終止契約者，自終止書面送達本公司時起，契約正式終止。但雙方另有約定者不在此限。

本公司終止契約者，應於終止日前十五日以書面通知要保人。

本保險契約之終止，不適用被保險人已申報且經本公司覆核之旅遊行程。

第十七條　契約變更或移轉

本保險契約之內容，倘有變更之需要，或有關保險契約權益之轉讓，應事先經本公司同意並簽批，始生效力。

第十八條　善良管理人

被保險人對受僱人之選任，應盡善良管理人之注意，以避免意外事故之發生。

第十九條　事故發生通知及應盡義務

被保險人或要保人於發生本保險契約承保事故時，應按下列
規定辦理：

1.應於知悉後五日內以電話或書面通知本公司或經本公司所
　指定之國內外代理人。
2.立即採取合理之必要措施以減少損失。
3.於知悉有被起訴或被請求賠償時，應將收到之賠償請求
　書、法院令文、傳票或訴狀等影本立即送交本公司。

要保人或被保險人不於前項第一款所規定之期間內為通知
者，對於本公司因此所受之損失，應負賠償責任。

第二十條　理賠申請文件

被保險人申請賠償時應檢具下列文件：

（一）死亡賠償

1.被保險人與旅遊團員之法定繼承人所簽定之賠償協議書或
　和解書。
2.旅遊契約書或團員名冊。
3.意外事故證明文件。
4.病歷調查同意書。
5.出險通知書。
6.領隊報告書
7.醫師診斷證明書、相驗屍體證明書或死亡診斷書。

8.除戶之全戶戶籍謄本。

9.繼承系統表。

10.繼承人印鑑證明。

11.其他相關文件。

(二) 殘廢賠償

1.被保險人與旅遊團員所簽定之賠償協議書或和解書。

2.旅遊契約書或團員名冊。

3.意外事故證明文件。

4.病歷調查同意書。

5.出險通知書。

6.領隊報告書。

7.醫師診斷證明書。

8.其他相關文件。

(三) 醫療費用損失賠償

1.被保險人與旅遊團員所簽定之賠償協議書或和解書。

2.旅遊契約書或團員名冊。

3.意外事故證明文件。

4.病歷調查同意書。

5.出險通知書。

6.領隊報告書。

7.醫師診斷證明書。

8.醫療收據正本。

9.其他相關文件。

（四）旅行文件重置

1.意外遺失或遭竊之報案證明書。

2.出險通知書。

3.領隊報告書。

4.駐外單位報警資料。

5.入國（境）證明書。

6.辦理證件之規費收據正本。

7.交通費收據。

8.重新申辦旅行文件之影本。

9.其他相關文件。

（五）善後處理費用

1.意外事故證明文件。

2.出險通知書。

3.領隊報告書。

4.本保險契約所約定之相關費用收據正本。

　　旅遊團員申領殘廢賠償時，本公司得對旅遊團員的身體予以檢驗。

　　對於被保險人、要保人或其他利害關係人提供本公司所要求相關理賠文件之費用，除本保險契約另有約定外，本公司不負賠償責任。

第二十一條　抗辯與訴訟

　　被保險人因發生保險契約承保之意外事故，致被起訴或受損害請求時：

旅遊糾紛處理

1. 本公司經被保險人之委託，得就民事部分協助被保險人進行抗辯或和解，所生費用由本公司負擔，但應賠償金額超過保險金額者，若非因本公司之故意或過失所致，本公司僅按保險金額與應賠償金額之比例分攤之；被保險人經本公司之要求，有到法院應訊並協助覓取有關證據及證人之義務。

2. 本公司經被保險人委託進行抗辯或和解，就訴訟上之捨棄、認諾、撤回、和解，非經被保險人書面同意不得為之。

3. 被保險人因處理民事賠償請求所生之費用及因民事訴訟所生之費用，事前經本公司同意者，由本公司償還之，但應賠償之金額超過保險金額者，本公司僅按保險金額與應賠償金額之比例分攤之。

4. 被保險人因刑事責任所生之一切費用，由被保險人自行負擔，本公司不負償還之責。

第二十二條　賠償請求

被保險人履行或遵守本保險契約所載及簽批之條款及任何約定，以及要保人所填交要保書申述之詳實，均為本公司負責賠償之先決條件。

被保險人於取得和解書或法院確定判決書及有關單據後，得向本公司請求賠償。

本公司得經被保險人之書面通知，直接對旅遊團員為賠償金額之給付。但被保險人於破產、解散、清算致法人人格消滅時，旅遊團員或其法定繼承人亦得直接向本公司請求賠償金額之給付。

第二十三條　詐欺行為

　　被保險人、要保人、旅遊團員或其他利害關係人於事故發生，依保險契約請求理賠時，如有任何詐欺、隱匿或虛偽不實等情事時，本公司不予理賠。本公司因此所受之損失，得請求被保險人、要保人、旅遊團員或其他利害關係人賠償。

第二十四條　代位

　　被保險人因本保險契約承保範圍內之損失而對於第三人有損失賠償請求權者，本公司得於履行理賠責任後，於理賠金額範圍內代位行使被保險人對於第三人之請求權。被保險人應協助本公司進行對第三人之請求，但其費用由本公司負擔。被保險人不得免除或減輕對第三人之情求權利或為任何不利本公司行使該項權利之行為，否則理賠金額雖已給付，本公司仍得於受妨害而未能請求之範圍內請求被保險人返還之。

第二十五條　其他保險

　　本保險契約承保範圍之賠償責任，如另有其他旅行業責任保險契約承保時，本公司對於該項賠償責任以本保險契約所定保險金額對於全部保險金額之比例為限。

第二十六條　請求權消滅時效

　　由保險契約所生之權利，自得為請求之日起，經過二年不行

旅遊糾紛處理

使而消滅，有下列各款情形之一者，其期限之起算，依各該款之規定：

1. 要保人或被保險人對於危險之說明，有隱匿遺漏或不實者，自被保險人知情之日起算。
2. 危險發生後，利害關係人能證明其非因疏忽而不知情者，自其知情之日起算。
3. 要保人或被保險人對於保險人之請求，係由於第三人之請求而生者，自要保人或被保險人受請求之日起算。

第二十七條　調解或仲裁

本公司與被保險人對於理賠發生爭議時，被保險人經申訴未獲解決者，得提交調解或仲裁，其程序及費用，依相關法令或仲裁法規定辦理。

第二十八條　管區法院

因本保險契約涉訟時，約定以要保人或被保險人總公司所在地之地方法院為管轄法院。但要保人或被保險人總公司所在地之地方法院為中華民國境外者，則以台灣台北地方法院為管轄法院。

第二十九條　法令適用

本保險契約未約定之其他事項，悉依照中華民國保險法及有關法令之規定辦理。

第三節　新制旅行業履約保證保險簡介

一、承保對象

　　指任何參加要保人所安排或組團旅遊，經要保人載明於團員
名冊，且與要保人訂定旅遊契約並繳交旅遊費用之個別旅客。

二、承保範圍

　　要保人於保險期間內，向被保險人收取團費後，因財務問題
而無法旅行原定旅遊契約使所安排或組團之旅遊無法起程或完成
全部行程，致被保險人全部或部分團費遭受損失，本公司依本保
險契約之約定對被保險人負賠償之責。惟被保險人若以信用卡簽
帳方式支付團費後，已依威士達及萬事達信用卡使用約定書之規
定，出具爭議聲明書請求發卡銀行暫停付款或將其繳付之款項扣
回者，則視為未有損失之發生。

　　本公司在本保險契約有效期間內對個別保險人之賠償金額，
僅以其所遭受損失之團費為限，對所有被保險人之賠償金額之加
總不超過本保險契約所載之保險金額。倘所有旅客之團費損失合
計超過保險契約所載之保險金額時，保險公司按比例賠償之。

三、除外事項

　　要保人因下列事項未能履行原定旅遊契約時，本公司不負賠

償責任：

1.戰爭（不論宣戰與否）、類似戰爭、叛亂或強力霸佔。

2.依政府命令所為之徵用、充公或破壞。

3.罷工、暴動或民眾騷擾。

4.核子反應、核子輻射或放射性污染。

5.可歸責於被保險之事由，致損害發生或擴大。

6.依照旅遊契約，應由被保險人自行負擔之費用或損失。

7.要保人所經營旅行業務逾越政府核准範圍所致。

8.因電腦系統年序轉換所致者。

9.任何恐怖主義行為所致者。

四、保險金額

1.綜合旅行社新台幣4,000萬，每增加一家分公司，增加新台幣200萬元。

2.甲種旅行社新台幣1,000萬，每增加一家分公司，增加新台幣200萬元。

3.乙種旅行社新台幣400萬，每增加一家分公司，增加新台幣100萬元。

五、保險期間

自生效日起訂為一年。

六、保險費率

(一) 保費計算公式

總保險費＝危險保費÷（1－附加費用率）

危險保費＝保險金額×純保費率×擔保品折扣係數×（1＋風
險加減費幅度）

(二) 附加費用率

不高於28.7％，由各產險公司自行訂定。

(三) 保險金額

綜合旅行社新台幣4,000萬，每增加一家分公司，增加新台幣
200萬元。

甲種旅行社新台幣1,000萬，每增加一家分公司，增加新台幣
200萬元。

乙種旅行社新台幣400萬，每增加一家分公司，增加新台幣
100萬元。

(四) 純保費率

旅行業種類	純保費率
綜合旅行社	0.48％
甲種旅行社	0.90％
乙種旅行社	1.17％

旅遊糾紛處理

（五）擔保品折扣係數

擔保品折扣係數＝1－（2.3×擔保品比率）

擔保品比率＝擔保品市場價值÷保險金額

（六）風險加減費幅度

項目	風險加減費幅度
營業規模、經營績效	－10％～＋10％
財務、債信狀況	－10％～＋10％
其他因素 （如：是否提供足夠核保資訊、是否為觀光公益法人會員）	0％～＋100％
合計	－20％～＋120％

七、短期費率

依主保險契約所使用之短期費率係數表（如下表）：

期間	年保費百分比	期間	年保費百分比
一個月或以下者	15％	超過六個月至滿七個月者	75％
超過一個月至滿二個月者	25％	超過七個月至滿八個月者	80％
超過二個月至滿三個月者	35％	超過八個月至滿九個月者	85％
超過三個月至滿四個月者	45％	超過九個月至滿十個月者	90％
超過四個月至滿五個月者	55％	超過十個月至滿十一個月者	95％
超過五個月至滿六個月者	65％	超過十一個月者	100％

第四節 新制旅行業履約保證保險

第一條 保險契約之構成

　　本保險契約基本條款及附加條款、批單或批註以及本保險契約有關之要保書,均為本保險契約之構成部分。

　　本保險契約的解釋,應探求契約當事人的真意,不得均泥於所使用的文字:如有疑義時,以作有利於被保險人的解釋為原則。

第二條 承保範圍

　　要保人於保險期間內,向被保險人收取團費後,因財務問題而無法履行原訂旅遊契約使所安排或組團之旅遊無法啟程或完成全部行程,致被保險人全部或部分團費遭受損失,本公司依本保險契約之約定對被保險人負賠償之責。惟被保險人若以信用卡簽帳方式支付團費後,已依威仕達及萬事達信用卡使用約定書之規定,出具爭議聲明書請求發卡銀行暫停付款或將其繳付之款項扣回者,則視為未有損失之發生。

　　本公司在本保險契約有效期間內對個別被保險人之賠償金額,僅以其所遭受損失之團費為限,對所有被保險人之賠償金額之加總不超過本保險契約所載之保險金額。倘所有旅客之團費損失合計超過保險契約所載之保險金額時,保險公司按比例賠償之。

第三條　不保事項

　　要保人因下列事項未能履行原訂旅遊契約時，本公司不負賠償責任：

1. 戰爭（不論宣戰與否）、類似戰爭行為、叛亂或強力霸佔。
2. 依政府命令所為之徵用、充公或破壞。
3. 罷工、暴動或民眾騷擾。
4. 核子反應、核子輻射或放射性污染。
5. 可歸責於被保險人之事由，致損害發生或擴大。
6. 依照旅遊契約，應由被保險人自行負擔之費用或損失。
7. 要保人所經營旅行業務逾越政府核准範圍所致者。
8. 因電腦系統年序轉換所致者。
9. 任何恐怖主義行為所致者。

第四條　定義

　　本保險契約所使用之名詞定義如下：

1. 「要保人」：係指向本公司要約投保本履約保證保險契約，並負有交付保險費義務之旅行社。
2. 「被保險人」：係指任何參加要保人所安排或組團旅遊，經要保人載明於團員名冊，且與要保人訂定旅遊契約並向要保人繳交旅遊費用之個別旅客。
3. 「財務問題」：係指要保人之所有資產不足以清償其債務，並遭中央觀光主管機關勒令停業或撤銷旅行業執照者。

4.「團費」：係指被保險人依據原訂旅遊契約所交付之旅遊
　費用，不含簽證費用、小費及其他依據法令或原訂旅遊契
　約所生之違約金。

第五條　告知義務

要保人對所填交之要保書及本公司之書面詢問，均應據實說
明，如有故意隱匿或因過失遺漏或為不實之說明，足以變更或減
少本公司對於危險之估計者，本公司得解除本保險契約，其危險
發生後亦同。但要保人證明危險之發生未基於其說明或未說明之
事實者，不在此限。

前項解除契約權，自本公司知有解除之原因後經過一個月不
行使而消滅、或契約訂立後經過二年，即有可以解除之原因，亦
不得解除契約。

本公司依第一項規定解除保險契約時，已收之保險費不予退
還；倘已經理賠者，得請求被保人返還之。

第六條　通知義務

要保人因其旅行業種類及經營業務範圍之變更或喪失經中央
觀光主管機關認可足以保障旅客權益之觀光公益法人會員資格
者，應立即通知本公司。

本公司於接獲前項通知後有權另訂保險費或立即終止本保險
契約。要保人對於另定保險費不同意者，本保險契約即為終止。

要保人怠於第一項之通知者，本公司得解除本保險契約。

旅遊糾紛處理

第七條　保險費之支付

要保人應於本保險契約成立時交付保險費。除經本公司同意延緩交付外，對於保險費交付前所發生之損失，本公司不負賠償責任。

第八條　契約中止

除本保險契約另有約定外，要保人與本公司均有終止之權。

要保人終止契約者，自終止書面送達本公司之時起契約正式終止。但雙方另有約定者不在此限。其未滿期間之保險費，本公司依照短期費率計算返還要保人。

本公司終止契約者，應於終止日前十五日以書面通知要保人。其未滿期間之保險費，本公司依照日數比例計算返還要保人。

第九條　賠償之請求

被保險人申請理賠時應檢具下列文件請求賠償：

1.理賠申請書。
2.旅遊契約。
3.支付旅遊團費時要保人所簽發之代收轉付收據。
4.支付憑證或單據正本。
5.本公司所要求之其他相關之證明文件。

第十條　詐欺行為

被保險人於事故發生，依保險契約請求理賠時，如有任何詐欺、隱匿或虛偽不實等情事者，本公司不予理賠。本公司因此所受之損失，得請求被保險人賠償。

第十一條　協助追償

本公司於履行賠償責任後，向要保人追償時，被保險人對本公司為行使該項權利之必要行為應予協助，其所需費用由本公司負擔。

第十二條　其他保險

本保險契約承保範圍內之賠償責任，如另有其他旅行業履約保證保險契約承保時，本公司對於該項賠償責任以本保險契約所定保險金額對於全部保險金額之比例為限。

第十三條　請求權消滅時效

由保險契約所生之權利，自得為請求之日起，經過二年不行使而消滅，有下列各款情形之一者，其期限之起算，依各該款之規定：

1.要保人對於危險之說明，有隱匿遺漏或不實者，自保險人知情之日起算。

2.危險發生後，利害關係人能證明其非因疏忽而不知情者，
自其知情之日起算。

第十四條　調解或仲裁

本公司與被保險人對於理賠發生爭議時，被保險人經申訴未
獲解決者，得提交調解或仲裁。

第十五條　管轄法院

因本保險契約涉訟時，約定以要保人或被保險人總公司所在
地之地方法院為管轄法院。但要保人或被保險人總公司所在地之
地方法院為中華民國境外者，則以台灣台北地方法院為管轄法
院。

第十六條　法令適用

本保險契約未約定事項，悉依照中華民國保險法及有關法令
規定辦理。

第五節　新舊制保單內容差異

但由於產險公司提出之新保單將保險範圍縮小，品保協會對
此，亦發文請交通部觀光局重視。以下為品保協會發函予觀光局
之摘要內容：

資料來源：中華民國旅行業品質保障協會
發文日期：中華民國九十三年三月三日
發文字號：旅品（九三）第九九號

主旨

　　依中華民國產物保險商業同業公會函稱新訂「旅行業責任保險」及「旅行業履約保證保險」將自九十三年五月一日實施（筆者註：後因旅行業反彈聲浪大，延至七月一日實施）。唯上述二張保單，其保險費率、保單內容及保險條款尚有諸多疑義，及與現行旅行業管理規則抵觸，新制保單非但未擴大保險，又將保險範圍縮小。

說明

一、新制責任險的保險內容大幅刪減

　　現行旅行業綜合保險（以下簡稱旅綜險）於八十三年間經財政部核准，配合旅行業管理規則及消保法的訂定，提供旅行業者投保，至今已近十年了，產險公會函稱「為配合新修訂的發展觀光條例及旅行業管理規則之規定，特就現行旅行業綜合責任保險保單條款及費率重新檢討改進，新制訂保單採分為旅行業責任保險（以下簡稱責任險）及旅行業履約保證保險（以下簡稱履約險）二張，且保險費不得低於危險費率」。然而一般保單內容修改，除非有抵觸法令或不符合市場需求而加以刪除，否則應配合實際需要增加保險內容，但反觀新制責任險不但未增加保險內容，還刪除舊制綜合險既有內容，只留下產險公司認為有豐厚保費可圖的

旅遊糾紛處理

保險，將一些對旅遊消費者有保障的保險刪除，罔顧旅遊消費者權益。列舉如下：

1. 舊制綜合險中契約責任附加額外住宿與旅行費用、行程延遲等保險內容被刪除。
2. 舊制綜合險中的法定責任亦被刪除。
3. 舊制綜合險中的附加特別費用（善後處理費用），保險範圍包含出國旅遊的旅遊團員、來台觀光的旅遊團員、國人國內旅遊的旅遊團員，但新制責任險將國人國內旅遊的旅遊團員排除在外，也就是國人參加國內旅遊團發生意外事故時，例如華航澎湖空難，依新制責任險的內容，其善後處理費用是不予理賠的。依旅行業管理規責第五十三條規定，旅行業應投保的責任險善後處理費用，包含國內旅遊的旅遊團員在內。
4. 舊制綜合險附加特別費用的慰撫金被刪除。
5. 舊制綜合險沒有限制投保金額，新制責任險卻限制只能投保二百萬元，旅遊消費者無法獲得更多的保障，違反商品自由化原則。

二、新制責任險的保費應降價

新制責任險的保險內容被大幅刪減，保障縮小，保費理應降價，又依據產險公會的費率計算說明，現行旅行業綜合險自八十五年至九十一年間，主要承保的六家保險公司對死亡、殘廢的理賠案件共二百六十四件（其中八七年度華航大園空難理賠一〇九人，九一年度華航澎湖空難理賠五四人），理賠金額共約新台幣五億多元，小額醫療賠款雖多但分散且比重低，無巨災發生之年度

損失率不高，以目前產險公司對旅行業每年至少有新台幣四至五
億元的保費收入，六年的保費收入約有二、三十億元，而實際理
賠金額只有保費的五分之一左右，如果沒有巨災發生，損失理賠
率將更低。產險公會過去主張這是一張虧損的保單，但真正造成
產險公司虧損的原因不在於旅行業的議價能力強，主要在於部分
保戶積欠保費及無法有效控管其保險經紀人，造成實收保費不
足，此為保險公司內部管理上的問題，而保險公司不檢討並尋找
確實解決辦法，反以提高保費，來解決自身虧損的問題。保單內
容大幅縮小，本應降低保費，結果不但沒降低保費，還制訂最低
危險費率，其最低保費較現階段實際保費高出一至二倍，完全罔
顧財政部85.11.04台財保第851840095號函規定「旅行業綜合責任
保險之保險費率由各產險公司依個別旅行業之危險性質差異可逕
行核保定價，原核定之費率改為參考費率」，依上述函示，旅行業
責任險應由各產險公司依各旅行社危險性質訂定保費。產險公會
訂定最低保費的收取規定，要求其會員遵守，此舉為聯合行為，
違反公平交易法第十四條「事業不得為聯合行為」、第十九條「防
礙公平競爭之行為」的規定，也違反費率自由化的原則。

三、兩張保單分開販售

　　新制保險改採「旅行業責任保險」及「旅行業履約保證保險」
二張保單，如此各產險公司可選擇對其有利可圖的責任險保單銷
售，不賣履約保證保險，造成旅行業者買不到履約保證保險，然
現行旅行業管理規則強制旅行業須投保履約保證保險，如此造成
旅行業被迫違法，旅客的權益也無法保障，不符合強制保險的精
神。

四、新制保險保單條款尚有許多文義模糊不清之處

1.旅行業責任保險的承保範圍是「發生意外事故致旅遊團員身體受有傷害或殘費或因而死亡，依照發展觀光條例及旅行業管理規則之規定，應由被保險人（旅行社）負賠償責任而受賠償請求時」，依其文義萬一發生飛機、輪船、火車、捷運、攬車等大眾運輸工具意外事故時，依照旅行業管理規則之國外定型化旅遊契約書第三十三條、國內定型化旅遊契約書第二十四條的規定，旅行社是毋須負賠償責任，試問如發生上述意外事故時，保險公司是否理賠？

2.履約保證保險中第四條「被保險人」的定義，須經要保人（旅行社）載明於團員名冊，且與要保人訂定旅遊契約並向要保人繳交旅遊費用，其中「團員名冊」何所指？依實務經驗，旅行社倒閉發生履約保險理賠時，旅行社通常已人去樓空，無法取得團員名冊，因此建議第四條被保險人的定義「經要保人載明於團員名冊」的文字刪除。

3.履約保證保險第九條規定旅遊團員賠償請求應檢具旅遊契約及代收轉付收據，唯旅遊契約非要式契約，因此只要旅遊團員與要保人旅行社雙方意思表示一致，旅遊契約即成立，不以書面為要件，因此建議將「旅遊契約」刪除，又代收轉付收據是支付旅遊費用的一種證明文件，但不是唯一的，只要旅遊團員能提供繳交旅遊費用的證明文件收據即可，因此建議將「代收轉付收據」修改為「代收轉付收據或其他收據」。

4.新制責任險及履約險皆規定要保人的告知及通知義務，此雖為保險法的規定，但上述二項保險主要在保障旅遊消費者的權益，因此如要保人違反告知及通知的義務，產險公司對於其保戶

亦有稽查的責任，可事先通知解除契約，如未事先通知解除契約，待保險理賠事故發生時，產險公司再主張旅行社違反通知及告知的義務，據此解除契約，解除契約後，責任險與履約險自始無效，不但與現行旅行業管理規則強制旅行社投保的規定不符，對善意的旅遊消費者更無保障，尤其是第六條喪失公益法人資格的通知，通常在這種情況下，要保人已倒閉，人去樓空，如何通知？因此建議修改如危險理賠事故發生後，產險公司不得主張要保人旅行社違反通知及告知的義務解除契約，如此才能確實保障旅遊消費者。

5.新制旅行業責任險雖名為責任險，實質上是傷害險，如要保人同時向多家保險公司投保責任險，卻只能得到二百萬的保障，顯然不合理，建議將旅行業責任險第二十五條刪除。

第六節　品保協會與產險業者合作之版本

因此，鑑於新制旅行業責任保險及旅行業履約保證保險自九十三年七月一日起實施，保單保障內容大幅減少，不足以保障業者經營風險，且保費在部分保險公司有心壟斷下提高二、三倍以上，造成旅行社權益受損並增加經營成本，品保協會在經多方協調爭取後，於九十三年六月三十日與太平產物保險公司合作，就旅行業責任保險及旅行業履約保證保險提供保障內容完整且對其會員最有利之保險方案。

以下為品保協會推薦之保單，與新、舊制保單，三種保險內容之說明與比較。

旅遊糾紛處理

	品保協會推薦	舊制	新制
保 險 內 容	投保200萬意外死亡＋3萬醫療＋10萬處理費用，附送 1.意外死亡每人撫慰金5萬元。 2.意外住院慰問金每日2千元，最高2萬元。 3.意外突發事故額外費用，海外每日2千元，國內每日1千元，最高2萬元。 4.代墊返台費用每人最高5萬元，每團最高20萬元。 5.行李遺失補償1萬元（結束48小時未尋獲）。 6.海外急難救助。 7.領隊加倍給付。 8.除200萬元外，另有300萬、500萬、1000萬多種選擇。	200萬意外死亡＋3萬醫療＋10萬處理費用 1.意外死亡每人撫慰金5萬元。 2.須額外付費加保「額外住宿旅行、旅行文件重置、行程延遲費用」。	200萬意外死亡＋3萬醫療＋10萬處理費用，其餘皆刪除。

　　也因品保協會與太平產險的合作，產險公會於93年8月提出旅行業責任險附加「批單」，送金管會保險局審核，預計在8月底前可望通過。新的批單囊括「出發行程延遲、行李遺失、國內旅遊善後處理費用、撫慰金、額外住宿費用、超額責任」六大保障，「超額責任」部分，目前規劃為一個人最高理賠300萬元，一個事故理賠約上千萬元。此舉將會使旅行業者可選擇投保，保障消費者權益。

相關報導

　　資料來源：http://udn.com

產險公會：履約保證險，旅行社每年保費約多萬元

記者孫中英／台北報導

　　產險公會昨天（6月8日）表示，旅行業責任保險費率過去因為殺價競爭，幾乎是打2折出售，今年（九十三年）7月1日起，因應新保單出爐，責任保險費率已經財政部核准，只是「回歸基本面」。另外，「履約保證保險」部分，過去幾乎不收保費，現在一家旅行社每一年保費大概也1萬多元左右。

　　產險公會表示，旅行業綜合責任保險保單及履約保險保單，已經超過十年沒有修改，因應環境改變，在觀光局及財政部的要求下，產險業從去年底進行修改動作；新的保單分成「旅行業責任保險」及「旅行業履約保證保險」兩張主約。

　　產險公會指出，今年7月起，旅行業責任保險保額仍維持200萬元，產險公司若不再殺價，費率回升幅度大概從50％到1倍左右不等，絕不會像旅行社業者說的，費率漲幅有兩、三倍。
【2004-06-09／聯合報／E8版／旅遊休閒】

七月起旅行社新保單團費可能提高1到2％

「旅行業綜合保險」新制上路
取消附加額外費用條款 消費者被迫滯留國外時無法理賠
記者許斐莉／台北報導

　　攸關旅客權益的「旅行業綜合保險」即將於7月1日修正實施，不但剔除旅客滯留國外時所衍生的理賠費用、調高的保費也

將轉嫁至消費者，中華民國旅行業品質保障協會呼籲產險公會，應在新版本上路前充分聆聽業者及消費者的聲音。

旅行業綜合保險分為契約責任險及履約責任險，這項從民國84年實施至今的保單，包括契約責任險中的200萬元意外險、3萬元醫療賠償等；履約責任險則視旅行社規模，有600萬到4,000萬元的保障。

品保協會祕書長陳怡全說，新版本對消費者影響最大的，是契約責任險中所附加的額外費用條款，可讓旅行社支付旅客因證照遺失、檢疫、交通意外或天災滯留國外時所衍生的費用；每人每天2,000元，最多可付2萬元。但新法已將此部分完全剔除。旅行社就算想要提供保障，也無險種可買。

全國兩千多家旅行社過去每年支付10億保費，但從84年6月到93年1月的履約保險理賠金約7,400多萬元，業者認為仍在合理理賠範圍。陳怡全說，旅行社在買保險時多享2到4折優惠，產險公會若對折扣有意見，可以協商調整，但這樣大幅調整保費，也縮小理賠範圍，將讓業者很難照顧到消費者。

台北市旅行商業同業公會法規委員會召集人徐菊珍說，新版本取消「契約責任附加額外費用條款」，保費也提高二到三倍。這些由旅行社吸收的費用，未來都可能轉嫁到消費者身上，團費將提高1～2％。

【2004-06-09／聯合報／E8版／旅遊休閒】

旅遊責任險「批單」增六大保障

包括出發延遲、行李遺失等已送金管會審核9月實施

記者孫中英／台北報導

為進一步擴大旅行業責任險範圍，產險公會昨天表示，旅行

業責任險附加「批單」已送金管會保險局審核，預計在8月底前可
望通過。新的批單囊括「出發行程延遲、行李遺失、國內旅遊善
後處理費用、撫慰金、額外住宿費用、超額責任」六大保障，旅
行業者選擇投保，可保障消費者權益。

　　十年沒有修改的旅行險綜合責任險保單，今年初修訂後，原
訂在今年7月開始實施。但旅行業者反彈，指新保單的保費提高，
但保障卻縮小。產險公會表示，原先即規劃採附加「批單」方
式，提供上述責任險的附加保障，在保險局要求下，已經預定在9
月1日開始實施。

　　根據產險公會的規劃，未來旅行業綜合責任險部分將一分為
二，即「旅行業履約保證保險」及「旅行業責任保險」，其中，履
約保險部分，過去多年，都處於「不收保費」的狀況，但9月起，
甲種旅行社的履約保證保險，一年保費大概要收9,000多元到1.2萬
元，也造成旅行社業者大反彈。

　　至於「責任保險」部分，責任保險保額仍維持200萬元，產險
公司若不再殺價競爭，9月起的費率回升幅度，大概從50%到1倍
左右不等。另外，為擴大保障，產險公會也規劃了以「批單」方
式，供旅行社選擇附加投保。

　　批單所附加的「六大保障」，分別有屬於旅遊不便險的「出發
行程延遲及行李遺失」，還有「善後處理費用及撫慰金、額外住宿
費用」，「超額責任」部分，目前規劃為一個人最高理賠300萬
元，一個事故理賠約上千萬元。

　　【2004-08-19／聯合報／C3版／理財】

附錄

附錄一　國內旅遊定型化契約書範本

交通部觀光局89.5.4觀業八十九字第○九八○一號函修正發布

立契約書人

（本契約審閱期間一日，　　　年　　　月　　　日由甲方攜回審閱）

　　　（旅客姓名）　　　　　　　　　（以下稱甲方）

　　　（旅行社名稱）　　　　　　　　（以下稱乙方）

甲乙雙方同意就本旅遊事項，依下列規定辦理

第一條（國內旅遊之意義）

本契約所謂國內旅遊，指在台灣、澎湖、金門、馬祖及其他自由地區之我國疆域範圍內之旅遊。

第二條（適用之範圍及順序）

甲乙雙方關於本旅遊之權利義務，依本契約條款之約定定之；本契約中未約定者，適用中華民國有關法令之規定。

附件、廣告亦爲本契約之一部。

第三條（旅遊團名稱及預定旅遊地區）

本旅遊團名稱爲＿＿＿＿＿＿

一、旅遊地區（城市或觀光點）：

二、行程（包括起程回程之終止地點、日期、交通工具、住宿旅館、餐飲、遊覽及其所附隨之服務說明）：

前項記載得以所刊登之廣告、宣傳文件、行程表或說明會之說明內容代之，視爲本契約之一部分，如載明僅供參考者，其記載無效。

旅遊糾紛處理

第四條（集合及出發時地）

甲方應於民國＿＿年＿＿月＿＿日＿＿時＿＿分於＿＿準時集合出發。甲方未準時到約定地點集合致未能出發，亦未能中途加入旅遊者，視為甲方解除契約，乙方得依第十八條之規定，行使損害賠償請求權。

第五條（旅遊費用）

旅遊費用：

甲方應依下列約定繳付：

一、簽訂本契約時，甲方應繳付新台幣＿＿元。

二、其餘款項於出發前三日或說明會時繳清。

除經雙方同意並記載於本契約第二十八條，雙方不得以任何名義要求增減旅遊費用。

第六條（旅客怠於給付旅遊費用之效力）

因可歸責於甲方之事由，怠於給付旅遊費用者，乙方得逕行解除契約，並沒收其已繳之訂金。如有其他損害，並得請求賠償。

第七條（旅客協力義務）

旅遊需甲方之行為始能完成，而甲方不為其行為者，乙方得定相當期限，催告甲方為之。甲方逾期不為其行為者，乙方得終止契約，並得請求賠償因契約終止而生之損害。

旅遊開始後，乙方依前項規定終止契約時，甲方得請求乙方墊付費用將其送回原出發地。於到達後，由甲方附加年利率＿＿％利息償還乙方。

第八條（旅遊費用所涵蓋之項目）

　　甲方依第五條約定繳納之旅遊費用，除雙方另有約定以外，應包括下列項目：

一、代辦證件之規費：乙方代理甲方辦理所須證件之規費。

二、交通運輸費：旅程所需各種交通運輸之費用。

三、餐飲費：旅程中所列應由乙方安排之餐飲費用。

四、住宿費：旅程中所需之住宿旅館之費用，如甲方需要單人房，經乙方同意安排者，甲方應補繳所需差額。

五、遊覽費用：旅程中所列之一切遊覽費用，包括遊覽交通費、入場門票費。

六、接送費：旅遊期間機場、港口、車站等與旅館間之一切接送費用。

七、服務費：隨團服務人員之報酬。

　　前項第二款交通運輸費，其費用調高或調低時，應由甲方補足，或由乙方退還。

第九條（旅遊費用所未涵蓋項目）

　　第五條之旅遊費用，不包括下列項目：

一、非本旅遊契約所列行程之一切費用。

二、甲方個人費用：如行李超重費、飲料及酒類、洗衣、電話、電報、私人交通費、行程外陪同購物之報酬、自由活動費、個人傷病醫療費、宜自行給與提供個人服務者（如旅館客房服務人員）之小費或尋回遺失物費用及報酬。

三、未列入旅程之機票及其他有關費用。

四、宜給與司機或隨團服務人員之小費。

五、保險費：甲方自行投保旅行平安險之費用。

六、其他不屬於第八條所列之開支。

第十條（強制投保保險）

乙方應依主管機關之規定辦理責任保險及履約保險。

乙方如未依前項規定投保者，於發生旅遊意外事故或不能履約之情形時，乙方應以主管機關規定最低投保金額計算其應理賠金額之三倍賠償甲方。

第十一條（組團旅遊最低人數）

本旅遊團須有＿＿＿人以上簽約參加始組成。如未達前定人數，乙方應於預定出發之四日前通知甲方解除契約，怠於通知致甲方受損害者，乙方應賠償甲方損害。

乙方依前項規定解除契約後，得依下列方式之一，返還或移作依第二款成立之新旅遊契約之旅遊費用：

一、退還甲方已交付之全部費用，但乙方已代繳之規費得予扣除。

二、徵得甲方同意，訂定另一旅遊契約，將依第一項解除契約應返還甲方之全部費用，移作該另訂之旅遊契約之費用全部或一部。

第十二條（證照之保管）

乙方代理甲方處理旅遊所需之手續，應妥善保管甲方之各項證件，如有遺失或毀損，應即主動補辦。如因致甲方受損害時，應賠償甲方損失。

第十三條（旅客之變更）

甲方得於預定出發日＿＿＿日前，將其在本契約上之權利義務讓與第三人，但乙方有正當理由者，得予拒絕。

前項情形，所減少之費用，甲方不得向乙方請求返還，所增加之費用，應由承受本契約之第三人負擔，甲方並應於接到

乙方通知後＿＿日內協同該第三人到乙方營業處所辦理契約承擔手續。

承受本契約之第三人，與甲乙雙方辦理承擔手續完畢起，承繼甲方基於本契約一切權利義務。

第十四條（旅行社之變更）

乙方於出發前非經甲方書面同意，不得將本契約轉讓其他旅行業，否則甲方得解除契約，其受有損害者，並得請求賠償。

甲方於出發後始發覺或被告知本契約已轉讓其他旅行業，乙方應賠償甲方所繳全部團費百分之五之違約金，其受有損害者，並得請求賠償。

第十五條（旅程內容之實現及例外）

旅程中之餐宿、交通、旅程、觀光點及遊覽項目等，應依本契約所訂等級與內容辦理，甲方不得要求變更，但乙方同意甲方之要求而變更者，不在此限，惟其所增加之費用應由甲方負擔。除非有本契約第二十或第二十三條之情事，乙方不得以任何名義或理由變更旅遊內容，乙方未依本契約所訂與等級辦理餐宿、交通旅程或遊覽項目等事宜時，甲方得請求乙方賠償差額二倍之違約金。

第十六條（因旅行社之過失延誤行程）

因可歸責於乙方之事由，致延誤行程時，乙方應即徵得甲方之同意，繼續安排未完成之旅遊活動或安排甲方返回。乙方怠於安排時，甲方並得以乙方之費用，搭乘相當等級之交通工具，自行返回出發地，乙方並應按實際計算返還甲方未完成旅程之費用。

前項延誤行程期間，甲方所支出之食宿或其他必要費用，應

由乙方負擔。甲方並得請求依全部旅費除以全部旅遊日數乘以延誤行程日數計算之違約金。但延誤行程之總日數，以不超過全部旅遊日數為限，延誤行程時數在五小時以上未滿一日者，以一日計算。

第十七條（因旅行社之故意或重大過失棄置旅客）

乙方於旅遊途中，因故意或重大過失棄置甲方不顧時，除應負擔棄置期間甲方支出之食宿及其他必要費用，及由出發地至第一旅遊地與最後旅遊地返回之交通費用外，並應賠償依全部旅遊費用除以全部旅遊日數乘以棄置日數後相同金額二倍之違約金。但棄置日數之計算，以不超過全部旅遊日數為限。

第十八條（出發前旅客任意解除契約）

甲方於旅遊活動開始前得通知乙方解除本契約，但應繳交行政規費，並應依下列標準賠償：
一、通知於旅遊開始前第三十一日以前到達者，賠償旅遊費用百分之十。
二、通知於旅遊開始前第二十一日至第三十日以內到達者，賠償旅遊費用百分之二十。
三、通知於旅遊開始前第二日至第二十日以內到達者，賠償旅遊費用百分之三十。
四、通知於旅遊開始前一日到達者，賠償旅遊費用百分之五十。
五、通知於旅遊開始日或開始後到達者或未通知不參加者，賠償旅遊費用百分之一百。
前項規定作為損害賠償計算基準之旅遊費用應先扣除行政規費後計算之。

第十九條（因旅行社過失無法成行）

乙方因可歸責於自己之事由，致甲方之旅遊活動無法成行者，乙方於知悉旅遊活動無法成行時，應即通知甲方並說明事由。怠於通知者，應賠償甲方依旅遊費用之全部計算之違約金；其已為通知者，則按通知到達甲方時，距出發日期時間之長短，依下列規定計算應賠償甲方之違約金。

一、通知於出發日前第三十一日以前到達者，賠償旅遊費用百分之十。

二、通知於出發日前第二十一日至第三十日以內到達者，賠償旅遊費用百分之二十。

三、通知於出發日前第二日至第二十日以內到達者，賠償旅遊費用百分之三十。

四、通知於出發日前一日到達者，賠償旅遊費用百分之五十。

五、通知於出發當日以後到達者，賠償旅遊費用百分之一百。

第二十條（出發前有法定原因解除契約）

因不可抗力或不可歸責於當事人之事由，致本契約之全部或一部無法履行時，得解除契約之全部或一部，不負損害賠償責任。乙方已代繳之規費或履行本契約已支付之全部必要費用，得以扣除餘款退還甲方。但雙方應於知悉旅遊活動無法成行時，應即通知他方並說明其事由；其怠於通知致他方受有損害時，應負賠償責任。

為維護本契約旅遊團體之安全與利益，乙方依前項為解除契約之一部後，應為有利於旅遊團體之必要措置（但甲方不同意者，得拒絕之）如因此支出之必要費用，應由甲方負擔。

旅遊糾紛處理

第二十一條（出發後旅客任意終止契約）

　　甲方於旅遊活動開始後，中途離隊退出旅遊活動時，不得
要求乙方退還旅遊費用。

　　甲方於旅遊活動開始後，未能及時參加排定之旅遊項目或
未能及時搭乘飛機、車、船等交通工具時，視爲自願放棄
其權利，不得向乙方要求退費或任何補償。

第二十二條（終止契約後之回程安排）

　　甲方於旅遊活動開始後，中途離隊退出旅遊活動，或怠於
配合乙方完成旅遊所需之行爲而終止契約者，甲方得請求
乙方墊付費用將其送回原出發地。於到達後，立即附加年
利率　％利息償還乙方。

　　乙方因前項事由所受之損害，得向甲方請求賠償。

第二十三條（旅遊途中行程、食宿、遊覽項目之變更）

　　旅遊途中因不可抗力或不可歸責於乙方之事由，致無法依
預定之旅程、食宿或遊覽項目等履行時，爲維護本契約旅
遊團體之安全及利益，乙方得變更旅程、遊覽項目或更換
食宿、旅程，如因此超過原定費用時，不得向甲方收取。
但因變更致節省支出經費，應將節省部分退還甲方。

　　甲方不同意前項變更旅程時得終止本契約，並請求乙方墊
付費用將其送回原出發地。於到達後，立即附加年利率
％利息償還乙方。

第二十四條（責任歸屬與協辦）

　　旅遊期間，因不可歸責於乙方之事由，致甲方搭乘飛機、
輪船、火車、捷運、纜車等大眾運輸工具所受之損害者，
應由各該提供服務之業者直接對甲方負責。但乙方應盡善

良管理人之注意，協助甲方處理。

第二十五條（協助處理義務）

甲方在旅遊中發生身體或財產上之事故時，乙方應為必要之協助及處理。

前項之事故，係因非可歸責於乙方之事由所致者，其所生之費用，由甲方負擔。但乙方應盡善良管理人之注意，協助甲方處理。

第二十六條（國內購物）

乙方不得於旅遊途中，臨時安排甲方購物行程。但經甲方要求或同意者，不在此限。所購物品有貨價與品質不相當或瑕疵者，甲方得於受領所購物品後一個月內，請求乙方協助其處理。

第二十七條（誠信原則）

甲乙雙方應以誠信原則履行本契約。乙方依旅行業管理規則之規定，委託他旅行業代為招攬時，不得以未直接收甲方繳納費用，或以非直接招攬甲方參加本旅遊，或以本契約實際上非由乙方參與簽訂為抗辯。

第二十八條（其他協議事項）

甲乙雙方同意遵守下列各項：

一、甲方 □同意　□不同意 乙方將其姓名提供給其他同團旅客。

二、

三、

前項協議事項，如有變更本契約其他條款之規定，除經交通部觀光局核准外，其約定無效，但有利於甲方者，不在

此限。

訂約人　甲方：

住　　　址：

身分證字號：

電話或電傳：

乙方（公司名稱）：

註　冊　編　號：

負　責　人：

住　　　址：

電話或電傳：

乙方委託之旅行業副署：（本契約如係綜合或甲種旅行業
自行組團而與旅客簽約者，下列各項免填）

公　司　名　稱：

註　冊　編　號：

負　責　人：

住　　　址：

電話或電傳：

簽約日期：中華民國　　　　年　　　　月　　　　日
（如未記載以交付訂金日爲簽約日期）
簽約地點：
（如未記載以甲方住所地爲簽約地點）

附錄二　國外旅遊定型化契約書範本

交通部觀光局89.5.4觀業八十九字第○九八○一號函修正發布

立契約書人

（本契約審閱期間一日，　　　年　　月　　日由甲方攜回審閱）

　　　（旅客姓名）　　　　　　　　　（以下稱甲方）

　　　（旅行社名稱）　　　　　　　　（以下稱乙方）

第一條（國外旅遊之意義）

本契約所謂國外旅遊，係指到中華民國疆域以外其他國家或地區旅遊。

赴中國大陸旅行者，準用本旅遊契約之規定。

第二條（適用之範圍及順序）

甲乙雙方關於本旅遊之權利義務，依本契約條款之約定定之；本契約中未約定者，適用中華民國有關法令之規定。附件、廣告亦爲本契約之一部。

第三條（旅遊團名稱及預定旅遊地）

本旅遊團名稱爲＿＿＿＿＿＿＿

一、旅遊地區（國家、城市或觀光點）：

二、行程（起程回程之終止地點、日期、交通工具、住宿旅館、餐飲、遊覽及其所附隨之服務說明）：

前項記載得以所刊登之廣告、宣傳文件、行程表或說明會之說明內容代之，視爲本契約之一部分，如載明僅供參考或以外國旅遊業所提供之內容爲準者，其記載無效。

旅遊糾紛處理

第四條（集合及出發時地）

甲方應於民國＿＿年＿＿月＿＿日＿＿時＿＿分於＿＿準時集合出發。甲方未準時到約定地點集合致未能出發，亦未能中途加入旅遊者，視為甲方解除契約，乙方得依第二十七條之規定，行使損害賠償請求權。

第五條（旅遊費用）

旅遊費用：
甲方應依下列約定繳付：
一、簽訂本契約時，甲方應繳付新台幣＿＿＿＿＿＿＿元。
二、其餘款項於出發前三日或說明會時繳清。除經雙方同意並增訂其他協議事項於本契約第三十六條，乙方不得以任何名義要求增加旅遊費用。

第六條（怠於給付旅遊費用之效力）

甲方因可歸責自己之事由，怠於給付旅遊費用者，乙方得逕行解除契約，並沒收其已繳之訂金。如有其他損害，並得請求賠償。

第七條（旅客協力義務）

旅遊需甲方之行為始能完成，而甲方不為其行為者，乙方得定相當期限，催告甲方為之。甲方逾期不為其行為者，乙方得終止契約，並得請求賠償因契約終止而生之損害。
旅遊開始後，乙方依前項規定終止契約時，甲方得請求乙方墊付費用將其送回原出發地。於到達後，由甲方附加年利率＿＿＿＿％利息償還乙方。

第八條（交通費之調高或調低）

旅遊契約訂立後，其所使用之交通工具之票價或運費較訂約前運送人公布之票價或運費調高或調低逾百分之十者，應由甲方補足或由乙方退還。

第九條（旅遊費用所涵蓋之項目）

甲方依第五條約定繳納之旅遊費用，除雙方另有約定以外，應包括下列項目：

一、代辦出國手續費：乙方代理甲方辦理出國所需之手續費及簽證費及其他規費。

二、交通運輸費：旅程所需各種交通運輸之費用。

三、餐飲費：旅程中所列應由乙方安排之餐飲費用。

四、住宿費：旅程中所列住宿及旅館之費用，如甲方需要單人房，經乙方同意安排者，甲方應補繳所需差額。

五、遊覽費用：旅程中所列之一切遊覽費用，包括遊覽交通費、導遊費、入場門票費。

六、接送費：旅遊期間機場、港口、車站等與旅館間之一切接送費用。

七、行李費：團體行李往返機場、港口、車站等與旅館間之一切接送費用及團體行李接送人員之小費，行李數量之重量依航空公司規定辦理。

八、稅捐：各地機場服務稅捐及團體餐宿稅捐。

九、服務費：領隊及其他乙方為甲方安排服務人員之報酬。

第十條（旅遊費用所未涵蓋項目）

第五條之旅遊費用，不包括下列項目：

一、非本旅遊契約所列行程之一切費用。

二、甲方個人費用：如行李超重費、飲料及酒類、洗衣、電

話、電報、私人交通費、行程外陪同購物之報酬、自由活動費、個人傷病醫療費、宜自行給與提供個人服務者（如旅館客房服務人員）之小費或尋回遺失物費用及報酬。

三、未列入旅程之簽證、機票及其他有關費用。

四、宜給與導遊、司機、領隊之小費。

五、保險費：甲方自行投保旅行平安保險之費用。

六、其他不屬於第九條所列之開支。

前項第二款、第四款宜給與之小費，乙方應於出發前，說明各觀光地區小費收取狀況及約略金額。

第十一條（強制投保保險）

乙方應依主管機關之規定辦理責任保險及履約保險。

乙方如未依前項規定投保者，於發生旅遊意外事故或不能履約之情形時，乙方應以主管機關規定最低投保金額計算其應理賠金額之三倍賠償甲方。

第十二條（組團旅遊最低人數）

本旅遊團須有＿＿人以上簽約參加始組成。如未達前定人數，乙方應於預定出發之七日前通知甲方解除契約，怠於通知致甲方受損害者，乙方應賠償甲方損害。

乙方依前項規定解除契約後，得依下列方式之一，返還或移作依第二款成立之新旅遊契約之旅遊費用。

一、退還甲方已交付之全部費用，但乙方已代繳之簽證或其他規費得予扣除。

二、徵得甲方同意，訂定另一旅遊契約，將依第一項解除契約應返還甲方之全部費用，移作該另訂之旅遊契約之費用全部或一部。

第十三條（代辦簽證、洽購機票）

如確定所組團體能成行，乙方即應負責為甲方申辦護照及依旅程所需之簽證，並代訂妥機位及旅館。乙方應於預定出發七日前，或於舉行出國說明會時，將甲方之護照、簽證、機票、機位、旅館及其他必要事項向甲方報告，並以書面行程表確認之。乙方怠於履行上述義務時，甲方得拒絕參加旅遊並解除契約，乙方即應退還甲方所繳之所有費用。

乙方應於預定出發日前，將本契約所列旅遊地之地區城市、國家或觀光點之風俗人情、地理位置或其他有關旅遊應注意事項盡量提供甲方旅遊參考。

第十四條（因旅行社過失無法成行）

因可歸責於乙方之事由，致甲方之旅遊活動無法成行時，乙方於知悉旅遊活動無法成行者，應即通知甲方並說明其事由。怠於通知者，應賠償甲方依旅遊費用之全部計算之違約金；其已為通知者，則按通知到達甲方時，距出發日期時間之長短，依下列規定計算應賠償甲方之違約金。

一、通知於出發日前第三十一日以前到達者，賠償旅遊費用百分之十。

二、通知於出發日前第二十一日至第三十日以內到達者，賠償旅遊費用百分之二十。

三、通知於出發日前第二日至第二十日以內到達者，賠償旅遊費用百分之三十。

四、通知於出發日前一日到達者，賠償旅遊費用百分之五十。

五、通知於出發當日以後到達者，賠償旅遊費用百分之一百。

甲方如能證明其所受損害超過前項各款標準者，得就其實際

損害請求賠償。

第十五條（非因旅行社之過失無法成行）

因不可抗力或不可歸責於乙方之事由，致旅遊團無法成行者，乙方於知悉旅遊活動無法成行時應即通知甲方並說明其事由；其怠於通知甲方，致甲方受有損害時，應負賠償責任。

第十六條（因手續瑕疵無法完成旅遊）

旅行團出發後，因可歸責於乙方之事由，致甲方因簽證、機票或其他問題無法完成其中之部分旅遊者，乙方應以自己之費用安排甲方至次一旅遊地，與其他團員會合；無法完成旅遊之情形，對全部團員均屬存在時，並應依相當之條件安排其他旅遊活動代之；如無次一旅遊地時，應安排甲方返國。

前項情形乙方未安排代替旅遊時，乙方應退還甲方未旅遊地部分之費用，並賠償同額之違約金。

因可歸責於乙方之事由，致甲方遭當地政府逮捕、羈押或留置時，乙方應賠償甲方以每日新台幣二萬元整計算之違約金，並應負責迅速接洽營救事宜，將甲方安排返國，其所需一切費用，由乙方負擔。

第十七條（領隊）

乙方應指派領有領隊執業證之領隊。

甲方因乙方違反前項規定，而遭受損害者，得請求乙方賠償。

領隊應帶領甲方出國旅遊，並為甲方辦理出入國境手續、交通、食宿、遊覽及其他完成旅遊所須之往返全程隨團服務。

第十八條（證照之保管及退還）

乙方代理甲方辦理出國簽證或旅遊手續時，應妥慎保管甲方之各項證照，及申請該證照而持有甲方之印章、身分證等，乙方如有遺失或毀損者，應行補辦，其致甲方受損害者，並應賠償甲方之損失。

甲方於旅遊期間，應自行保管其自有之旅遊證件，但基於辦理通關過境等手續之必要，或經乙方同意者，得交由乙方保管。

前項旅遊證件，乙方及其受僱人應以善良管理人注意保管之，但甲方得隨時取回，乙方及其受僱人不得拒絕。

第十九條（旅客之變更）

甲方得於預定出發日＿＿日前，將其在本契約上之權利義務讓與第三人，但乙方有正當理由者，得予拒絕。

前項情形，所減少之費用，甲方不得向乙方請求返還，所增加之費用，應由承受本契約之第三人負擔，甲方並應於接到乙方通知後＿＿日內協同該第三人到乙方營業處所辦理契約承擔手續。

承受本契約之第三人，與甲方雙方辦理承擔手續完畢起，承繼甲方基於本契約之一切權利義務。

第二十條（旅行社之變更）

乙方於出發前非經甲方書面同意，不得將本契約轉讓其他旅行業，否則甲方得解除契約，其受有損害者，並得請求賠償。

甲方於出發後始發覺或被告知本契約已轉讓其他旅行業，乙方應賠償甲方全部團費百分之五之違約金，其受有損害者，並得請求賠償。

第二十一條（國外旅行業責任歸屬）

乙方委託國外旅行業安排旅遊活動，因國外旅行業有違反本契約或其他不法情事，致甲方受損害時，乙方應與自己之違約或不法行為負同一責任。但由甲方自行指定或旅行地特殊情形而無法選擇受託者，不在此限。

第二十二條（賠償之代位）

乙方於賠償甲方所受損害後，甲方應將其對第三人之損害賠償請 求權讓與乙方，並交付行使損害賠償請求權所需之相關文件及證據 。

第二十三條（旅程內容之實現及例外）

旅程中之餐宿、交通、旅程、觀光點及遊覽項目等，應依本契約所訂等級與內容辦理，甲方不得要求變更，但乙方同意甲方之要求而變更者，不在此限，惟其所增加之費用應由甲方負擔。除非有本契約第二十八條或第三十一條之情事，乙方不得以任何名義或理由變更旅遊內容，乙方未依本契約所訂等級辦理餐宿、交通旅程或遊覽項目等事宜時，甲方得請求乙方賠償差額二倍之違約金。

第二十四條（因旅行社之過失致旅客留滯國外）

因可歸責於乙方之事由，致甲方留滯國外時，甲方於留滯期間所支出之食宿或其他必要費用，應由乙方全額負擔，乙方並應儘速依預定旅程安排旅遊活動或安排甲方返國，並賠償甲方依旅遊費用總額除以全部旅遊日數乘以滯留日數計算之違約金。

第二十五條（延誤行程之損害賠償）

因可歸責於乙方之事由，致延誤行程期間，甲方所支出之食宿或其他必要費用，應由乙方負擔。甲方並得請求依全部旅費除以全部旅遊日數乘以延誤行程日數計算之違約金。但延誤行程之總日數，以不超過全部旅遊日數爲限，延誤行程時數在五小時以上未滿一日者，以一日計算。

第二十六條（惡意棄置旅客於國外）

乙方於旅遊活動開始後，因故意或重大過失，將甲方棄置或留滯國外不顧時，應負擔甲方於被棄置或留滯期間所支出與本旅遊契約所訂同等級之食宿、返國交通費用或其他必要費用，並賠償甲方全部旅遊費用之五倍違約金。

第二十七條（出發前旅客任意解除契約）

甲方於旅遊活動開始前得通知乙方解除本契約，但應繳交證照費用，並依左列標準賠償乙方：
一、通知於旅遊活動開始前第三十一日以前到達者，賠償旅遊費用百分之十。
二、通知於旅遊活動開始前第二十一日至第三十日以內到達者，賠償旅遊費用百分之二十。
三、通知於旅遊活動開始前第二日至第二十日以內到達者，賠償旅遊費用百分之三十。
四、通知於旅遊活動開始前一日到達者，賠償旅遊費用百分之五十。
五、通知於旅遊活動開始日或開始後到達或未通知不參加者，賠償旅遊費用百分之一百。
前項規定作爲損害賠償計算基準之旅遊費用，應先扣除簽證費後計算之。

旅遊糾紛處理

乙方如能證明其所受損害超過第一項之標準者,得就其實際損害 請求賠償。

第二十八條 (出發前有法定原因解除契約)

因不可抗力或不可歸責於雙方當事人之事由,致本契約之全部或一部無法履行時,得解除契約之全部或一部,不負損害賠償責任。乙方應將已代繳之規費或履行本契約已支付之全部必要費用扣除後之餘款退還甲方。但雙方於知悉旅遊活動無法成行時應即通知他方並說明事由;其怠於通知致使他方受有損害時,應負賠償責任。

為維護本契約旅遊團體之安全與利益,乙方依前項為解除契約之一部後,應為有利於旅遊團體之必要措置(但甲方不得同意者,得拒絕之),如因此支出必要費用,應由甲方負擔。

第二十九條 (出發後旅客任意終止契約)

甲方於旅遊活動開始後中途離隊退出旅遊活動時,不得要求乙方退還旅遊費用。但乙方因甲方退出旅遊活動後,應可節省或無須支付之費用,應退還甲方。

甲方於旅遊活動開始後,未能及時參加排定之旅遊項目或未能及時搭乘飛機、車、船等交通工具時,視為自願放棄其權利,不得向乙方要求退費或任何補償。

第三十條 (終止契約後之回程安排)

甲方於旅遊活動開始後,中途離隊退出旅遊活動,或怠於配合乙方完成旅遊所需之行為而終止契約者,甲方得請求乙方墊付費用將其送回原出發地。於到達後,立即附加年利率____%利息償還乙方。

乙方因前項事由所受之損害,得向甲方請求賠償。

第三十一條（旅遊途中行程、食宿、遊覽項目之變更）

旅遊途中因不可抗力或不可歸責於乙方之事由，致無法依
預定之旅程、食宿或遊覽項目等履行時，爲維護本契約旅
遊團體之安全及利益，乙方得變更旅程、遊覽項目或更換
食宿、旅程，如因此超過原定費用時，不得向甲方收取。
但因變更致節省支出經費，應將節省部分退還甲方。
甲方不同意前項變更旅程時得終止本契約，並請求乙方墊
付費用 將其送回原出發地。於到達後，立即附加年利率＿＿
％利息償還乙方。

第三十二條（國外購物）

爲顧及旅客之購物方便，乙方如安排甲方購買禮品時，應
於本契約第三條所列行程中預先載明，所購物品有貨價與
品質不相當或瑕疵時，甲方得於受領所購物品後一個月內
請求乙方協助處理。
乙方不得以任何理由或名義要求甲方代爲攜帶物品返國。

第三十三條（責任歸屬及協辦）

旅遊期間，因不可歸責於乙方之事由，致甲方搭乘飛機、
輪船、火車、捷運、纜車等大眾運輸工具所受損害者，應
由各該提供服務之業者直接對甲方負責。但乙方應盡善良
管理人之注意，協助甲方處理。

第三十四條（協助處理義務）

甲方在旅遊中發生身體或財產上之事故時，乙方應爲必要
之協助及處理。
前項之事故，係因非可歸責於乙方之事由所致者，其所生
之費用，由甲方負擔。但乙方應盡善良管理人之注意，協

旅遊糾紛處理

助甲方處理。

第三十五條（誠信原則）

甲乙雙方應以誠信原則履行本契約。乙方依旅行業管理規則之規定，委託他旅行業代為招攬時，不得以未直接收甲方繳納費用，或以非直接招攬甲方參加本旅遊，或以本契約實際上非由乙方 參與簽訂為抗辯。

第三十六條（其他協議事項）

甲乙雙方同意遵守下列各項：

一、甲方□同意　□不同意乙方將其姓名提供給其他同團旅客。

二、

三、

前項協議事項，如有變更本契約其他條款之規定，除經交通部 觀光局核准，其約定無效，但有利於甲方者，不在此限。

訂約人　甲方：

住　　　址：

身分證字號：

電話或電傳：

乙方（公司名稱）：

註 冊 編 號：

負 責 人：

住　　　址：

電話或電傳：

乙方委託之旅行業副署：（本契約如 係綜合或甲種旅行業自行組團而與旅客簽約者，下列各項免填）

公 司 名 稱：

　　　　　　　註 冊 編 號：

　　　　　　　負 責 人：

　　　　　　　住　　　址：

　　　　　　　電話或電傳：

簽約日期：中華民國　　　　年　　　　月　　　　日
（如未記載以交付訂金日為簽約日期）
簽約地點：
（如未記載以甲方住所地為簽約地點）

旅遊糾紛處理

附錄三　國內個別旅遊定型化契約書範本

交通部觀光局九十一年十月九日　觀業字第〇九一〇〇二六九四七號函發布

（本契約審閱期間一日，＿＿＿年＿＿＿月＿＿＿日由甲方攜回審閱）

立契約書人

（旅客姓名）　　　　　　（以下稱甲方）

（旅行社名稱）　　　　　（以下稱乙方）

甲乙雙方同意就本旅遊事項，依下列規定辦理：

第一條（國內旅遊之定義）

本契約所謂國內旅遊，指在台灣、澎湖、金門、馬祖及其他自由地區之我國疆域範圍內之旅遊。

第二條（個別旅遊之定義及內容）

本契約所稱個別旅遊係指：甲方要求乙方代為安排國內交通工具、住宿、旅遊行程；或甲方參加乙方所包裝販賣之交通工具、住宿、旅遊行程之個別旅遊產品。

第三條（預定旅遊地及交通住宿內容）

本旅遊之交通、住宿、旅遊行程詳如附件。

前項記載得以所刊登之廣告、宣傳文件代之，視為本契約之一部分，如載明僅供參考者，其記載無效。

第四條（集合及出發時地）

甲方應於民國＿＿＿年＿＿＿月＿＿＿日＿＿＿時＿＿＿分準時集合出發。甲方未準時到達致無法出發時，亦未能中途加入旅遊者，

視為甲方解除契約，乙方得依第十一條之規定處理。

第五條（旅遊費用及其涵蓋內容）

旅遊費用共：新台幣＿＿元，甲方應依下列約定繳付：

一、簽訂本契約時，甲方應繳付訂金新台幣＿＿元。

二、其餘款項於出發前三日時繳清。

甲方依前項繳納之旅遊費用，應包括本契約所列應由乙方安排之交通費用、旅館住宿費用、旅程遊覽費用。但如雙方約定另含其他費用者，依其約定。

第六條（怠於給付旅遊費用之效力）

因可歸責於甲方之事由，怠於給付旅遊費用者，乙方得逕行解除契約，並沒收其已繳之訂金。如有其他損害，並得請求賠償。

第七條（旅客協力義務）

旅遊需甲方之行為始能完成，而甲方不為其行為者，乙方得定相當期限，催告甲方為之。甲方逾期不為其行為者，乙方得終止契約，並得請求賠償因契約終止而生之損害。

第八條（強制投保保險）

乙方應依主管機關之規定辦理責任保險及履約保證保險。

乙方如未依前項規定投保者，於發生旅遊意外事故或不能履約之情形時，乙方應以主管機關規定最低投保金額計算其應理賠金額之三倍賠償甲方。

第九條（因旅行社過失無法成行）

因可歸責於乙方之事由，致甲方之旅遊活動無法成行時，乙方於知悉旅遊活動無法成行者，應即通知甲方並說明其事由。怠

旅遊糾紛處理

於通知者，應賠償甲方依旅遊費用之全部計算之違約金；其已為通知者，則按通知到達甲方時，距出發日期時間之長短，依下列規定計算應賠償甲方之違約金。

一、通知於出發日前第二十一日至第三十日以內到達者，賠償旅遊費用百分之十。

二、通知於出發日前第十一日至第二十日以內到達者，賠償旅遊費用百分之二十。

三、通知於出發日前第四日至第十日以內到達者，賠償旅遊費用百分之三十。

四、通知於出發日前一日至第三日以內到達者，賠償旅遊費用百分之七十。

五、通知於出發當日以後到達者，賠償旅遊費用百分之一百。

甲方如能證明其所受損害超過第一項各款標準者，得就其實際損害請求賠償。

第十條（旅程內容之實現及例外）

乙方應依契約所定辦理住宿、交通、旅遊行程等，不得變更，但經甲方要求，乙方同意甲方之要求而變更者，不在此限，惟其所增加之費用應由甲方負擔。

除非有本契約第十二條或第十四條之情事，乙方不得以任何名義或理由變更，乙方未依本契約所訂等級辦理餐宿、交通等事宜時，甲方得請求乙方賠償差額二倍之違約金。

第十一條（出發前旅客任意解除契約）

甲方於旅遊活動開始前得通知乙方解除本契約，但應繳交證照費用，並依下列標準賠償乙方：

一、通知於出發日前第二十一日至第三十日以內到達者，賠償旅遊費用百分之十。

二、通知於出發日前第十一日至第二十日以內到達者，賠償

旅遊費用百分之二十。

三、通知於出發日前第四日至第十以內到達者，賠償旅遊費用百分之三十。

四、通知於出發日前一日至第三日以內到達者，賠償旅遊費用百分之七十。

五、通知於出發當日以後到達者，賠償旅遊費用百分之一百。

乙方如能證明其所受損害超過第一項各款標準者，得就其實際損害請求賠償。

第十二條（出發前有法定原因解除契約）

因不可抗力或不可歸責於雙方當事人之事由，致本契約之全部或一部無法履行時，得解除契約之全部或一部，不負損害賠償責任。乙方應將已代繳之規費或履行本契約已支付之全部必要費用扣除後之餘款退還甲方。但雙方於知悉旅遊活動無法成行時應即通知他方並說明事由；其怠於通知致使他方受有損害時，應負賠償責任。

為維護本契約旅遊之安全與利益，乙方依前項為解除契約之一部後，應為有利於旅遊之必要措置（但甲方不同意者，得拒絕之），如因此支出必要費用，應由甲方負擔。

第十三條（出發後旅客任意終止契約）

甲方於旅遊活動開始後中途退出旅遊活動或未能參加乙方所排定之旅遊項目時，不得要求乙方退還旅遊費用。但乙方因甲方退出旅遊活動後，應可節省或無須支付之費用，應退還甲方。

第十四條（旅遊途中行程、食宿、遊覽項目之變更）

甲方於參加乙方所安排之旅遊行程中，因不可抗力或不可歸

責於乙方之事由，致無法依預定之旅程、住宿或遊覽項目等履行時，乙方應盡善良管理人之注意為必要之協助。

第十五條（責任歸屬及協辦）

旅遊期間，因不可歸責於乙方之事由，致甲方搭乘飛機、輪船、火車、捷運、纜車、汽車等大眾運輸工具所受損害者，應由各該提供服務之業者直接對甲方負責。但乙方應盡善良管理人之注意，協助甲方處理。

第十六條（其他協議事項）

甲乙雙方同意遵守下列各項：

一、

二、

前項協議事項，如有變更本契約其他條款之規定，除經交通部觀光局核准，其約定無效，但有利於甲方者，不在此限。

訂約人：甲方：

　　　　　　住　　　　址：

　　　　　　身分證字號：

　　　　　　電話或電傳：

　　　　乙方（公司名稱）：

　　　　　　註　冊　編　號：

　　　　　　負　責　人：

　　　　　　住　　　　址：

　　　　　　電話或電傳：

乙方委託之旅行業副署：（本契約如係綜合或甲種旅行業自行安排之個別旅遊產品而與旅客簽約者，下列各項免填）

　　　　　　公　司　名　稱：

　　　　　　註　冊　編　號：

　　　　　　負　責　人：

住　　　址：
電話或電傳：

簽約日期：中華民國　　　　年　　　　月　　　　日
（如未記載以交付訂金日爲簽約日期）
簽約地點：
（如未記載以甲方住所地爲簽約地）

附錄四　國外個別旅遊定型化契約書範本

交通部觀光局九十一年十月九日　觀業字第○九一○○二六九四七號函發布

〈本契約審閱期間一日，年 月 日由甲方攜回審閱〉
立契約書人
（旅客姓名）　　　　　　（以下稱甲方）
（旅行社名稱）　　　　　（以下稱乙方）
甲乙雙方同意就本旅遊事項，依下列規定辦理：

第一條（國外旅遊之定義）

本契約所謂國外旅遊，係指到中華民國疆域以外其他國家或地區旅遊。赴中國大陸旅行者，準用本旅遊契約之規定。

第二條（個別旅遊之定義及內容）

本契約所稱個別旅遊係指乙方不派領隊人員服務，由乙方依甲方之要求代為安排機票、住宿、旅遊行程；或甲方參加乙方所包裝販賣之機票、住宿、旅遊行程之個別旅遊產品。

第三條（預定旅遊地及交通住宿內容）

本旅遊之交通、住宿、旅遊行程詳如附件。
前項記載得以所刊登之廣告、宣傳文件代之，視為本契約之一部分，如載明僅供參考或以外國旅遊業所提供之內容為準者，其記載無效。

第四條（集合及出發時地）

本旅遊乙方不派領隊隨團服務。

甲方應於民國＿＿年＿＿月＿＿日＿＿時＿＿分自行抵達機場
或其他約定地點，並自行辦理入出境手續。但如依航空公司規
定需由乙方協助辦理者，應由乙方協助辦理之。

甲方未準時到達致無法出發時，亦未能中途加入旅遊者，視為
甲方解除契約，乙方得依第十六條之規定，行使損害賠償請求
權。

第五條（旅遊費用及其涵蓋內容）

旅遊費用共新台幣：＿＿，甲方應依下列約定繳付：

一、簽訂本契約時，甲方應繳付訂金新台幣＿＿元。

二、其餘款項於出發前三日或領取機票及住宿券時繳清。

甲方依前項繳納之旅遊費用，應包括本契約所列應由乙方安排
之機票交通費用、旅館住宿費用、旅程遊覽費用。但如雙方約
定另含其他費用者，依其約定。

第六條（怠於給付旅遊費用之效力）

甲方因可歸責於自己之事由，怠於給付旅遊費用者，乙方得逕
行解除契約，並沒收其已繳之訂金。如有其他損害，並得請求
賠償。

第七條（旅客協力義務）

旅遊需甲方之行為始能完成，而甲方不為其行為者，乙方得定
相當期限，催告甲方為之。甲方逾期不為其行為者，乙方得終
止契約，並得請求賠償因契約終止而生之損害。

第八條（交通費之調高或調低）

旅遊契約訂立後，其所使用之交通工具之票價或運費較訂約前
運送人公布之票價或運費調高或調低逾百分之十者，應由甲方
補足或由乙方退還。

旅遊糾紛處理

第九條（強制投保保險）

乙方應依主管機關之規定辦理責任保險及履約保證保險。

乙方如未依前項規定投保者，於發生旅遊意外事故或不能履約之情形時，乙方應以主管機關規定最低投保金額計算其應理賠金額之三倍賠償甲方。

第十條（檢查證照、報告必要事項）

乙方應明確告知甲方本次旅遊所需之護照及簽證。

乙方應於預定出發前，將甲方的機票、機位、旅館及其他必要事項向甲方報告，並以書面行程表確認之。乙方怠於履行上述義務時，甲方得拒絕參加旅遊並解除契約，乙方即應退還甲方所繳之所有費用。

第十一條（因旅行社過失無法成行）

因可歸責於乙方之事由，致甲方之旅遊活動無法成行時，乙方於知悉旅遊活動無法成行者，應即通知甲方並說明其事由。怠於通知者，應賠償甲方依旅遊費用之全部計算之違約金；其已為通知者，則按通知到達甲方時，距出發日期時間之長短，依下列規定計算應賠償甲方之違約金。

一、通知於出發日前第二十一日至第三十日以內到達者，賠償旅遊費用百分之十。

二、通知於出發日前第十一日至第二十日以內到達者，賠償旅遊費用百分之二十。

三、通知於出發日前第四日至第十日以內到達者，賠償旅遊費用百分之三十。

四、通知於出發日前一日至第三日以內到達者，賠償旅遊費用百分之七十。

五、通知於出發當日以後到達者，賠償旅遊費用百分之一

百。

甲方如能證明其所受損害超過第一項各款標準者，得就其實際損害請求賠償。

第十二條（非因旅行社之過失無法成行）

因不可抗力或不可歸責於乙方之事由，致旅遊無法成行者，乙方於知悉旅遊活動無法成行時應即通知甲方並說明其事由；其怠於通知甲方，致甲方受有損害時，應負賠償責任。

第十三條（證照之保管）

乙方代理甲方辦理出國簽證或旅遊手續時，應妥慎保管甲方之各項證照及相關文件，乙方如有遺失或毀損者，應行補辦，其致甲方受損害者，並應賠償甲方之損失。

第十四條（旅程內容之實現及例外）

乙方應依契約所定辦理住宿、交通、旅遊行程等，不得變更，但經甲方要求，乙方同意甲方之要求而變更者，不在此限，惟其所增加之費用應由甲方負擔。

除非有本契約第十八條或第二十條之情事，乙方不得以任何名義或理由變更，乙方未依本契約所訂等級辦理餐宿、交通等事宜時，甲方得請求乙方賠償差額二倍之違約金。

第十五條（因旅行社之過失致旅客留滯國外）

因可歸責於乙方之事由，致甲方留滯國外時，甲方於留滯期間所支出之食宿或其他必要費用，應由乙方全額負擔，乙方並應儘速依預定旅程安排旅遊活動或安排甲方返國，並賠償甲方依旅遊費用總額除以全部旅遊日數乘以滯留日數計算之違約金。

第十六條（出發前旅客任意解除契約）

甲方於旅遊活動開始前得通知乙方解除本契約，但乙方如代理甲方辦理證照者，甲方應繳交證照費用，並依下列標準賠償乙方：

一、通知於出發日前第二十一日至第三十日以內到達者，賠償旅遊費用百分之十。

二、通知於出發日前第十一日至第二十日以內到達者，賠償旅遊費用百分之二十。

三、通知於出發日前第四日至第十日以內到達者，賠償旅遊費用百分之三十。

四、通知於出發日前一日至第三日以內到達者，賠償旅遊費用百分之七十。

五、通知於出發當日以後到達者，賠償旅遊費用百分之一百。

乙方如能證明其所受損害超過第一項各款標準者，得就其實際損害請求賠償。

第十七條（出發前有法定原因解除契約）

因不可抗力或不可歸責於雙方當事人之事由，致本契約之全部或一部無法履行時，得解除契約之全部或一部，不負損害賠償責任。乙方應將已代繳之規費或履行本契約已支付之全部必要費用扣除後之餘款退還甲方。但雙方於知悉旅遊活動無法成行時應即通知他方並說明事由；其怠於通知致使他方受有損害時，應負賠償責任。

為維護本契約旅遊之安全與利益，乙方依前項為解除契約之一部後，應為有利於旅遊之必要措置。但甲方不同意者，得拒絕之；如因此支出必要費用，應由甲方負擔。

第十八條（出發後旅客任意終止契約）

　　甲方於旅遊活動開始後中途退出旅遊活動或未能參加乙方所排定之旅遊項目時，不得要求乙方退還旅遊費用。但乙方因甲方退出旅遊活動後，應可節省或無須支付之費用，應退還甲方。

第十九條（旅遊途中行程、食宿、遊覽項目之變更）

　　甲方於參加乙方所安排之旅遊行程中，因不可抗力或不可歸責於乙方之事由，致無法依預定之旅程、住宿或遊覽項目等履行時，乙方應盡善良管理人之注意為必要之協助。

第二十條（責任歸屬及協辦）

　　旅遊期間，因不可歸責於乙方之事由，致甲方搭乘飛機、輪船、火車、捷運、纜車、汽車等大眾運輸工具所受損害者，應由各該提供服務之業者直接對甲方負責。但乙方應盡善良管理人之注意，協助甲方處理。

第二十一條（其他協議事項）

　　甲乙雙方同意遵守下列各項：
　　一、
　　二、
　　前項協議事項，如有變更本契約其他條款之規定，除經交通部觀光局核准，其約定無效，但有利於甲方者，不在此限。
　　訂約人：
　　　　　　甲　　　方：
　　　　　　住　　　址：
　　　　　　身分證字號：

　　　　　　電話或電傳：
　　乙方（公司名稱）：
　　　　　　註冊編號：
　　　　　　負責人：
　　　　　　住　　址：
　　　　　　電話或電傳：
乙方委託之旅行業副署：（本契約如係綜合或甲種旅行業
自行安安排之個別旅遊產品而與旅客簽約者，下列各項免
填）
　　　　　公司名稱：
　　　　　註冊編號：
　　　　　負責人：
　　　　　住　　址：
　　　　　電話或電傳：

簽約日期：中華民國　　　　年　　　　月　　　　日
（如未記載以交付訂金日爲簽約日期）
簽約地點：
（如未記載以甲方住所地爲簽約地）

附錄五　國內旅遊定型化契約應記載及不得記載事項

中華民國八十八年五月十八日交路八十八（一）字第○四一六四號公告發布

壹、應記載事項

（一）當事人之姓名、名稱、電話及居住所（營業所）

　　旅客：

　　　　姓名：

　　　　電話：

　　　　住居所：

　　旅行業：

　　　　公司名稱：

　　　　負責人姓名：

　　　　電話：

　　　　營業所：

（二）簽約地點及日期

　　簽約地點：

　　簽約日期：

　　如未記載簽約地點，則以消費者住所地為簽約地點；

　　如未記載簽約日期，則以交付訂金日為簽約日期。

（三）旅遊地區、城市或觀光點、行程、起程、回程終止之地點及日期。

　　如未記載前項內容，則以刊登廣告、宣傳文件、行程表或說明會之說明等為準。

（四）行程中之交通、旅館、餐飲、遊覽及其所附隨之服務說明如未記

載前項內容，則以刊登廣告、宣傳文件、行程表或說明會之說明等為準。

（五）旅遊之費用及其包含、不包含之項目旅遊之全部費用：新台幣　　　元。

旅遊費用包含及不包含之項目如下：

1.包含項目：代辦證件之手續費或規費，交通運輸費、餐飲費、住宿費、遊覽費用、接送費、服務費、保險費。

2.不包含項目：旅客之個人費用、宜贈與導遊、司機、隨團服務人員之小費、個人另行投保之保險費、旅遊契約中明列為自費行程之費用、其他非旅遊契約所列行程之一切費用。

前項費用，當事人有特別約定者，從其約定。

（六）旅遊活動無法成行時旅行業者之通知義務及賠償責任因可歸責旅行業之事由，致旅遊活動無法成行者，旅行業於知悉無法成行時，應即通知旅客並說明其事由；怠於通知者，應賠償旅客依旅遊費用之全部計算之違約金；其已為通知者，則按通知到達旅客時，距出發日期時間之長短，依左列規定計算其應賠償旅客之違約金。

1.通知於出發日前第三十一日以前到達者，賠償旅遊費用百分之十。

2.通知於出發日前第二十一日至第三十日以內到達者，賠償旅遊費用百分之二十。

3.通知於出發日前第二日至第二十日以內到達者，賠償旅遊費用百分之三十。

4.通知於出發日前一日到達者，賠償旅遊費用百分之五十。

5.通知於出發當日以後到達者，賠償旅遊費用百分之一百。

因不可抗力或不可歸責於旅行業之事由，致旅遊活動無法成行者，旅行業於知悉旅遊活動無法成行時應即通知旅客並說明其事由；其怠於通知，致旅客受有損害者，應負賠償責任。

（七）集合及出發地

旅客應於民國　　年　　月　　日　　時　　分在　　　準時集合

出發，旅客未準時到約定地點集合致未能出發，亦未能中途加入旅遊者，視爲旅客解除契約，旅行業得向旅客請求損害賠償。

（八）出發前旅客任意解除契約及其責任旅客於旅遊活動開始前得解除契約，但應繳交行政規費，並依下列標準賠償：

1. 旅遊開始前第三十一日以前解除契約者，賠償旅遊費用百分之十。

2. 旅遊開始前第二十一日至第三十日以內解除契約者，賠償旅遊費用百分之二十。

3. 旅遊開始前第二日至第二十日期間內解除契約者，賠償旅遊費用百分之三十。

4. 旅遊開始前一日解除契約者，賠償旅遊費用百分之五十。

5. 旅客於旅遊開始日或開始後解除契約或未通知不參加者，賠償旅遊費用百分之一百。

前二項規定作爲損害賠償計算基準之旅遊費用，應先扣除行政規費後計算之。

（九）證照之保管

旅行業代理旅客處理旅遊所需之手續，應妥愼保管旅客之各項證件，如有遺失或毀損，應即主動補辦。如因致旅客受損害時，應賠償旅客之損失。

（十）旅行業務之轉讓

旅行業於出發前未經旅客書面同意，將本契約轉讓其他旅行業者，旅客得解除契約，其有損害者，並得請求賠償。

旅客於出發後始發覺或被告知本契約已轉讓其他旅行業，旅行業應賠償旅客全部團費百分之五之違約金，其受有損害者，並得請求賠償。

（十一）旅遊內容之變更

旅遊中因不可抗力或不可歸責於旅行業之事由，致無法依預定之旅程、交通、食宿或遊覽項目等履行時，爲維護旅遊團體之安全及利益，旅行業得依實際需要，於徵得旅客過三分之二同意後，變更旅程、遊覽項目或更換食宿、旅程，如因此超過原

定費用時，應由旅客負擔。但因變更致節省支出經費，應將節省部分退還旅客。　　　　除前項情形外，旅行業不得以任何名義或理由變更旅遊內容，旅行業未依旅遊契約所定與等級辦理旅程、交通、食宿或遊覽項目等事宜時，旅客得請求旅行業賠償差額二倍之違約金。

（十二）過失致行程延誤

因可歸責於旅行業之事由，致延誤行程時，旅行業應即徵得旅客之書面同意，繼續安排未完成之旅遊活動或安排旅客返回。旅行業怠於安排時，旅客並得以旅行業之費用，搭乘相當等級之交通工具，自行返回出發地。

前項延誤行程期間，旅客所支出之食宿或其他必要費用，應由旅行業負擔。旅客並得請求依全部旅費除以全部旅遊日數乘以延誤行程日數計算之違約金。但延誤行程之總日數，以不超過全部旅遊日數為限。延誤行程時數在二小時以上未滿一日者，以一日計算。

依第一項約定，安排旅客返回時，另應按實計算賠償旅客未完成旅程之費用及由出發地點到第一旅遊地。與最後旅遊地返回之交通費用。

（十三）故意或重大過失棄置旅客

旅行業於旅遊途中，因故意或重大過失棄置旅客不顧時，除應負擔棄置期間旅客支出之食宿及其他必要費用，及按實計算退還旅客未完成旅程之費用，及由出發地至第一旅遊地與最後旅遊地返回之交通費用外，並應賠償依全部旅遊費用除以全部旅遊日數乘以棄置日數後相同金額二倍之違約金。但棄置日數之計算，以不超過全部旅遊日數為限。

（十四）旅行業應依主管機關之規定為旅客辦理責任保險及履約保險，並應載明投保金額及責任金額，如未載明，則依主管機關之規定。

如未依前項規定投保者，於發生旅遊事故或不能履約之情形，以主管機關規定最低投保金額計算其應理賠金額之三倍作為賠

償金額。

（十五）旅客於旅遊活動開始後，中途離隊退出旅遊活動時，不得要求旅行業退還旅遊費用。但旅行業因旅客退出旅遊活動後，應可節省或無須支出之費用，應退還旅客。旅行業並應為旅客安排脫隊後返回出發地之住宿及交通。

旅客於旅遊活動開始後，未能及時參加排定之旅遊項目或未能及時搭乘飛機、車、船交通工具時，視為自願放棄其權力，不得向旅行業要求退費或任何補償。第一項住宿、交通費用以及旅行業為旅客安排之費用，由旅客負擔。

（十六）當事人簽訂之旅遊契約條款如較本應記載事項規定標準而對消費者更為有利者，從其約定。

貳、不得記載事項

（一）旅遊之行程、服務、住宿、交通、價格、餐飲等內容不得記載「僅供參考」或使用其他不確定用語之文字。

（二）旅行業對旅客所負義務排除原刊登之廣告內容。

（三）排除旅客之任意解約、終止權利及逾越主管機關規定或核備旅客之最高賠償標準。

（四）當事人一方得為片面變更之約定。

（五）旅行業除收取約定之旅遊費用外，以其他方式變相或額外加價。

（六）除契約另有約定或經旅客同意外，旅行業臨時安排購物行程。

（七）免除或減輕旅行業管理規則及旅遊契約所載應履行之義務者。

（八）記載其他違反誠信原則、平等互惠原則等不利旅客之約定。

（九）排除對旅行業履行輔助人所生責任之約定。

旅遊糾紛處理

附錄六 國外旅遊定型化契約應記載及不得記載事項

中華民國八十八年五月十八日交路八十八（一）字第〇四一六四號公告發布

壹、應記載事項

（一）當事人之姓名、名稱、電話及居住所（營業所）

旅客：

　　　姓名：

　　　電話：

　　　住居所：

　　　旅行業：

　　　公司名稱：

　　　負責人姓名：

　　　電話：

　　　營業所：

（二）簽約地點及日期

簽約地點：

簽約日期：

如未記載簽約地點，則以消費者住所地為簽約地點；如未記載簽約日期，則以交付訂金日為簽約日期。

（三）旅遊地區、城市或觀光點、行程、起程、回程終止之地點及日期
如未記載前項內容，則以刊登廣告、宣傳文件、行程表或說明會之說明等為準。

（四）行程中之交通、旅館、餐飲、遊覽及其所附隨之服務說明如未記載前項內容，則以刊登廣告、宣傳文件、行程表或說明會之說明

為準。

（五）旅遊之費用及其包含、不包含之項目旅遊之全部費用：新台幣
　　　元。

　　　旅遊費用包含及不包含之項目如下：

　　　1.包含項目：代辦證件之手續費或規費，交通運輸費、餐飲費、
　　　　住宿費、遊覽費用、接送費、服務費、保險費。

　　　2.不包含項目：旅客之個人費用、宜贈與導遊、司機、隨團服務
　　　　人員之小費、個人另行投保之保險費、旅遊契約中明列為自費
　　　　行程之費用、其他非旅遊契約所列行程之一切費用。

　　　前項費用，當事人有特別約定者，從其約定。

（六）旅遊活動無法成行時旅行業者之通知義務及賠償責任因可歸責旅
　　　行業之事由，致旅遊活動無法成行者，旅行業於知悉無法成行
　　　時，應即通知旅客並說明其事由；怠於通知者，應賠償旅客依旅
　　　遊費用之全部計算之違約金；其已為通知者，則按通知到達旅客
　　　時，距出發日期時間之長短，依左列規定計算其應賠償旅客之違
　　　約金。

　　　1.通知於出發日前第三十一日以前到達者，賠償旅遊費用百分之
　　　　十。

　　　2.通知於出發日前第二十一日至第三十日以內到達者，賠償旅遊
　　　　費用百分之二十。

　　　3.通知於出發日前第二日至第二十日以內到達者，賠償旅遊費用
　　　　百分之三十。

　　　4.通知於出發日前一日到達者，賠償旅遊費用百分之五十。

　　　5.通知於出發當日以後到達者，賠償旅遊費用百分之一百。

　　　因不可抗力或不可歸責於旅行業之事由，致旅遊活動無法成行
　　　者，旅行業於知悉旅遊活動無法成行實應即通知旅客並說明其事
　　　由；其怠於通知，致旅客受有損害者，應負賠償責任。

（七）集合及出發地

　　　旅客應於民國　　年　　月　　日　　時　　分在　　準時集合
　　　出發，旅客未準時到約定地點集合致未能出發，亦未能中途加入

旅遊者，視為旅客解除契約，旅行業得向旅客請求損害賠償。

（八）出發前旅客任意解除契約及其責任

　　旅客於旅遊活動開始前得繳交證照費用後解除契約，但應賠償旅行業之損失，其賠償標準如下：

1. 旅遊開始前第三十一日以前解除契約者，賠償旅遊費用百分之十。

2. 旅遊開始前第二十一日至第三十日以內解除契約者，賠償旅遊費用百分之二十。

3. 旅遊開始前第二日至第二十日期間內解除契約者，賠償旅遊費用百分之三十。

4. 旅遊開始前一日解除契約者，賠償旅遊費用百分之五十。旅客於旅遊開始日或開始後解除契約或未通知不參加者，賠償旅遊費用百分之一百。

　　前二項規定作為損害賠償計算基準之旅遊費用，應先扣除簽證費用後計算之。

（九）出發後無法完成旅遊契約所定旅遊行程之責任

　　旅行團出發後，因可歸責於旅行業之事由，致旅客因簽證、機票或其他問題無法完成其中之部分旅遊者，旅行業應以自己之費用安排旅客至次一旅遊地，與其他團員會合；無法完成旅遊之情形，對全部團員均屬存在時，並應依相當之條件安排其他旅遊活動代之；如無次一旅遊地時，應安排旅客返國。

　　前項情形旅行業未安排代替旅遊時，旅行業應退還　　旅客未旅遊地部分之費用，並賠償同額之違約金。因可歸責於旅行業之事由，致旅客遭當地政府逮捕羈押或留置時，旅行業應賠償旅客以每日新台幣二萬元整計算之違約金，並應負責迅速接洽營救事宜，將旅客安排返國，其所需一切費用，由旅行業負擔。

（十）領隊

　　旅行業應指派領有領隊執業證之領隊。

　　旅客因旅行業違反前項規定，致遭受損害者，得請求旅行業賠償。

領隊應帶領旅客出國旅遊,並爲旅客辦理出入國境手續、交通、食宿、遊覽及其他完成旅遊所須之往返全程隨團服務。

(十一) 證照之保管及返還

旅行業代理旅客辦理出國簽證或旅遊手續時,應妥慎保管旅客之各項證照,及申請該證照而持有旅客之印章、身分證等,旅行業如有遺失或毀損者,應行補辦,其致旅客受損害者,並應賠償旅客之損失。

旅客於旅遊期間,應自行保管其自有旅遊證件,但基於辦理通關過境等手續之必要,或經旅行業同意者,得交由旅行業保管。

前項旅遊證件,旅行業及其受僱人應以善良管理人注意保管之,但旅客得隨時取回,旅行業及其受僱人不得拒絕。

(十二) 旅行業務之轉讓

旅行業於出發前未經旅客書面同意,將本契約轉讓其他旅行業者,旅客得解除契約,其有損害者,並得請求賠償。

旅客於出發後始發覺或被告知本契約已轉讓其他旅行業,旅行業應賠償旅客全部團費百分之五之違約金,其受有損害者,並得請求賠償。

(十三) 旅遊內容之變更

旅遊中因不可抗力或不可歸責於旅行業之事由,致無法依預定之旅程、交通、食宿或遊覽項目等履行時,爲維護旅遊團體之安全及利益,旅行業得依實際需要,於徵得旅客過三分之二同意後,變更旅程、遊覽項目或更換食宿、旅程,如因此超過原定費用時,應由旅客負擔。但因變更致節省支出經費,應將節省部分退還旅客。

除前項情形外,旅行業不得以任何名義或理由變更旅遊內容,旅行業未依旅遊契約所定與等級辦理旅程、交通、食宿或遊覽項目等事宜時,旅客得請求旅行業賠償差額二倍之違約金。

(十四) 過失致旅客留滯國外

因可歸責於旅行業之事由,致旅客留滯國外時,旅客於留滯期

間所支出之食宿或其他必要費用，應由旅行業全額負擔，旅行業並應儘速依預定旅程安排旅遊活動，或安排旅客返國，並賠償旅客依旅遊費用總額除以全部旅遊日數乘以留滯日數計算之違約金。

（十五）惡意棄置或留滯旅客

旅行業於旅遊活動開始後，因故意或重大過失，將旅客棄置或留滯國外不顧時，應負擔旅客被棄置或留滯期間所支出與旅遊契約所訂同等級之食宿、返國交通費用或其他必要費用，並賠償旅客全部旅遊費用五倍之違約金。

（十六）旅行業應依主管機關之規定為旅客辦理責任保險及履約保險，並應載明投保金額及責任金額，如未載明，則依主管機關之規定。

如未依前項規定投保者，於發生旅遊事故或不能履約之情形時，以主管機關規定最低投保金額計算其應理賠金額之三倍作為賠償金額。

（十七）旅客於旅遊活動開始後，中途離隊退出旅遊活動時，不得要求旅行業退還旅遊費用。但旅行業因旅客退出旅遊活動後，應可節省或無須支出之費用，應退還旅客；旅行業並應為旅客安排脫隊後返回出發地之住宿及交通。

旅客於旅遊活動開始後，未能及時參加排定之旅遊項目或未能及時搭乘飛機、車、船等交通工具時，視為自願放棄其權利，不得向旅行業要求退費或任何補償。

第一項住宿、交通費用以及旅行業為旅客安排之費用，由旅客負擔。

（十八）當事人簽訂之旅遊契約條款如較本應記載事項規定標準而對消費者更為有利者，從其約定。

貳、不得記載事項

（一）旅遊之行程、服務、住宿、交通、價格、餐飲等內容不得記載「僅供參考」或「以外國旅遊業提供者為準」或使用其他不確定

用語之文字。

（二）旅行業對旅客所負義務排除原刊登之廣告內容。

（三）排除旅客之任意解約、終止權利及逾越主管機關規定或核備旅客之最高賠償標準。

（四）當事人一方得為片面變更之約定。

（五）旅行業除收取約定之旅遊費用外，以其他方式變相或額外加價。

（六）除契約另有約定或經旅客同意外，旅行業臨時安排購物行程。

（七）旅行業委由旅客代為攜帶物品返國之約定。

（八）免除或減輕旅行業管理規則及旅遊契約所載應履行之義務者。

（九）記載其他違反誠信原則、平等互惠原則等不利於旅客之約定。

（十）排除對旅行業履行輔助人所生責任之約定。

旅遊糾紛處理

附錄七　民法債編第八節之一旅遊條文

公布文號：中華民國八十八年四月二十一日總統令修正公布中華民國八十九年五月五日施行

第五百一十四條之一（旅遊營業人之定義）

稱旅遊營業人者，謂以提供旅客旅遊服務為營業而收取旅遊費用之人。

前項旅遊服務，係指安排旅程及提供交通、膳宿、導遊或其他有關之服務。

第五百一十四條之二（旅遊書面之規定）

旅遊營業人因旅客之請求，應以書面記載左列事項，交付旅客：

一、旅遊營業人之名稱及地址。

二、旅客名單。

三、旅遊地區及旅程。

四、旅遊營業人提供之交通、膳宿、導遊或其他有關服務及其品質。

五、旅遊保險之種類及其金額。

六、其他有關事項。

七、填發之年月日。

第五百一十四條之三（旅客之協力義務）

旅遊需旅客之行為始能完成，而旅客不為其行為者，旅遊營業人得定相當期限，催告旅客為之。

旅客不於前項期限內為其行為者，旅遊營業人得終止契約，並得請求賠償因契約終止而生之損害。

旅遊開始後，旅遊營業人依前項規定終止契約時，旅客得請求旅遊營業人墊付費用將其送回原出發地。於到達後，由旅客附加利息償還之。

第五百一十四條之四 （第三人參加旅遊）

旅遊開始前，旅客得變更由第三人參加旅遊。旅遊營業人非有正當理由，不得拒絕。

第三人依前項規定為旅客時，如因而增加費用，旅遊營業人得請求其給付。如減少費用，旅客不得請求退還。

第五百一十四條之五 （變更旅遊內容）

旅遊營業人非有不得已之事由，不得變更旅遊內容。

旅遊營業人依前項規定變更旅遊內容時，其因此所減少之費用，應退還於旅客；所增加之費用，不得向旅客收取。

旅遊營業人依第一項規定變更旅程時，旅客不同意者，得終止契約。

旅客依前項規定終止契約時，得請求旅遊營業人墊付費用將其送回原出發地。於到達後，由旅客附加利息償還之。

第五百一十四條之六 （旅遊服務之品質）

旅遊營業人提供旅遊服務，應使其具備通常之價值及約定之品質。

第五百一十四條之七 （旅遊營業人之瑕疵擔保責任）

旅遊服務不具備前條之價值或品質者，旅客得請求旅遊營業人改善之。旅遊營業人不為改善或不能改善時，旅客得請求減少費用。其有難於達預期目的之情形者，並得終止契約。

因可歸責於旅遊營業人之事由致旅遊服務不具備前條之價值或品質者，旅客除請求減少費用或並終止契約外，並得請求損害賠

旅遊糾紛處理

償。

旅客依前二項規定終止契約時，旅遊營業人應將旅客送回原出發地。其所生之費用，由旅遊營業人負擔。

第五百一十四條之八 （旅遊時間浪費之求償）

因可歸責於旅遊營業人之事由，致旅遊未依約定之旅程進行者，旅客就其時間之浪費，得按日請求賠償相當之金額。但其每日賠償金額，不得超過旅遊營業人所收旅遊費用總額每日平均之數額。

第五百一十四條之九 （旅客隨時終止契約之規定）

旅遊未完成前，旅客得隨時終止契約。但應賠償旅遊營業人因契約終止而生之損害。

第五百十四條之五第四項之規定，於前項情形準用之。

第五百一十四條之十 （旅客在旅遊途中發生身體或財產上事故之處置）

旅客在旅遊中發生身體或財產上之事故時，旅遊營業人應為必要之協助及處理。

前項之事故，係因非可歸責於旅遊營業人之事由所致者，其所生之費用，由旅客負擔。

第五百一十四條之十一 （旅遊營業人協助旅客處理購物瑕疵）

旅遊營業人安排旅客在特定場所購物，其所購物品有瑕疵者，旅客得於受領所購物品後一個月內，請求旅遊營業人協助其處理。

第五百一十四條之十二 （短期之時效）

本節規定之增加、減少或退還費用請求權，損害賠償請求權及墊付費用償還請求權，均自旅遊終了或應終了時起，一年間不行使而消滅。

參考資料

中文部分

賴其勛（1996），消費者抱怨行為、抱怨後行為及其影響因素之研究，博士論文，台灣大學商學研究所，台北。

中村卯一郎原著，謝文龍譯（1992），《抱怨處理讀本》，遠流出版社，台北市。

闕河士（1989），消費者抱怨行為及其影響因素，政治大學企管研究所，碩士論文，台北。

林長壽（2001），顧客抱怨及抱怨補救行為之研究－五星級銀髮族高級住宅行為之實證調查，碩士論文，淡江大學管科所，台北。

陳志遠、藍政偉（2000），〈消費者抱怨行為、抱怨處理方式及其抱怨處理後行為之研究〉，《台北大學企業管理學報》，第四十八期，139-172頁。

輝偉偉（1995），顧客抱怨處理與顧客滿意關係之研究／綜合認知面與情感面之探討，碩士論文，國立中央大學企業管理學系，桃園。

鄭紹成（1996），服務業服務失誤、挽回服務與顧客反應之研究，碩士論文，中國文化大學國際企業管理研究所，台北。

曹勝雄、張德儀（1995），〈消費者對旅行社選擇偏好之研究〉，《觀光研究學報》，第一卷第三期，53-75頁。

旅遊糾紛處理

英文部分

Singh, Jagdip (1990), "A Typology Of Consumer Dissatisfaction Response Styles", *Journal of Retailing*, Greenwich. Vol. 66, Iss. 1, pp. 57-99.

Singh, Jagdip (1990), "Voice, Exit, and Negative Word-of-Mouth Behaviors: An Investigation Across Three Service Categories", *Academy of Marketing Science Journal*. Greenvale. Vol. 18, Iss. 1, pp. 1-15.

Singh, Jagdip (1990), "Identifying Consumer Dissatisfaction Response Styles: An Agenda for Future Research", *European Journal Of Marketing*, Bradford, Vol. 24, Iss. 6, pp. 55-72.

Singh, Jagdip (1988), "Consumer Complaint Intentions and Behavior: Definitional and Taxononmical Issues", *Journal of Marketing*, Chicago, Vol. 52, Iss. 1, pp. 93-107.

Bitner, Mary Jo,; Booms, Bernard H.; Tetreault, Mary Stanfield (1990), "The Service Encounter: Diagnosing Favorable and Unfavorable", *Journal of Marketing*, Chicago, Vol. 54, Iss. 1, pp. 71-84.

Hooman Estelami (2000), "Competitive and Procedural Determinants of Delight and Disappointment in Consumer Complaint Outcomes", *Journal of Service Research*: JSR, Thousand Oaks, Vol. 2, Iss. 3, pp. 285-300.

NOTE

NOTE

NOTE

旅遊糾紛處理

著　　　者／李慈慧

出 版 者／揚智文化事業股份有限公司

發 行 人／葉忠賢

總 編 輯／林新倫

執行編輯／鄧宏如

登 記 證／局版北市業字第 1117 號

地　　　址／台北市新生南路三段 88 號 5 樓之 6

電　　　話／（02）23660309

傳　　　真／（02）23660310

郵政劃撥／19735365　戶名：葉忠賢

印　　　刷／鼎易印刷事業股份有限公司

法律顧問／北辰著作權事務所　蕭雄淋律師

初版三刷／2012 年 2 月

ISBN ／ 957-818-673-8

定　　　價／新台幣 400 元

E－mail ／ service@ycrc.com.tw

網　　　址／ http://www.ycrc.com.tw

國家圖書館出版品預行編目資料

旅遊糾紛處理 / 李慈慧著. -- 初版. -- 臺北

市：揚智文化，2004[民 93]

面； 公分.

ISBN 957-818-673-8（平裝）

1. 觀光 – 法律方面 2. 旅行 – 法律方面

992.1 93015824